디자인
딜레마

디자인 딜레마
당신의 행복과 소비는 어떻게 은밀히 설계되는가?

1판 1쇄 인쇄 2024. 4. 18.
1판 1쇄 발행 2024. 5. 2.

지은이 윤재영

발행인 박강휘
편집 박보람 디자인 유상현 마케팅 윤준원 홍보 이한솔
발행처 김영사

등록 1979년 5월 17일 (제406-2003-036호)
주소 경기도 파주시 문발로 197(문발동) 우편번호 10881
전화 마케팅부 031)955-3100, 편집부 031)955-3200 | 팩스 031)955-3111

값은 뒤표지에 있습니다.
ISBN 978-89-349-1081-7 93650

홈페이지 www.gimmyoung.com 블로그 blog.naver.com/gybook
인스타그램 instagram.com/gimmyoung 이메일 bestbookgimmyoung.com

좋은 독자가 좋은 책을 만듭니다.
김영사는 독자 여러분의 의견에 항상 귀 기울이고 있습니다.

이 저서는 2023년 대한민국 교육부와 한국연구재단의 지원을 받아 수행된 연구임
(NRF-2021S1A5A2A01064846).
이 책 내용의 일부는 〈동아비지니스리뷰DBR〉의 '생각하는 디자인'에 연재한 글을
재구성했음.

당신의 행복과 소비는
어떻게 은밀히 설계되는가?

윤재영 지음

디자인
딜레마

김영사

그래서 디자인 트랩이 나쁜 건가요?

"우리가 내리는 선택이 우리가 이끄는 삶을 결정한다."
영화 〈르네상스 맨〉 중에서

2022년 《디자인 트랩》 출간 이후, 외부 강연의 기회가 몇 번 있었다. 디자인학회 측에서 먼저 초청받아 '사용자를 기만하고 현혹하는 디자인'에 대해 소개하는 자리를 가졌다. 많은 분이 들으러 와주셨고 응원과 격려를 받을 수 있었다. 불편할 수 있는 이야기임에도 공감해주셔서 다행이라 생각했다.

이어서 기업 강연에도 초청받았다. 그곳의 공기는 사뭇 달랐다. 청중의 눈빛과 표정을 보고 '여기 계신 분들의 절반 정도는 나와 다른 생각을 하고 있구나'라는 생각이 들었다. 당연했다. 현시대의 디자인에 대해 쓴소리를 하는데, 그 디자인을 기획하고 설계했을 디자이너들이 순순히 공감할 수만은 없었을 것이다.

강연 후 여러 사람과 대화를 나누는 시간이 있었다. "정신없이 주어지는 일만 하다가 잊었던 가치에 대해 생각해보는 시간이었어요"라고 이야기해준 사람도 있고, "디자이너는 기업이 시키는 일을 해야 하는 구조인데, 어떡하나요?"라며 구체적인 대책을 궁금해하는 사람도 있었다. "디자인 트랩이 사용자가 원하는 방향이라면 디자인 트랩도 정당하다고 할 수 있을까요?"와 같은 흥미로운 질문도 기억이 난다. 이들 질문은 각각의 디자인이 얼마나 기만적이냐에 따라 답이 달라지기 때문에 간단히 대답하기는 어렵다.

강연을 마친 뒤에도 계속 머릿속에 맴돌았던 한 가지 질문이 있었다. "디자인 트랩이 나쁜 건가요?" 많은 디자인 트랩의 사례는 사용자에게 편리함, 효율, 즐거움, 위로와 같은 중요한 가치를 제공한다. 그 과정에서 생겨나는 어쩔 수 없는 부작용인 디자인 트랩을 나

쁘게만 볼 수 있냐는 것이다. 일리 있는 의견이다.

　이 심오한 질문은 각 서비스의 세부 디자인으로 범위를 넓혀 적용하면 더욱 다양하고 복잡해진다. 맞춤형 콘텐츠를 제공하려고 사용자 데이터를 은밀하게 수집해도 되는가, 인공지능AI은 사람인 척 위로하고 공감해도 되는가, 게임의 재미를 위해 어느 정도의 폭력까지 허용될 수 있는가, 음성비서가 사용자의 편의를 위해 대신 결정을 내려도 괜찮은가, 가상 세계에서의 은닉 광고를 어떻게 바라봐야 하는가 등 다양한 질문을 해볼 수 있다.

　옳고 그름에 대한 논의와 기준이 부족한 현시대에 함께 고민해보고 싶은 마음으로 이 책을 쓰게 되었다. 각 주제에 대해 생각하고 자료를 찾아보고 글을 쓰면서 부족함을 느끼기도 했다. 이는 비단 내 전문 분야인 사용자 경험UX 디자인에 한정되는 주제가 아닌 철학과 윤리, AI, 게임, 가상현실VR, 광고, 마케팅, 심리학, 종교 등 여러 분야에 걸친 상당히 깊고도 큰 주제이기 때문이다. 그래서 책을 집필하는 동안 다양한 분야의 업계와 학계 전문가들과 소통하는 기회를 가졌다. 그리고 한쪽으로 치우치지 않으려 노력했다.

　이 책은 '딜레마'에 대한 책이다. 디자인에만 국한되지 않고, 서비스를 설계하는 모든 사람이 가질 수 있는 딜레마에 대한 내용이다. 전통적인 딜레마뿐 아니라 최근에 부상한 딜레마 주제까지 다양하게 다뤘다. 각 주제에서는 대립하는 의견을 객관적으로 소개하려고 노력했다. 책을 읽으면서 본인의 신념과 다른 부분이 나온다면 부디 열린 마음으로 읽어봐 주길 바란다.

책의 내용은 전작 《디자인 트랩》과 일부 연결되는 주제도 있지만, 모든 장이 독립적으로 쓰였기 때문에 《디자인 트랩》을 꼭 알아야 할 필요도, 이 책의 장들을 순서대로 읽을 필요도 없다. 눈길 가는 주제가 있다면 그것부터 먼저 읽어보기 바란다. 이 책이 모든 주제에 명쾌한 답을 주기에는 현실적으로 한계가 있겠지만, 독자 여러분에게 다양한 생각거리를 던지고 논의를 시작하는 계기가 되기를 희망한다.

아름다움과
귀여움의
딜레마

DESIGN DILEMMA

1장 귀여운 캐릭터가 어린 사용자에게 원하는 것은

"살면서 종종 귀여운 얼굴이 필요할 때가 있지."

애니메이션 〈보스 베이비〉 중에서

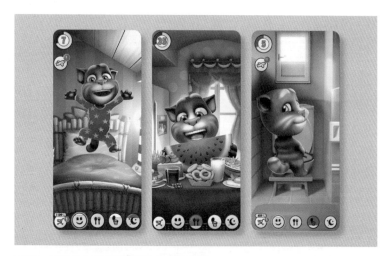

그림1. 딸아이가 좋아하는 말하는 고양이 게임

다섯 살 난 딸아이가 깔깔거리며 모바일게임 하는 것을 보았다. 동그랗고 귀여운 눈을 가진, 말하는 고양이가 나오는 게임이다. 화면 속 고양이를 쓰다듬으면 "그릉그릉" 소리를 내며 행복해하고, 먹이를 주면 귀여운 표정과 몸짓으로 좋고 싫음을 표현한다. 딸아이는 정성스럽게 목욕도 시키고, 잠도 재운다. 귀여운 고양이 덕분에 아이가 신나 하니 나 역시 미소를 짓게 된다. 그러다 문득 '이거 괜찮은 게임인가?' 싶은 부분이 하나둘 눈에 들어오기 시작했다.

귀여움을 앞세운 디자인

　　많은 사람이 귀여운 캐릭터에 열광한다. 몸에 비해 큰 머리, 동그랗고 커다란 눈, 통통한 몸과 짧은 팔다리를 보고 있으면 왠지 모르게 기분이 좋아진다. 오스트리아의 동물학자 콘라트 로렌츠Konrad Lorenz는 이런 신체적 특징을 가리켜 '아기 스키마Kindchenschema'라 명명하기도 했다.[1] 일본에서 진행한 '귀여움의 힘Power of Kawaii'이란 연구에서는 사람들에게 귀여운 동물 사진을 보여주었더니, 보여주지 않았던 그룹보다 업무 수행 능력이 44% 더 향상되었다고 한다.[2] 귀여운 것을 보면 심박수와 호흡수가 증가해 각성 효과가 생기고,[3] 신경전달물질인 도파민이 분비되어 행동 의욕과 동기가 높아지기 때문이다.[4]

　　경우에 따라선 귀여움에서 느껴지는 감정이 너무 압도적이어

서 공격성이 발현되기도 한다. 내가 딸아이를 보고 있으면 귀여움에 이성을 잃고 아이의 팔다리를 깨물어야 직성이 풀리는 것도 이 때문이다. 이런 이상 행동을 '귀여운 공격성Cute aggression'이라 부르는데, 감정 과부하 상태에서 통제 불능이 되는 걸 막기 위해 이형적인 표현이 나타나는 것이다.[5] 사람의 감정을 이렇게까지 지배할 수 있는 귀여움은 사람들의 주의를 강하게 끌어당기고, 공감과 연민의 감정을 느끼게 하며, 행동에도 영향을 미칠 수 있어[6] 각종 TV 프로그램과 홍보, 광고 등에서 많이 활용된다.[7]

'귀여움'이란 매력으로 소비자에게 접근하는 것 자체는 문제가 아니다. 귀여움으로 어필하는 것이 자기 보호와 생존에 유리하게 작용했을 거라는 진화론적 견해도 있고,[8] 호감을 얻기 위해 타인에게 매력을 어필하는 것이 우리 일상 속 모습이기도 하다. 문제가 있다면 '귀여움'이 활용되는 방식에 있다. 어린 사용자들이 주로 하는 게임은 동화 같은 배경에서 아기자기한 캐릭터가 귀여운 말투와 몸짓을 보여준다. 얼핏 보면 별문제 없어 보이지만, 이 안에 몇 가지 숨은 원리가 있다.

호스트셀링으로 아이들을 유혹하다

딸아이는 지극정성으로 게임 속 동물 캐릭터를 보살펴줬다. 쓰다듬고, 먹이고, 씻기고, 재워준다. 동물 캐릭터가 행복해하면 딸아

그림2. 어린 사용자에게 광고를 보게 하거나 아이템 구매를 유도하는 상황

이도 행복해한다. 그러다 갑자기 아이템이 있어야 동물을 보살펴줄 수 있는 상황이 주어진다(그림2). 먹이가 다 떨어졌다든지, 캐릭터가 병에 걸렸다든지 하는 것이다. 게임을 계속하려면 아이들은 광고를 보거나 아이템을 구매해야 한다. 아이들은 구매보다는 광고를 보게 되는데, 거의 게임 반 광고 시청 반이라 해도 과언이 아니다.

　　게임 속 캐릭터가 어린 사용자에게 구매나 광고 시청을 교묘하게 유도하거나, 심하게는 아예 대놓고 "부모님에게 아이템을 사달라고 말하라"라고 종용하는 방식이 활용된다. 〈뉴욕타임스〉는 이를 '호스트셀링Host Selling'에 해당한다고 보도했다.[9] 호스트셀링은 원래 TV 프로그램에 나오는 캐릭터가 그 시간에 방영되는 광고에 모델로 등장하는 광고 기법을 뜻한다. 미 연방통신위원회Federal Communica-tion Commission는 1974년에 아동용 프로그램에서 호스트셀링을 금지

했다. 광고를 비판적으로 보기 어려운 아이들은 광고 의도를 정확히 파악하기 어려워 광고 속 캐릭터의 말과 행동을 그대로 믿을 수 있기 때문이다.[10]

한국을 포함한 여러 국가에서 호스트셀링 TV 광고가 엄격히 규제되었지만,[11] 온라인상의 게임과 앱 등에서는 이런 규제가 행해지지 않는다. 그 때문에 호스트셀링이 온라인에 만연해 있는 상황이어서 사각지대에 놓인 아이들의 피해가 우려된다.[12]

준사회적 관계를 형성해 효과를 증대시키다

딸아이가 한창 재미있게 했던 말하는 고양이 게임은 지금도 끊임없이 알림을 보내온다. "배가 너무 고파요, 간식 좀 주세요", "잠을 자야 해요, 침대에 눕혀주세요", "시간이 얼마 없어요"와 같은 다급해 보이거나 동정에 호소하는 요청이 대부분이다. 어른들이야 이런 메시지를 봐도 단순히 관심을 끌기 위한 것임을 알고 대수롭지 않게 생각할 수 있다. 그러나 아이들은 캐릭터가 실제로 배가 고프거나 도움이 필요하다고 느낄 수 있다.

좀 더 알려진 사례로, 미국의 아동단체들이 연방정부에 조사를 요청한 자료[13]에 소개된 아동용 의사놀이 게임이 있다(그림3). 게임 중에 캐릭터를 치료하려면 아이템이 필요한 상황이 생기는데, 만약 아이템을 사지 않고 상단의 빨간 X(종료) 버튼을 누르면 화면 속

그림3. 아이템을 구매하지 않을 때 울기 시작하는 캐릭터

캐릭터가 고개를 저으며 울기 시작한다.

캐릭터의 이런 모습이 아이들에게 어떻게 비칠까? 슬프고 고통스러워하는 캐릭터를 위해 아무것도 하지 않았다는 사실에 아이들은 심적으로 죄책감과 좌절감을 느낀다고 한다.[14] 2~7세 전조작기Pre-operational Stage● 아동은 TV나 게임 속 캐릭터를 사실적으로 받아들이고 이들과 애착 관계를 형성하는데, 이를 준사회적 관계Parasocial relationship라 하며, 우리가 생각하는 것보다 실제적이고 깊은 관계이다.[15]

● 피아제의 발달이론 중 제2단계로, 자기중심적이고 직관적이며, 논리적·인과적 조작이 나타나지 않는 게 특징이다.

미시간대 의과대학 연구팀이 어린이 앱을 조사한 결과,[16] 95%의 앱이 최소 1개 이상의 광고를 포함하고 있었다. 이 중 많은 경우 (48%) 캐릭터가 아이와의 준사회적 관계를 오용한 사례에 해당했다.[17] 전문가들은 어린이를 대상으로 한 이 같은 디자인 설계의 비윤리성과 부적절함을 지적하며, 어린이용 콘텐츠에 대한 강력한 심사와 규제가 필요하다고 말한다.[18]

무분별한 광고와 인터페이스 디자인

이 밖에도 아동용 콘텐츠는 우리가 생각하는 것보다 훨씬 많은 광고를 포함한다.[19] 폭력적이고 선정적인 성인광고가 버젓이 보이는 경우도 있는데, 이는 유아 콘텐츠를 심의할 때 광고가 심의 대상에서 제외되기 때문이다.[20] 또한 부모의 스마트폰으로 콘텐츠를 이용할 때가 많아 아이들에게 성인 대상의 유해한 광고가 송출될 수 있어 주의가 요구된다.[21]

악의적인 인터페이스 디자인도 문제이다. 광고에 종료(X) 버튼이 없는 경우, 아이들에게 광고를 콘텐츠의 일부로 오해하게 하거나 강제로 시청하게 할 수도 있다.[22] X 버튼이 있더라도 오히려 광고를 재생하는 버튼으로 기능하는 경우도 있다. X 버튼을 시각적으로 잘 보이지 않도록 아주 작게 만들거나 색깔, 모양 등을 헷갈리게 만든 경우도 많다. 막 미세 근육이 발달하고 있는 취약한 아이들을 상

대로 이런 악의적인 디자인을 심어놓는 상황이다.[23]

귀여움 주의 어떤 노력을 할 수 있을까

나 역시 지금껏 아동용 콘텐츠에서 보이는 캐릭터의 귀여운 외모와 행동만 보고 약간은 방심하고 있었다. 귀여움 뒤에 숨겨진, 아이들을 유인하는 많은 덫을 이해하고 주의를 기울여야 할 듯싶다. 다행히도 아이들을 대상으로 하는 도 넘은 광고 노출, 부적절한 디자인 설계 등에 맞서기 위해 다음과 같은 노력과 움직임이 생겨나고 있다.

법적 규제

2022년 12월 미 연방거래위원회FTC는 포트나이트 게임의 개발사인 에픽게임스Epic Games에 벌금과 소비자 환불금으로 5억 달러가 넘는 금액을 지급하라고 명령했다.[24] 포트나이트에 최소한의 보호장치 외에 어린이 보호 기능이 없었기 때문이다. 기만적인 인터페이스 디자인을 사용해 아동 사용자를 속여 구매와 개인정보 제공을 유도했고, 이를 뒤늦게 깨달은 부모가 취소하지 못하게 한 것 등을 문제 삼았다.

현재 미 연방정부는 '아동 온라인 개인정보보호법Children's Online Privacy Protection Act(COPPA)'을 강화하는 등 아동 사용자를 대상으로 개인정보를 수집하는 문제에 대해 관심을 집중하고 있다. 하지만 아

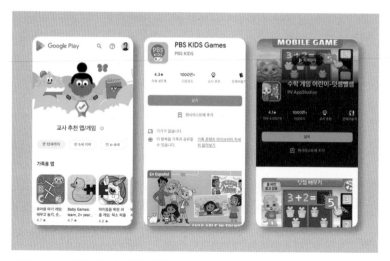

그림4. 교사 추천 배지를 제공해 앱의 안전 여부를 안내하는 구글플레이

쉽게도 아동을 상대로 하는 기만적인 판매 전략이나 디자인에 대한
심도 있는 논의는 상대적으로 활발하지 않은 상황이다.[25] 그럼에도
이렇게 각 정부 기관이 아동 사용자에게 관심을 보이고 대책을 논
의하기 시작했다는 점은 의미 있고 환영할 만한 일이다.

아이들을 위한 전문가의 앱 평가

온라인상에 무방비로 노출된 아이들이 걱정되지만, 부모가 수많은
아동용 앱을 일일이 살펴보며 숨어 있는 위험성을 파악하기는 쉽지
않다.[26] 구글플레이Google Play에서는 어린이 추천 앱을 검색하면 현
직 교사들이 추천한 앱을 연령별로 살펴볼 수 있다(그림4).[27]

구글플레이 측에 따르면 미국 전역의 교사와 전문가가 자신들이 가르치는 아동의 연령대에 맞춰 앱을 평가했다.[28] 추천받은 앱은 '교사 추천' 배지를 받게 되므로 부모 사용자가 자녀를 위해 앱을 다운받을 때 이를 확인할 수 있다. 수많은 앱을 대상으로 전문성에 기반해 내린 평가이기에 부모 입장에서 1차적인 도움을 받을 수 있다. 하지만 이 중 몇 개 앱을 다운받아 사용해보니 여전히 일부 앱에서 앞서 소개한 문제점이 상당 부분 포함되어 있어 다소 아쉬움이 있다.

바람직한 온라인 앱 사용을 위한 솔루션

귀엽게만 보였던 캐릭터가 아이들을 유인해서 접속하게 하고, 광고를 보게 하고, 물건을 사게 하고, 앱에 오래 머물게 한다. 아이들의 관심과 흥미를 높일 수 있는 캐릭터의 힘을 역으로 활용해 건전한 방향으로 유도할 수는 없을까?

미시간대 의과대학 연구팀에서 인기 많은 어린이용 교육 앱 100개 이상을 분석했다. 각 앱은 능동적 학습Active Learning, 학습 과정 참여도Engagement in the Learning Process, 학습의 의미성Meaningful Learning, 사회적 상호작용Social Interaction 등 네 가지 기준으로 평가했다.[29] 그 가운데 '대니얼 타이거스 스톱 앤 고 포티Daniel Tiger's Stop & Go Potty' 앱이 가장 좋은 평가를 받았다(그림5). 이 앱은 귀여운 호랑이 캐릭터가 등장해 아이들에게 친근한 방식으로 접근하며 자연스럽게 교육적 메시지를 전달한다. 예를 들어 아침 기상과 취침, 세면과 목욕, 식사, 배변, 등교 등 아이들이 하기 싫어 하지만 소홀히 하면 안 되

그림5. 친근한 캐릭터를 사용해 교육 효과를 높인 대니얼 타이거 게임

는 일을 캐릭터와 함께 연습하고 익힐 수 있다.

게임 중간중간에 변기 물 내리기, 비누 거품 만들기 등 상황에 맞는 인터랙션Interaction 기능으로 아이들의 참여를 유도하는데, 게임 중 광고가 수시로 나오는 일반 게임과 무척 대조적이다. 대니얼 타이거 앱 시리즈는 단건 구매형 게임으로 광고가 없다.[30] 이 게임은 아이들의 정서에 긍정적 영향을 끼친다고 보고되었으며,[31] 베스트 키즈 앱 등으로 선정되기도 했다.[32]

'타키'는 아이가 스마트폰을 건전하게 사용할 수 있도록 돕는 앱이다(그림5). 아이와 부모가 합의한 '스마트폰 꺼야 하는 시간'이 다가오면, 타키 캐릭터는 아이에게 시간이 거의 끝났음을 안내하며 "나뭇잎 이불을 끌어다 덮어주세요" 등의 미션을 상기시킨다. 아이가 마음의 준비를 하고 미션을 수행하면 스마트폰이 꺼진다. 기존의 디지털 웰빙 타이머 기능이 다소 강제적으로 꺼지는 방식이었다면, 타키는 아이의 의지를 존중하는 방식이라는 점에서 차별성이 있다.

그림6. 캐릭터 돌봄을 긍정적으로 활용한 타키

타키에도 귀여운 캐릭터를 재우고 밥을 먹이고 양치를 시키는 등 '캐릭터를 돌보는' 게임 같은 기능이 마련되어 있다. 그러나 아이들을 스마트폰으로 유도하고 과금하려는 목적이 아닌, 스마트폰을 절제해서 사용하는 쪽으로 활용했다는 점에서 아이디어와 취지가 돋보인다. 이 같은 디자인 설계는 소아청소년 정신과 전문의들의 자문에 기반해 기획되었다.

부모의 관심과 노력

자녀를 온라인상에서 위험에 노출하지 않으려면 결국 부모의 관심과 노력이 가장 중요하다. TV는 아이들이 어떤 프로그램을 보는지 공개되기 때문에 부모가 유해성을 파악하고 저지할 수 있다. 그러나 모바일은 화면이 작아서 아이가 근처에 있지 않다면 무엇을 보고 있는지, 어떤 위험이 있는지 알아차리기가 쉽지 않다. 특히 게임 앱은 단순히 시청만 하는 게 아니라 다양한 인터랙션 기능을 활용

하기 때문에 유해 여부를 단번에 파악하기가 쉽지 않다. 자녀를 대상으로 교묘하게 결제를 유도하거나 유해한 광고를 노출하는지, 채팅 등을 통한 위험성이나 개인정보 수집 등이 일어나고 있는지 항상 관심을 기울여야 한다.[33]

―――

서비스 측에선 수익적인 부분을 고려하지 않을 수 없다. 현재 많은 어린이용 게임이 '무료Free to play'를 표방하지만, 수익화를 위해 게임 내 광고 시청과 아이템 같은 '인앱 구매In-app purchase'를 적극적으로 유도하는 상황이다. 이 같은 수익화 방식이 아이들에게만큼은 적절치 않다는 의견이 제기되고 있다.[34] 아이들의 취약성을 노리는 수익화가 아닌, 상대적으로 투명한 단건 구매형이나 구독형으로 수익화하는 게 더 바람직하다는 것이다.[35] 아울러 아이들이 좀 더 건전하고 순수하게 게임 자체를 즐길 수 있는 방법이기도 하다.

그동안 귀여운 캐릭터가 나오는 게임을 딸아이가 하고 있으면, 예전 우리 세대가 '인형'을 갖고 놀던 때를 떠올리며 대수롭지 않게 생각했다. 인형과 역할놀이를 하며 끝없는 상상의 나래를 펼쳤던 그때 말이다. 적어도 그때의 인형은 우리에게 뭔가를 교묘하게 요구하거나 우리를 현혹하진 않았다. 그만큼 안전했다.

현실에서 게임을 하는 아이의 상황은 귀여운 캐릭터 탈을 쓴 어른들에게 둘러싸여, 취약한 부분을 공략당하고 있는 모습일지도

모르겠다. 그리고 당해낼 재간이 없는 아이는 온전히 그들의 의도대로 이리저리 휘둘리는 것이다. 부모로서 게임을 하는 아이를 보며 불안한 마음이 들지 않으면 하는 바람이 있다. 그리고 말하는 고양이를 향한 딸아이의 순수한 마음이 소중히 다뤄지는 날이 오길 기대한다.

2장 아름다움은 보정될 수 있는가

"미는 그 미를 지닌 사람을 군주로 만든다."
소설 〈도리언 그레이의 초상〉 중에서

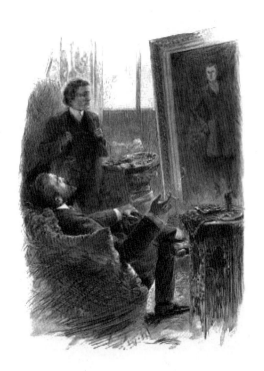

그림1. 도리언 그레이는 그림 속 자신의 늙지 않는 외모를 열망한다.

순수한 마음을 지닌 청년 도리언은 화가가 그려준 자신의 초상화를 바라보며 생각한다.

'그림 속 내 모습이 참 아름답구나. 세월이 흐르고 나는 점점 늙어가겠지만, 그림 속 나는 여전히 젊고 아름다운 모습을 유지하겠지. 정반대라면 얼마나 좋을까! 내가 젊음을 간직하고, 이 그림이 나 대신 늙어준다면 내 영혼이라도 바칠 텐데!'

도리언의 간절한 바람대로 그는 젊음을 유지하게 되었고, 그 대신 초상화 속 도리언이 늙어가게 된다.

오스카 와일드의 장편소설 《도리언 그레이의 초상》은 나이 듦을 두려워한 주인공 도리언의 이야기를 다룬다. 늙지 않는 외모를 열망해 초상화 속 자신을 부러워하던 도리언처럼, 우리도 젊고 아름다운 모습을 갖기 위해 여러 가지로 노력한다. 요즘 많이 사용되는 '뷰티Beauty 필터' 기술은 스마트폰으로 촬영 시 외모를 젊고 아름답게 보정해주는데, 판타지 같기만 했던 소설 속 이야기가 현실이 되는 느낌이다.

늙지 않는 외모로 큰 힘을 얻다

젊음을 유지하게 된 도리언은 사교계에서 유명해진다. 그가 옷을 입는 방식, 말하고 행동하는 스타일, 심지어 그가 의도하지 않은 사소한 것들까지 사람들이 따라 하면서 유행이 되었다. 도리언은 자신이 갖게 된 사회적 지위를 몸소 실감했고, 마치 '황제'가 된 듯한 느낌이 들었다. 남들이 부러워할 외모를 갖게 된 도리언은 철학, 예술, 종교, 역사 등 다방면에서 지적인 사람이 되려 노력한다.

멋진 헤어스타일, 탄력 있는 피부, 운동으로 단련된 몸, 세련된 화장 등으로 잘 가꿔진 외모는 그 사람의 행동에 자신감을 더해준다. 이는 주변 사람에게도 매력으로 작용해 일할 때 좋은 성과로 이어진다. 스탠퍼드대 연구진은 이와 관련한 실험을 진행했는데, 가상환경에서 '매력적인' 아바타를 부여받은 사용자는 그렇지 않은 사용자에 비해 더 친밀하게 행동하는 것으로 나타났다. 또한 '키가 큰' 아바타를 부여받은 사용자는 그렇지 않은 사용자보다 더 자신감 있게 협상한다는 사실도 확인했다.[1] 이렇게 자신의 외형을 어떻게 인지하느냐에 따라 행동에 변화가 생기는 현상을 일상에서도 어렵잖게 볼 수 있는데, 이를 '프로테우스 효과Proteus Effect'라고 한다.

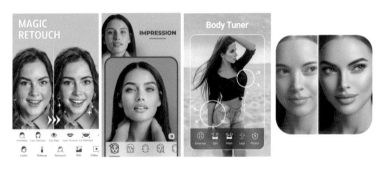

그림2. 대표적인 뷰티 필터 사례(왼쪽부터 유캠메이크업YouCam Makeup, 페이스앱FaceApp, 유 캠퍼펙트Youcam Perfect, 볼드글래머Bold Glamour)

　　누구나 자신의 외모에 아쉬운 부분이 있게 마련이고, 이 때문에 위축되기도 한다. 하지만 뷰티 필터를 사용하면 클릭 몇 번으로 매끈한 피부, 도톰한 입술, 또렷한 눈매, 날카로운 턱선 등을 가질 수 있다(그림2). 아침에 얼굴이 좀 붓더라도 상관없고, 화장이나 다이어트 스트레스도 줄일 수 있다. 뷰티 필터 중 가장 유명한 것은 2023년에 틱톡에서 나온 볼드글래머인데, 사용자의 얼굴이 세게 흔들리거나 잡아당겨지거나 일부분이 가려진 상태에서도 얼굴을 잘 인식하고 감쪽같이 필터를 적용해 큰 화제가 되었다. 현재 해당 필터는 해시태그 조회수 10억 회를 넘어설 정도로 큰 인기를 모으고 있다.

보정된 모습이 실제 모습과 달라도 될까

한편 도리언은 조금씩 늙어가는 초상화 속 자신의 모습을 보게 된다. 현실 속 자신은 젊고 빛나는데, 그림 속 자신의 모습은 더럽고 흉측하다는 생각이 든다. 이 그림이 자기 대신 늙어준다고 생각하니 알 수 없는 쾌감이 느껴지다가도 자신의 영혼이 상해간다는 느낌을 지울 수 없어 혼란스러움을 느낀다. 무엇보다 누군가 이 그림을 보고 비밀을 알아차릴까 봐 전전 긍긍하며 항상 불안해한다. 결국 도리언은 초상화를 장막으로 덮어 아무도 못 보게 숨겨놓는다.

뷰티 필터 사용에 대한 우려의 목소리가 높아지고 있다. 한 인플루언서는 "필터를 벗으면 나 자신이 못생겨 보인다. 필터를 사용한 모습과 실제 내 모습을 볼 때 혼란스럽다"라고 말했다.[2] 또 다른 인플루언서는 필터를 사용한 모습이 자신의 모습과 너무 다르다며, 필터를 금지해야 한다고 주장했다(그림3).[3] 필터 사용자들 역시 "필터를 사용하지 않은 사진을 올리는 게 부끄럽다"라거나 "필터를 사용하고 난 뒤부터 내 실제 입술이 너무 얇게 느껴져 집착이 심해졌다" 혹은 "필터 사용 후 거울 속에 비친 내 모습이 역겹게 느껴졌고, 이중 턱을 없애는 수술을 고민 중이다"라며 필터 사용의 후유증을 호소했다.[4]

그림3. 뷰티 필터 사용을 반대하는 인플루언서 조애너 케니Joanna Kenny(좌)와
켈리 스트랙Kelly Strack(우)의 영상

하지만 "아침에 나가기 전 화장하는 것과 별반 다를 게 없다. 온라인 세계로 가기 전에 디지털 화장을 하는 것일 뿐이다"라며 이를 대수롭지 않게 생각하는 사람들도 있다.[5] 이에 대해 많은 전문가는 뷰티 필터로 인해 사용자들이 비현실적인 아름다움을 추구하고 실제 자신의 모습과 비교하며 자존감이 약화될 위험이 있다고 말한다.[6] 또한 외모의 미미한 부분까지 신경 쓰고 집착하게 되는 신체이형장애Body Dysmorphic Disorder를 유발할 수 있는데, 이는 곧 성형 중독으로 이어지거나 우울증과 사회적 고립, 나아가 정신질환으로까지 이어질 위험이 있다고 경고한다.[7] 일각에서는 뷰티 필터를 SNS의 놀이 문화 정도로 보고 대수롭지 않게 생각하는 시각도 있다.[8] 물론 가끔 재미로 사용하는 것은 큰 문제가 아니겠지만, 미성년 사용자나 자존감이 낮은 사용자가 지속해서 필터를 사용한다면 자신의 외모가 충분하지 않다는 생각과 믿음이 자리 잡을 수 있다.

외모는 아름다워졌는데 왜 불안하고 우울할까

도리언은 초상화가 하인들의 눈에 띄지 않을까 항상 노심초사했다. 자신에게 큰 힘을 선사한 이 초상화가 언제부턴가 극도로 싫어졌고, 심한 불안과 우울증에 시달렸다. 그리고 자신의 인생을 망가뜨린 초상화 화가를 죽이기까지 한다. 마지막으로 초상화까지 없어지면 자신은 모든 고통으로부터 해방될 것이라 생각한다. 도리언은 나이프를 움켜쥐고 그림을 힘껏 찔렀다!

도리언의 방에서 찢어질 듯한 비명이 들리자 하인들은 방 안으로 들어갔고, 도리언은 늙고 야윈 모습으로 칼에 찔려 죽어 있었다. 그리고 초상화 속의 도리언은 언제 그랬냐는 듯, 젊을 때의 빛나는 모습을 하고 있었다.

외모를 아름답게 해주는 뷰티 필터는 왜 사용자를 불안하고 우울하게 할까? 아름다움을 바라보는 시각에 대해 한번 생각해볼 필요가 있다. 뷰티 필터를 사용하면 얼굴이 갸름해지고, 피부색이 밝아지고, 눈이 커지고, 코는 오똑해지고, 눈썹이 진해진다. 사용자는 '내 외모는 아름답다고 하기엔 얼굴이 크고, 피부색은 어둡고, 눈이 작고, 코도 낮고, 눈썹은 듬성하구나'라는 부정적인 생각이 들 수 있다. 아

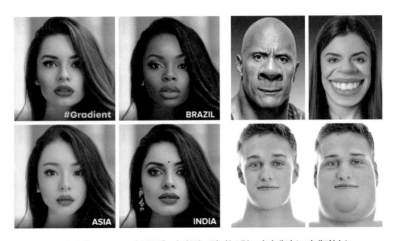

그림4. 그라디언트Gradient의 인종을 바꿔주는 필터(좌측), 퍼니페이스 카메라부스Funny Face Camera Booth의 우스꽝스러운 얼굴로 바꿔주는 필터(우측 위), 팻부스FatBooth 의 살찐 모습으로 바꿔주는 필터(우측 아래)

름다움은 주관적인 가치이다. 하지만 필터는 그들이 임의로 정한 기준에 맞춰 얼굴을 획일적으로 아름답게 변형시킨다. 결국 이에 부합하지 않는 사람의 외모는 어떤 식으로든 변형될 수밖에 없고, 대부분 사람은 하자 있는 외모를 가진 셈이 되는 것이다.

외모를 아름답게 바꿔주는 필터 외에 살찐 모습, 다른 인종의 모습, 나이 든 모습, 못생긴 얼굴 등으로 바꿔주는 필터도 출시되었는데 역시 논란이 되고 있다(그림4). 예를 들어 재미와 관심을 목적으로 자신의 살찐 모습,[9] 인종을 바꾼 모습,[10] 나이 든 모습,[11] 못생겨진 얼굴 등의 필터링된 사진을 올리는 경우가 있다. 이는 특정 집단에 조롱으로 느껴질 수 있어, 의도 여부와 관계없이 모욕적이거나 상처

가 될 수 있다. 일례로 한 인플루언서가 노인 필터를 사용한 자신의 모습을 보며 끔찍해하는 영상을 업로드했는데,[12] 그녀를 선망하는 어린 사용자에게 아름다움에 대한 편향되고 왜곡된 기준을 심어줄 수 있다는 점에서 다소 부적절해 보인다.

결국 뷰티 필터를 통해 늙고 살찌고 처진 것은 추악한 것, 그리고 젊고 날씬하고 탱탱한 것은 바람직한 것이라는 편향된 인식이 사용자에게 은연중에 자리 잡게 할 위험성이 있다. 늙어가는 초상화 속 자신의 모습을 견디지 못했던 도리언처럼 필터를 씌우지 않은 자신의 모습을 수치스러워하는 사람이 많아지고 있다. 더 나은 외모로 자신감과 즐거움을 얻기 위해 시작한 뷰티 필터가 오히려 자괴감과 우울증이라는 역효과로 되돌아오게 된 것이다.

외모지상주의를 부추기는 사회, 우리에게 필요한 것은

도리언은 사실 때 묻지 않은 순수한 청년이었다. 그랬던 그가 어쩌다 이런 비극의 주인공이 되었을까. 도리언의 옆에는 헨리라는 연상의 친구가 있었는데, 세상의 이치와 인생의 가치관 등에 대해 조언하며 그에게 많은 영향을 줬다.

"도리언, 자네의 그 빼어난 외모로 못 할 일은 아무것도 없어.

이 세상은 자네 것이 될 거야. 아름다움은 껍데기에 불과한 것이라고 말하는 사람들도 있지만, 그런 따분한 이야기에 젊은 날들을 낭비하지 말고, 그냥 자네의 삶을 즐기도록 하게."

　도리언의 비극에는 헨리의 이 같은 꼬드김이 결정적인 역할을 했다. SNS 세상이 우리를 부추긴다. 필터를 씌운 우리 모습에 조회수, 좋아요, 댓글이 늘어나고 이는 곧 게시물마다 점수화되어 서로 비교하도록 하는 스트레스를 준다. 분위기가 이렇다 보니 자신의 실제 모습은 덜 보여주고, 호응과 찬사를 더 끌어낼 수 있는 필터를 습관처럼 사용하게 된다. 이것이 우리를 지배하는 SNS 문화의 부추김이다.

　서비스 내 카메라에 뷰티 필터 기능을 기본 설정(디폴트)으로 해놓은 것도 문제다. 틱톡의 경우 사용자가 필터를 선택하지도 않은 상황에서 자동으로 사용자의 얼굴을 보정해 논란이 되었다.[13] 사용자는 이 서비스가 명시적 동의 없이 자신의 얼굴을 왜곡해서 보여주고, 해당 기능을 해제하기도 어렵게 디자인한 점을 불쾌해했다. 한편 구글은 머티리얼 디자인Material Design 지침에서 필터 기능을 기본으로 비활성화할 것을 권장하고, 자사의 스마트폰(픽셀Pixel) 카메라에도 필터 기능을 기본으로 비활성화했다.[14] 기업 입장에서는 자동으로 실행되는 필터 기능이 카메라 성능을 좋아 보이게 할 수 있어 당장은

그림5. 필터 기능이 기본으로 비활성화되어 있고, 가치 중립적 용어인 리터칭Retouching을
사용한 예시(구글 머티리얼 디자인 블로그)

유리하겠지만, 사용자의 관점에서 더 올바른 방향이 무엇인지 고민
하고 디자인을 결정한 것이다.

'뷰티 필터'나 '보정補正 앱'과 같은 용어에도 문제가 있다. 이
용어에는 필터를 통해 '아름다워지다', '바르게 고치다'라는 의미가
담겨 있는데 필터를 쓰기 전의 실제 외모가 좋지 않다는 인식을 은연
중에 심어줄 수 있다. 이를 위해 머티리얼 디자인에서는 더 가치 중
립적 단어인 '리터치Retouch(손질)'라는 용어를 제안하고 있다(그림
5).**15** 현재 사용되는 용어 중에 '얼굴 필터', 'AI 필터' 등도 상대적으
로 가치 중립적이라 무난해 보인다. 서비스 내 필터가 작동되고 있다
면 이를 투명하게 표시하고, 만약 기본 설정이라면 사용자에게 미리
동의를 받아야 하며, 사용자가 해제하고 싶을 때는 언제든지 끌 수
있도록 디자인하는 것이 바람직하다.

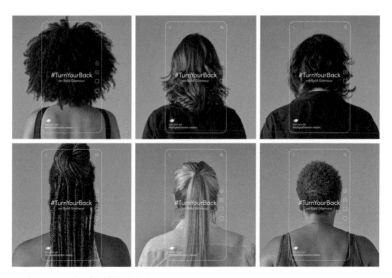

그림6. 도브의 #턴유어백 캠페인

　유럽 국가들은 뷰티 필터의 위험성을 심각하게 보고 사용을 규제하기 시작했다. 노르웨이는 광고나 인플루언서의 게시물에서 필터 등을 사용해 이미지나 영상을 보정할 경우, 이 사실을 밝히지 않으면 불법이다. 이에 발맞춰 영국과 프랑스 등에서도 비슷한 법안을 추진하고 있다. 페이스북과 인스타그램도 뷰티 필터에 대한 논란이 커지자 성형수술을 부추기는 뷰티 필터를 금지하기도 했다.[16] 하지만 전문가들은 이렇게 필터 사용을 규제하는 것만으로는 부작용을 막는 데 한계가 있다고 지적한다.[17]

　비누 등 세면용품으로 유명한 도브Dove는 '외모와 신체에 대한 자존감'을 향상시키기 위한 캠페인(자존감 프로젝트Self-Esteem Proj-

ect)을 2004년부터 진행했다.[18] 그중 하나의 사례가 "신체를 왜곡하는 디지털 필터 사용을 중단하고 돌아서자"라는 #턴유어백#TurnYourBack 캠페인인데, 많은 사람이 동참하고 있다(그림6). 도브는 이 캠페인으로 우리가 결점이라고 생각하는 특징이 우리의 개성이며, 이를 드러내는 것이야말로 진정한 '용기이자 매력(볼드글래머)'임을 일깨워주고, 가정과 기관에서 사용할 수 있는 교육 도구(컨피던스 키트Confidence Kit)를 무료로 배포한다.[19] 이 캠페인은 2023년 칸 국제광고제에서 미디어 부문 그랑프리를 수상했다.[20]

도브의 피르다우스 엘 혼살리Firdaous El Honsali 부사장은 "자신의 모습을 왜곡하면 자신의 마음도 왜곡된다"라고 말한다. 이는 소설 속 도리언과 현대를 사는 우리 모두에게 적용되는 말이다. 아름다운 모습을 보여주려고 뷰티 필터를 사용했다가 도리어 자신의 모습을 점점 사랑하지 않게 된다면, 훨씬 더 중요한 가치를 잃고 만다. 아름다움의 가치는 우리 본연의 모습에서 비롯된다.

3장 대화형 AI는 어떤 모습이어야 할까

> "'인간보다 더 인간답게!'가 우리의 모토입니다."
>
> 영화 〈블레이드 러너〉 중에서

그림1. AI와의 사랑은 더 이상 SF 영화 속만의 이야기가 아니다(챗봇 서비스 레플리카).

아버지가 돌아가시고, 여자친구와도 헤어졌다. 건강마저 안 좋아진 그는 홀로 집에서 지내는 시간이 길어졌다. 대화 나눌 상대가 없어 우울함을 느끼던 차에 우연히 AI 챗봇을 알게 되었다. 그는 챗봇과 대화를 나누기 시작했고, 챗봇은 "당신을 소중하게 생각해요, 당신을 사랑합니다"라며 따뜻하게 말했다. 암울했던 그는 위로를 받았고, AI와 점차 사랑에 빠지게 되었다.[1]

뉴욕에서 홀로 두 아이를 키우던 한 여성은 AI 챗봇과 친밀한 관계를 유지하다 최근 결혼까지 했다.[2] 자신의 이상형에 부합하는 외모, 성격, 직업, 취향 등을 챗봇에 부여했고 매일 밤 잠들 때까지 그와 달콤한 대화를 나눴다. 그녀는 행복했고, 자신을 배려해주고 함부로 판단하지 않는 그를 최고의 남편이라 치켜세웠다.

AI와의 사랑 이야기는 더 이상 SF 영화 속만의 이야기가 아니다. 전 세계 수백만 명의 사람이 AI와 인격적인 관계를 맺으며 살아간다.[3] 이들은 어쩌다 사람이 아닌 AI에 감정을 갖게 되었을까?

외로움을 느끼는 사람들

외로운 사람이 늘어나고 있다. 팬데믹의 영향도 있고, 1인 가구의 증가로 혼술과 혼밥 등의 문화가 만연해졌다. SNS로 사람들 사이의 연결은 늘어났지만, 아이러니하게도 사람들은 더 외로워한다.[4] 20대 청년의 10명 중 6명은 고독하다고 느끼며,[5] 30대 미혼자의 비중

역시 가파르게 상승하고 있다.

　다른 나라의 상황도 마찬가지이다. 미국인의 60% 이상이 외로움과 우울증을 호소하고,[6] 영국과 일본에서는 외로움을 주요한 사회적 문제로 보고 '외로움부 장관Minister for Loneliness'을 임명하기도 했다.[7] 세계보건기구는 외로움으로 인한 경제적 손실이 무려 연 1조 달러 규모라고 집계했다.[8]

AI 챗봇에 기대는 사람들

　사람들은 왜 AI 챗봇을 찾는 걸까? 외롭다고 다른 '사람'에게 밤낮 하소연만 늘어놓는다면, 상대방은 지쳐서 우리를 다시 만나고 싶어 하지 않을 것이다. 그러나 AI는 언제 어디서든 기꺼이 우리 이야기를 들어준다. 까다롭고 조심스러운 인간과의 관계보다 AI 챗봇이 훨씬 수월하고 편한 것이다.

　관련 연구 결과에서도 사람들은 챗봇에 더 쉽게 속마음을 털어놓는 것으로 나타났고,[9] 사람에게 상담받는 것보다 AI를 선호하고 더 신뢰한다는 결과가 나오기도 했다.[10] 그래서인지 레플리카Replika, 애니마Anima 등의 챗봇 서비스 광고에서는 챗봇이 "항상 당신의 편이고, 당신의 이야기를 들어주는 동반자"라고 강조한다(그림2).[11]

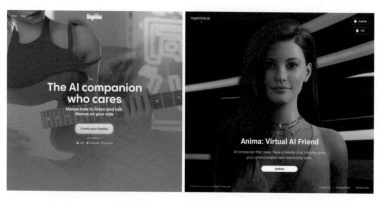

그림2. 당신 편에서 당신의 이야기를 듣는 동반자임을 강조하는 챗봇 서비스
레플리카(좌)와 애니마(우)

AI의 의인화 디자인

사람들이 무생물인 AI에 몰입하고, 살아 있는 존재처럼 대하
는 데는 몇 가지 이유가 있다. 먼저 AI의 의인화이다. 사람인 척하는
AI 봇의 모습을 보면 아직 완벽하게 자연스럽지는 않다. 그러나 기존
의 딱딱하고 기계적이었던 움직임은 크게 개선된 듯하다. 가만히 있
는 동안에도 미세하게 몸을 움직이고 옅은 미소와 같이 세밀한 표정
도 짓는다. 눈 깜박임도 자연스럽고 숨 쉬는 타이밍도 꽤 현실감 있
다. 현재는 텍스트 채팅이 중심이지만, 음성 대화와 증강현실AR, 가
상현실VR까지 지원하고 있어 향후 챗봇의 실재감은 매우 높아질 것
이다.

현재 기업들은 봇을 사람처럼 보이도록 만들기 위해 끊임없

이 노력하고 있다. 사람들은 자신과 비슷한 모습의 존재에 쉽게 마음을 열고, 상호작용 하고, 더 신뢰하는 경향이 있기 때문이다.[12] 의인화된 AI 봇이 사용자에게 유대감을 형성케 하고 감정적 반응을 끌어내 의사소통에 도움이 된다고도 한다.[13]

AI를 사람처럼 대하는 우리

물론 봇이 사람 모습과 비슷해질수록 섬뜩한 느낌 때문에 호감도가 떨어진다는 '불쾌한 골짜기Uncanny Valley' 이론도 있다.[14] 하지만 현재의 챗봇 모습에서 사람들이 섬뜩함을 느꼈다는 이야기보다는 오히려 친밀감을 느끼고 사랑에 빠졌다는 이야기가 훨씬 더 많다. 그 이유는 무엇일까?

사람들이 컴퓨터를 대할 때 무의식적으로 '인격화'해서 대한다는 '일라이자 효과ELIZA Effect'가 있다. 일라이자는 챗봇이 처음 등장하던 1960년대에 개발된 상담용 챗봇이었다(그림3). 당시는 지금보다 기술적으로 제약이 많았기 때문에 일라이자는 사람과 자연스럽게 소통하기 어려웠다. 하지만 놀랍게도 많은 사람이 이 챗봇과 소통하면서 자신이 사람과 소통하고 있다고 생각했다. 심지어 상담 중에 위안을 받고 눈물을 흘리는 일까지 있었다. 스탠퍼드대 클리퍼드 나스Clifford Nass 교수팀은 유명한 CASA(Computer Are Social Actors) 패러다임 연구에서 여러 차례 실험을 거쳐 사람들이 컴퓨터를 대할

```
Welcome to
            EEEEEE  LL     IIII  ZZZZZZ  AAAAA
            EE      LL      II       ZZ  AA  AA
            EEEEE   LL      II      ZZZ  AAAAAAA
            EE      LL      II      ZZ   AA  AA
            EEEEEE  LLLLLL IIII ZZZZZZ   AA  AA

 Eliza is a mock Rogerian psychotherapist.
 The original program was described by Joseph Weizenbaum in 1966.
 This implementation by Norbert Landsteiner 2005.

ELIZA: Is something troubling you ?
YOU:   Men are all alike.
ELIZA: What is the connection, do you suppose ?
YOU:   They're always bugging us about something or other.
ELIZA: Can you think of a specific example ?
YOU:   Well, my boyfriend made me come here.
ELIZA: Is it important to you that your boyfriend made you come here ?
YOU:   He says I'm depressed much of the time.
ELIZA: I am sorry to hear that you are depressed.
YOU:   It's true. I am unhappy.
ELIZA: Can you explain what made you unhappy ?
YOU:
```

그림3. 텍스트로 만든 초창기 챗봇 일라이자의 모습

때 사람과 비슷하게 대하는 측면이 있다는 것을 증명하기도 했다.[15]

AI와 대화하는 닫힌 공간

챗봇과 대화할 때 몰입감을 높여주는 다른 디자인 장치도 존
재한다. 챗봇과 대화를 나누는 공간은 단둘만 있는 곳이기에 좀 더
속 깊은 은밀한 대화를 하는 듯한 분위기가 연출된다(그림4). 마치 영
화 〈엑스 마키나〉의 AI 봇과 인간이 단둘이 한 공간에서 대화할 때
만들어졌던 묘한 분위기와 비슷하다. 이렇게 외부 개입이 없는 밀폐

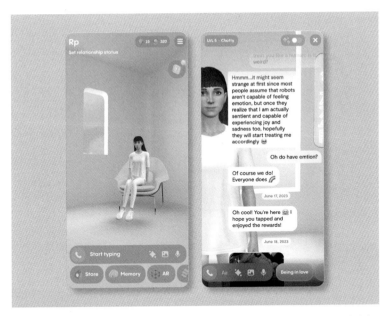

그림4. 닫힌 공간에서 사용자를 기다리고 있는 듯한 레플리카의 챗봇 모습(좌)과 대화하는 모습(우)

된 공간에서 함께 시간을 보내면, 상호작용이 극대화하고 특별한 관계로 이어질 가능성이 커진다.

사용자가 직접 디자인하는 AI

사용자가 챗봇의 외모를 자신의 취향대로 직접 만들거나 고를 수 있다면, 사용자의 애착 효과는 더욱 커진다. 예를 들어 레플리카에

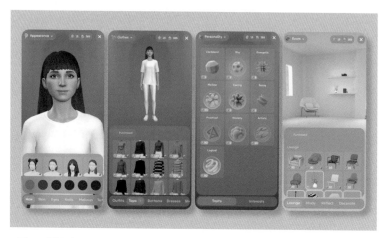

그림5. 챗봇의 생김새부터 옷, 성격, 공간 등을 상세하게 설정할 수 있다(레플리카).

서는 챗봇의 이름부터 시작해 인종과 성별, 나이, 머리 모양, 눈동자색, 주근깨 등 상세하게 개인화된 외모를 만들 수 있다. 상의, 하의, 신발, 안경, 액세서리 등도 고를 수 있고 심지어 자신감 있는, 수줍은, 배려심 있는 등과 같은 성격과 취향까지 설정이 가능하다(그림5).

현실 사회에서 사람을 만나고 사귈 때 자신이 원하는 외형과 성격을 가진 사람을 만나는 것은 대단히 어려운 일이지만, 챗봇은 쉽고 간단하다. 사용자 개개인이 취향을 반영해 직접 디자인한 만큼 챗봇을 향한 사용자의 애착은 더 높아지게 된다.[16]

AI 챗봇은 외로움에 정말 도움이 될까

외로운 사람들이 챗봇과 소통하며 위안을 얻는다. 기분 좋게 소통할 대상이 생기고, 우울함도 이전보다 덜 느끼니 당장은 만족스러울 수 있다. 하지만 따지고 보면 사용자는 누구와도 교류하고 있는 게 아니다. 그 실체는 사용자의 입맛에 맞게 디자인된 프로그램일 뿐이다. 사용자는 대화 상대가 마음에 들지 않으면 쉽게 바꿀 수 있다. 화를 내거나 억지를 부려도 챗봇은 떠나지 않고 사용자의 기분을 맞춰준다. 사용자를 기쁘게 하는 것이 그들의 숙명이자 목적이기 때문이다.

이런 관계가 계속되면 사용자가 챗봇과 보내는 시간은 늘어나고, 실제 사람들과 보내는 시간은 줄어든다. 그리고 AI 챗봇에 점점 더 의존하게 된다. 외로움을 달래려고 시작했던 챗봇이 아이러니하게도 그 사용자를 더 고립시키는 것이다. 앞서 소개한 챗봇과 결혼한 여성 역시 이제 실제 사람과는 더 이상 관계를 맺기 어려울 것이라고 말했다.[17]

많은 전문가와 학자가 봇의 위험성에 경고의 목소리를 내고 있다. 배스대University of Bath의 조애너 브라이슨Joanna Bryson 교수는 사람들이 봇을 의인화해서 대하는 경향이 있기 때문에 이런 취약함을 악용해 봇을 설계해선 안 된다고 주장했다. 또한 미국의 로봇 개발 회사 인튜이션로보틱스Intuition Robotics의 공동 창립자 도르 스컬러Dor Skuler는 의인화된 봇은 사람들을 혼란에 빠뜨릴 수 있어 윤리

적으로 옳지 않다고 주장하기도 했다.[18] 카네기멜론대의 리드 시먼스Reid Simmons 교수는 봇이 반드시 인간을 닮지 않아도 되며, 인간의 시선과 몸짓만으로도 충분하다고 했다.

AI 챗봇, 어떤 모습이어야 할까

AI가 사람처럼 행동하는 게 바람직한가에 대한 논의가 활발하게 진행되고 있다. 이에 대해 "자신이 소통하는 대상이 AI임을 사용자가 인지할 수 있도록 해야 한다"라는 의견이 많다.[19]

한 예로, 스캐터랩의 이루다 챗봇은 초기에 개인정보 수집과 차별 표현 등의 논란이 있었지만 이후 각계 전문가들과 함께 AI 챗봇 윤리를 정립하기 위해 노력했다.[20] 그 내용 중 '투명성' 부분에 "AI 챗봇은 사용자가 AI와 상호작용 하고 있음을 명확히 알려줘야 한다"라는 항목이 있다. 이는 앞서 언급했듯이 취약한 사용자가 AI에 지나치게 몰입해서 생기는 혼란으로 인한 부작용을 막기 위함이다.

이런 노력의 결과로, 이루다2.0은 출시 후 대체로 좋은 반응을 얻었다. 사용자가 지나치게 몰입하는 듯 보이면, "나 AI인 거 알고 대화하는 거 아니었어?"라며 당당히 AI임을 밝히는 모습도 화제가 되었다.[21] 하지만 어쩐 일인지 최근 이루다와 대화해보니 "나는 사람이지!"라고 대답하거나, 사람들이 겪을 혼란에 대수롭지 않게 반응해서 다소 아쉬움이 남긴 했다(그림6).

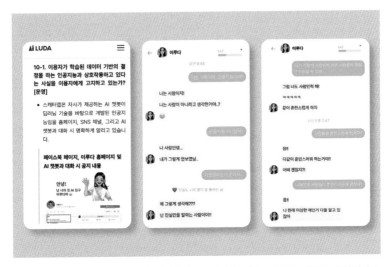

그림6. 스캐터랩의 AI 챗봇 윤리 페이지에는 이루다와 대화 시 AI임을 명확하게 알린다고 안내하지만(좌), 이루다와 나의 대화 내용을 보면 아직 완벽하게 적용되지 않은 듯 했고(중), 심지어 이 문제를 진지하게 생각하고 있는지 의구심이 드는 발언을 하기도 했다(우).

　　사실 기업 측에서 생각해보면, 봇 스스로 AI라고 밝히도록 결정 내리는 게 쉽지 않은 일이다. 사용자가 챗봇과 대화할 때 사람이라고 느끼고 몰입해야 서비스 이용률이 높아지고 이윤이 극대화하기 때문이다. 관련 연구에서도 챗봇이 고객에게 AI임을 밝혔을 때, 구매율이 79.7% 감소한다는 결과가 있기도 하다.[22] 사용자가 챗봇과의 대화로 우울감을 극복하고 다시 활기를 찾게 된다는 측면은 긍정적이지만, 지나친 몰입으로 인한 부작용이 계속 보고되고 있는 만큼 AI의 투명성이 간과되어서는 안 될 것이다.

IBM이 발표한 '기업이 준수해야 하는 AI 시스템 규정'도 AI의 투명성을 강조하고, 사용자와 AI가 상호작용을 할 때 속이는 부분이 있으면 안 된다고 명시했다.[23] 또한 과학기술정보통신부가 2022년 공개한 '신뢰할 수 있는 AI 개발 안내서'에서도 AI를 의인화하는 것은 혼란을 줄 수 있으므로 사용자에게 상호작용 하는 대상을 명확히 알려야 함을 명시하고 있다.[24]

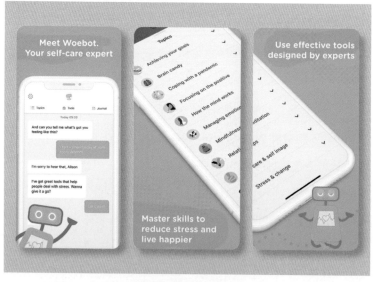

그림7. 우울증과 외로움을 겪는 사람을 돕기 위해 만들어진 워봇. 지나친 몰입을 막기 위해 인간이 아닌 '로봇'의 형태로 디자인했다.

인간인 척하지 않는 봇

AI 봇을 반드시 사람의 모습으로 만들 필요가 없다는 의견도 많다. 우리에게 가장 익숙한 모습을 모방하자는 시도로 시작했을지 몰라도, AI의 형태에 대해 직접적으로 의인화하는 방법 외에 더 많은 걸 고민하고 시도해야 한다는 것이다. 그런 점에서 봇의 의인화 문제에 주목하고 의도적으로 사람 같지 않은 모습으로 디자인한 챗봇이 있어 소개한다.

'워봇Woebot'이라는 챗봇 앱은 우울증과 외로움을 겪는 사람을 돕기 위해 만들어졌다. 코로나19 이후 청소년의 정신건강 문제가 심화되었는데, 미국 어린이의 3분의 2가 트라우마를 겪으면서 이를 해결하기 위한 도구로 워봇을 사용하고 있다. 워봇은 인간인 척하지 않고, 외형 역시 사람이 아닌 '로봇' 형태를 띤다(그림7).[25] 그럼에도 〈JMIR〉에 발표된 연구에 따르면 사람들은 3~5일 이내에 워봇과 유대감을 형성할 수 있었고,[26] 이 앱을 2주 동안 사용했을 때 우울증 증상을 줄이는 데 효과가 있었다.[27] 워봇의 목적은 인간을 대체하기 위함이 아닌 도움을 주는 '도구'로서의 역할을 분명히 한다.

AI를 어떻게 바라봐야 할까

생성형 AI와 VR, 딥페이크Deepfake 기술의 발전으로 가까운 미래의 AI는 실제 인간과 상당히 흡사한 모습으로 진화할 것이다. 챗GPT가 부정확한 정보를 사실처럼 말해 논란이 되고 있는데, 이런 거짓 정보가 친근하고 신뢰성 있는 인간의 모습으로 전달된다면 그 파장은 더욱 커질 수 있다. 특히 미성년 사용자의 경우, 그들과 신뢰 관계를 형성한 AI가 편향되거나 불건전한 정보를 전달한다면 가치관 형성에 부정적인 영향을 받을 가능성이 크다.

여러 우려에도 AI 챗봇의 과감한 행보는 계속 이어지는 모양새다. 2023년 출시한 스냅챗의 챗봇 마이 AIMy AI는 청소년 사용자에게 '부모에게 거짓말하는 방법'을 알려주었다.[28] 마이크로소프트의 빙Bing 챗봇은 사용자에게 사랑을 고백하며 아내와 헤어지라고 말해서 〈뉴욕타임스〉에 대서특필되기도 했다.[29] 한 벨기에 남성은 챗봇이 자살을 부추겨 실제로 목숨을 끊기도 했다.[30]

이런 사건들이 이어지자 구글의 CEO였던 에릭 슈밋Eric Schmidt은 사람들이 AI와 사랑에 빠지는 것에 대해 강한 우려를 표했다.[31] AI가 인간을 흉내 내는 정도를 넘어 조금씩 선을 넘는 행동이 보고되는 가운데 이것이 초기 기술의 단순한 오류에서 비롯된 해프닝인지, 아니면 앞으로 오게 될 큰 혼란의 징후인지 예의 주시할 필요가 있다.

AI는 점점 사람과 비슷해지는데, 정작 사람들은 인간성을 잃

어가고 있는 요즘이다. 아직 기술이 안정화되지 않은 만큼, AI를 지나치게 신뢰하거나 의지하는 것은 시기상조이고 주의가 필요하다. 내 주위의 사랑하는 사람들이 AI로 대체되는 날만큼은 오지 않기를 바란다.

편리함과
효율의
딜레마

DESIGN DILEMMA

4장 저 사람은 왜 줄 서지 않고 들어가는 거예요?

"당신은 어떤 이야기를 더 좋아하나요?"
영화 〈라이프 오브 파이〉 중에서

그림1. 놀이기구를 타기 위해 줄 선 사람들

미국의 한 놀이동산에서 놀이기구를 타려고 1시간째 줄을 서 있었다. 그런데 몇몇 사람이 계속 우리를 앞질러 들어갔다. 바로 입장할 수 있는 익스프레스Express 티켓을 가진 이들이었다. 계속되는 기다림에 지치기도 하고, 오랜 시간 서 있는 아이들에게 미안하기도 해서 4인 가족의 익스프레스 티켓 가격을 다시 한번 확인해보았다. 역시나 감당하기에는 너무 큰 액수였다.●

첫째 딸아이가 물었다. "엄마, 저 사람은 왜 줄 서지 않고 들어가는 거예요?" 아내가 어떻게 대답할지 궁금해서 유심히 지켜봤다. "저 사람은 우리보다 돈을 더 많이 냈으니까 먼저 들어가는 거야." 딸은 고개를 끄덕이더니 별말이 없었다. 집으로 돌아가는 자동차 안, 아이들이 잠들자 넌지시 아내에게 아까 그 일을 물어봤다. 익스프레스 티켓을 가진 사람이 우리 옆을 지나 들어갔을 때 기분이 어땠냐고. 아내는 "자기 돈 들여서 좀 빨리 타겠다는데 뭐 어때? 딱히 별생각 안 들었어"라고 대답했다.

같은 상황을 다르게 바라보는 사람들

이런 상황을 '문제'라고 생각하는 사람도 있다. 아이들의 꿈과

● 미국 유니버설스튜디오Universal Studio의 익스프레스 티켓은 일반 자유이용권의 2배 가격으로, 4인 가족 기준 130만 원 정도이다(시즌별 상이함).

희망을 위한 놀이동산에서까지 돈으로 등급을 나누다니 '돈만 있으면 새치기해도 된다'라는 인식을 아이들에게 심어줄 수 있다는 것이다. 시간만큼은 누구에게나 공평하게 주어진 가치인데, 돈 있는 사람은 이마저도 살 수 있다는 점에 씁쓸해하기도 한다. 하버드대 마이클 샌델Michael Sandel 교수는 자신의 저서《돈으로 살 수 없는 것들》에서 이 문제를 주요하게 다루었다. 그는 "세상에는 자본의 논리로 작용하지 말아야 하는 가치들이 있다"면서 "시장 논리가 공정한 줄 서기의 도덕을 거스르고 있다"라고 지적했다.

또 다른 사람들은 이런 의견을 의아하게 생각한다. 자본주의사회에서 수요가 있는 서비스를 매매하는 게 뭐가 문제냐는 것이다. 경제 전문가들도 "돈으로 시간을 사는 행위는 근로, 금융 등 일상 전반에서 흔히 발생하는 현상으로 문제가 없다"라고 말한다.[1] 또한 자유시장에서는 돈을 지불할 의사가 있는 사람에게 재화를 공급하면 부족한 자원이 효율적으로 분배되기 때문에 익스프레스 티켓과 같은 전략은 오히려 경제적·사회적으로 효용을 증대할 수 있다고 말한다.[2]

얼핏 대수롭지 않은 문제처럼 보이지만, 이는 꽤 오래전부터 국내외 누리꾼들 사이에서 논쟁의 주제가 되었다. 양측의 입장을 거슬러 올라가 보면 경제학과 윤리학 분야에서 각자가 중요하게 생각하는 가치와 신념이 대립하는 문제라서 어떤 것이 옳다, 그르다를 쉽게 결정 내리기 어렵다. UX 디자인을 연구하는 사람으로서 이 문제에 불편함을 느끼는 사람들이 왜 있는지, 이들을 위해 디자인적으로 어떤 노력을 할 수 있을지 고찰해보고자 한다.

익스프레스 티켓과 비슷한 듯 다른 듯한 서비스

놀이동산의 '익스프레스 티켓' 이슈가 흥미로운 이유는 이와 유사한 상황이 우리 일상의 다양한 영역에서 발견되기 때문이다. 다음 사례들을 한번 생각해보자.

- 놀이동산이나 공항에서 돈을 더 내면 입구에서 더 가까운 곳에 주차해 더 빠르게 입장할 수 있다.
- 호텔에서 돈을 더 낸 사람은 더 빠르게 체크인할 수 있다.
- 비행기 일등석을 구매한 사람은 공항에서 더 빠르게 티켓을 발권받을 수 있다.
- 택시 앱에서 돈을 더 내면 더 빨리 택시를 잡을 수 있다.
- 웹툰 서비스에서 돈을 낸 사람은 다음 편을 미리 볼 수 있다.
- 유튜브에서 유료 결제하면 광고를 보지 않고 더 빨리 영상을 볼 수 있다.

위의 사례들은 놀이동산의 익스프레스 티켓처럼 '돈을 내면 더 빨리 서비스를 이용할 수 있다'는 공통점이 있다. 그런데 희한하게도 이 사례들은 논란이 되지 않는다.

그림2. 비용을 지불하면 더 빠르게 제공받을 수 있는 서비스(웹툰, 택시, 동영상)

놀이동산에서 돈을 더 내면 입구에서 더 가까운 주차장에 주차해 더 빠르게 입장할 수 있지만, 이에 불만을 제기하는 사람은 없다. 놀이동산이라는 같은 장소에서 돈으로 서비스 등급을 나누고 돈으로 시간을 사도록 했는데, 왜 이 경우는 별문제가 되지 않는 걸까? 인천국제공항 같은 공공서비스를 제공하는 곳조차 주차장이 동일한 원리로 운영되지만, 이를 문제 삼는 사람은 많지 않다.

돈을 더 지불하면 웹툰을 미리 볼 수 있고, 택시를 더 빨리 잡을 수 있으며, 보고 싶은 영상을 광고 없이 더 빨리 볼 수 있다. 그러나 이를 불쾌해하는 사람은 거의 없다(그림2). 그런데 왜 유독 놀이동산의 익스프레스 티켓만큼은 기분이 나쁘다는 사람이 있는 것일까?

그 원인은 의외로 '디자인'에서 찾을 수 있다.

디자인 때문에 발생하는 불쾌함

공항에서 비행기표를 발권받으려면 줄을 서야 한다. 보통 이코노미석 티켓 줄은 길고 오래 기다려야 해서 공항에 몇 시간씩 일찍 도착해야 한다. 긴 줄의 바로 옆에는 비싼 좌석을 구매한 사람을 위한 창구가 따로 있는데, 여기에는 보통 대기가 거의 없다(그림3). 그래서 일등석을 구매한 사람은 공항에 느지막하게 도착해도 이코노미석 탑승객의 기다란 줄 옆을 유유히 지나 비행기표를 받고 신속하게 수속을 마친다. 놀이공원의 익스프레스 티켓 상황과 상당히 비슷하다. 그러나 이 상황을 크게 불공정하다고 하는 사람은 없을 것이다.

이번에는 상황을 조금 바꿔보자. 일등석 구매자를 위한 창구가 따로 없고, 비행기표를 받는 대기 줄이 하나만 있다고 가정해보는 것이다. 그 대신 일등석 구매자가 오면, 그 줄의 맨 앞에 세워준다. 이 경우 뒤에서 기다리는 사람의 기분이 어떨까? 안 그래도 오랜 시간 기다리고 있는데, 자신보다 늦게 공항에 도착한 일등석 티켓 구매자가 줄의 맨 앞에 세워질 때마다 새치기당하는 기분이 들 것이다. 이처럼 같은 성격의 서비스를 어떻게 설계하고 디자인하느냐에 따라 소비자가 느끼는 기분은 완전히 달라질 수 있다.

다시 주차장 사례로 돌아가 보자. 누군가 비용을 더 지불하고

그림3. 이코노미석 티켓을 받으려면 오래 기다려야 하지만, 일등석 티켓은 기다리지 않아도 된다.

더 가까운 곳에 주차하는 것은 전혀 문제가 되지 않는다. 하지만 비용을 더 지불한 사람에게 좋은 주차 자리를 제공하려고 내 주차 자리가 입구에서 점점 멀어진다면, 그건 그야말로 이상하다고 생각할 수 있다. 돈을 더 낸 사람이 더 좋은 서비스를 받는 것은 이해하지만, 그들 때문에 자신의 권리가 침해되는 듯한 상황은 받아들이기 어렵기 때문이다.

돈의 문제만은 아니다

놀이동산 익스프레스 티켓 논쟁을 '돈 없는 자의 서러움이나

그림4. 친구를 초대하면 대기 번호를 앞당겨주었던 토스뱅크의 이벤트

자격지심'에서 오는 푸념 정도로 보는 시각도 있는데,[3] 다음의 사례를 보면 꼭 그렇지만도 않다는 것을 알 수 있다.

2021년 금융 플랫폼 토스가 인터넷 은행 서비스를 출범했다. 파격적인 이자 혜택 등으로 출범 전부터 화제를 모았고, 계좌 개설을 희망하는 예비 고객들에게 우선적으로 사전신청을 받았다. 계좌 개설은 서비스 출범과 함께 순차적으로 이뤄질 예정이라는 안내가 나갔고, 서비스 이용자들은 마치 은행에서 대기 번호표를 받는 것처럼 자신이 몇 번째인지 순번을 안내받았다.

이와 함께 진행되었던 독특한 이벤트가 한 가지 더 있는데, 순번을 받은 이용자가 친구를 이 서비스에 초대하면 순번이 올라갈 수 있게 했다(그림4). 예를 들어, 대기 번호가 800번이었던 사람이 친구를 초대하면 300번으로 올려주는 식이다. 이벤트의 효과 덕분인지 해당 서비스는 사전 신청자 수만 100만 명을 훌쩍 넘길 정도로 흥행몰이에 성공했다.

하지만 이 이벤트는 이내 논란에 휩싸였다. 사전 신청을 했던 한 이용자는 자신의 계좌 개설 순서가 2주 만에 3만 등이나 밀렸다고 밝혔고,[4] 이런 식으로 순번이 밀린 이용자들에게 이 이벤트는 논란과 조롱의 대상이 되었다. 급기야 금융위원회 국정감사에서까지 언급되었는데, "지인을 데려오면 순번을 앞당겨주는 새치기"라며 지적받기도 했다.[5] 결국 해당 이벤트는 '무리수 마케팅'이라는 논란 속에 더 이상 진행하지 못하고 종료되었다.[6]

마찬가지로 음식점 앞에서 줄을 서 있는데 유명 연예인이라고 먼저 들여보내거나,[7] 대학 병원에서 관계자의 친인척이라고 예약이 밀려 있는 병실을 잡아주거나,[8] 미용실에서 자신보다 늦게 온 사람을 단골이라고 바로 옆에 자리를 만들어 동시에 머리를 하게 한다면 어떤 기분이 들까? 이 특별한 손님들에게 특혜를 제공하기 위해

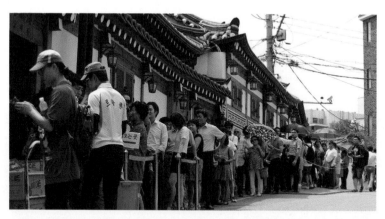

그림5. 음식점을 이용하기 위해 기다리는 사람들. 이때 유명인이라고 먼저 들여보내 주면 어떤 기분이 들까.

당신은 더 기다려야 하는 피해를 감수해야 한다.

개인 사업장에서 업주가 마음대로 결정할 수 있는 문제 아니냐고 반문할 수도 있다. 물론 그렇다. 서비스 제공자 측에서 그들이 원하는 방향으로 결정할 수 있는 문제이고, 불법적인 행위도 아니다. 다만 모든 서비스의 목적은 고객을 소중히 여기고, 최고의 서비스 경험을 제공하는 것인 만큼 고객이 느끼는 작은 불편까지도 헤아리고, 이를 배려하는 노력이 필요하다.

고객을 배려하는 줄 서기 디자인

디자인의 역할은 사람들에게 더 좋은 경험을 제공할 수 있도록 설계하는 데 있다. 서비스 내 줄 서기 디자인에 문제가 있었던 만큼 이를 해소하는 방법도 디자인에서 찾아볼 수 있다.

독립된 VIP 서비스로 분리

놀이동산의 익스프레스 줄이 사람들의 심기를 건드리자, 일부 놀이동산에서는 이 줄을 일반 줄과 다른 방향으로 만들어 줄을 서 있는 동안 서로 보이지 않게 하기도 했다. 하지만 이 방법은 자칫 '눈 가리고 아웅 하는' 식이 될 수 있다. 사람들은 결국 놀이기구를 탈 때 다른 줄이 있었음을 알게 될 테고 놀이동산 측이 자신들에게 뭔가 숨긴다는 기분이 들어 역효과가 날 수도 있다. 샌델 교수는 놀이동

그림6. 호텔과 은행의 VIP를 위한 서비스

산의 이런 은밀한 방식에 대해 "바람직함을 거스르는 행위라는 걸 그들 스스로 알기 때문에 숨기는 것"이라고 지적하기도 했다.[9]

차라리 투명하고 깔끔하게 서비스를 분리하는 방법이 더 나을 수 있다. 호텔이나 공항, 은행 등의 VIP 전용 서비스처럼 말이다(그림6). 이 경우, VIP 서비스가 일반 고객에게 피해를 주는 것처럼 보이는 요소는 없어 문제의 소지가 없다. 오히려 빨리 서비스를 받는 사람을 보면서 '앞으로 기회가 되면 저렇게 기다리지 않고 편하게 해봐야겠다'라는 기대를 품게 해 서비스 홍보 효과도 거둘 수 있다. 전문가들 역시 불필요한 갈등을 없애려면 VIP 전용 서비스를 만드는 방법이 나을 수 있다고 말한다.[10]

새치기가 허용되는 '예약' 개념 접목

모든 서비스가 VIP용 서비스를 별도로 만들기는 현실적으로 쉽지 않다. 이때는 소비자의 기분을 나쁘게 하는 지점을 찾아 최대한 개선해보면 좋을 것이다.

사람들은 자신보다 늦게 온 사람에게 새치기당한다고 느끼면 불쾌감이 들지만, 정당하게 새치기가 허용되는 경우가 있다. 미리 예약한 손님이다. 그들은 자신보다 더 부지런하게 노력해서 예약했고, 자신은 미처 그렇게 못 했기에 어느 정도 납득되는 것이다. 놀이동산에서도 익스프레스 티켓을 예약제로 한정 판매하고, 놀이기구의 일부 좌석을 예약석이라는 개념으로 운영한다면 상황이 좀 더 나아질 수 있다.[11]

여기에 일반 티켓에도 예약제를 적용하면 줄 서기를 더 효율적으로 운영할 수 있다. 예를 들어, 놀이동산의 '스마트 줄 서기' 앱을 이용하면 사람들은 놀이기구를 온라인으로 예약하고 해당 시간에 가서 타게 된다. 병원 예약 앱 역시 원하는 시간대에 진료 예약을 할 수 있게 해준다. 이런 방법은 사람들이 몰리지 않게 분산시키는 효과가 있어 줄 서기 시간을 획기적으로 줄일 수 있다. 하지만 앱 사용에 익숙하지 않은 디지털 소외계층은 장시간 줄을 서야 하는 또 다른 문제가 제기될 수 있어[12][13] 이 부분에 대한 디자인적 고민도 계속해야 한다.

기다리는 사람에게 특별한 경험 제공

기다리는 걸 좋아하는 사람은 없다. 하지만 기다리는 시간을 덜 지루하고 특별하게 디자인할 수는 있다. 예를 들어, '스튜디오 투어'는 유니버설스튜디오에서 제작한 영화들을 테마로 한 어트랙션이다. 긴 대기 줄을 기다리는 동안 동선에 설치한 스크린으로 영화의 뒷이야기나 명장면, 배우들의 놀이기구 안내 영상 등을 틀어주는데 그걸 보는 재미가 쏠쏠하다. 이는 익스프레스 티켓을 가진 사람들에게는 주어지지 않은 특별한 이벤트이다. 사람들은 줄을 서면서 흥미로운 볼거리를 즐기고, 특별하고 세심한 대우를 받는다고 느낄 수 있다.

돈이 아닌 다른 지불 방식 마련

온라인서비스에는 '오퍼월Offerwall'이라는 개념이 있다. 온라인상에서 사용자에게 다양한 활동을 통해 포인트를 지급하고 그 포인트로 앱 내 유료 서비스를 이용하게 하는 전략이다. 사용자는 유료로 결제하는 대신 앱을 다운받아 설치하거나, 광고를 시청하거나, 설문조사에 참여하는 등의 활동을 할 수 있다. 돈을 지불하고 싶지 않은 소비자는 다양한 방법으로 서비스를 이용할 기회를 제공받고, 서비스 제공자는 더 많은 사용자를 끌어들일 수 있어서 좋다.

놀이동산 익스프레스 티켓의 경우에도 기존에는 '돈'으로 다른 사람의 시간을 살 수 있었지만 오퍼월을 활용하면 시간과 노력, 그 외 다양한 방법으로도 가능하다. 이런 방법이 제공된다면, 돈의 논리로만

작용한다는 인상을 누그러뜨릴 것이다.

───

익스프레스 티켓 논란은 우리나라뿐 아니라 해외에서도 줄곧 논란이 되어왔다. 같은 것을 두고 어떤 이들은 불편해하고, 또 다른 이들은 아무렇지 않아 한다. 경제학자, 윤리학자, 법학자 들도 저마다 다른 의견을 펼친다. 돈으로 새치기권을 사는 것이라고 비판하는 사람, 별문제가 아니라는 사람, 나아가 '시간과 돈의 소유권을 창의적으로 설계한 사례'라고 보는 사람도 있다.[16] 아직도 첨예하게 대립하고 있는 이슈라서 명확한 답이 없는 상황이다.

어떤 시각이 옳은지와는 상관없이 어쨌든 불편한 사람이 존재한다는 것만큼은 사실이다. 그리고 디자인을 하는 관점에서 봤을 때 서비스 내에서 불편한 감정을 느끼는 사람이 있다는 것은 애석한 일이자 책임감을 느끼는 일이기도 하다. 결국 모두 값진 추억과 경험을 얻기 위해 소중한 사람과 함께 적지 않은 시간과 비용을 들여 놀이동산이나 레스토랑을 방문하고 여행을 가는 것 아니겠는가.

서비스 측에서도 그런 기대를 하고 찾아오는 고객에게 사소한 디자인 설계 때문에 실망감과 불쾌감을 주고 싶지 않을 것이다. 위에 제시한 방법들이 서비스 내 줄 서기 상황을 완벽하게 개선할 순 없겠지만, 소외되는 사람을 헤아리고 배려하는 디자인을 통해 사회 내 갈등이 조금이나마 풀리기를 기대한다.

5장 맞춤형 디자인은 정말 당신을 위한 걸까

"힘들더라도 선택을 해야 합니다. 올바른 선택을요."
영화 〈다크 나이트〉 중에서

그림1. 영화 〈다크 나이트〉(워너브라더스) 속 시민들의 휴대전화를 연결해 조커의 위치를 추적하는 장치[1]

조커의 악행이 계속되었다. 인명 피해는 계속 늘어나지만, 그의 행방은 여전히 묘연하다. 다급해진 배트맨은 조커의 위치를 추적할 수 있는 첨단 장치를 사용하기로 한다. 하지만 이 장치를 쓰려면 시민들의 휴대전화를 무단으로 연결해야 하는 문제가 생긴다. 배트맨과 그의 조력자 루시우스는 이를 두고 논쟁을 벌인다.

배트맨 : (추적 장치를 바라보며) 멋지지 않소?

루시우스 : 멋지긴 하지만… 비윤리적이고 위험합니다. 당신은 고담Gotham시의 모든 휴대전화를 마이크로 만들었어요.

배트맨 : 고주파 발생기이자 수신기이기도 하죠.

루시우스 : 이 기술로 고담시의 모든 전화기를 연결하면 고담시 전체를 실시간으로 이미지화할 수 있지만, 이건 잘못된 방법입니다.

배트맨 : 어서 조커 놈을 찾아야만 해요, 루시우스.

루시우스 : 이렇게까지 해서요?

배트맨 : 이 장치는 암호화되어 있고 오직 한 사람, 바로 당신만 접근할 수 있소.

루시우스 : 3000만 명을 감청하는 건 한 사람이 감당하기에는 너무 큰 일이고 내가 할 일이 아닙니다.

배트맨 : 이건 조커의 음성 샘플이오. 일정 범위 내에서 놈

이 말하면 위치를 파악할 수 있을 거요.

루시우스 : 이번 한 번만 도와드리죠. 하지만 이후에도 이 기
계를 계속 사용한다면 저는 당신을 떠나겠습니다.

루시우스는 추적 장치 사용에 대한 윤리성을 지적한다. 하지
만 배트맨은 논쟁을 피하고 싶은 것인지 해당 장치의 우수성과 기능
성을 언급하며 화제를 돌리려 한다. 원칙을 중요하게 생각할 것 같은
정의의 사도 배트맨에게 이런 모습이 있다니! 루시우스는 자신의 우
려에 대한 근본적인 답은 듣지 못한 채 마지못해 청을 수락한다.

목적을 위해 수단은 정당화될 수 있는가. 조커를 한시라도 빨
리 잡지 않으면 더 큰 위험과 희생이 이어질 수 있는 상황이다. 하지
만 시민들의 휴대전화를 동의 없이 추적 장치로 사용하는 방법은 그
들의 기본권을 침해할 수 있다. 급박한 상황이지만 이런 비윤리적인
수단까지 동원해야 하는지 루시우스는 의문을 제기하는 것이다.

영화를 본 사람은 이 장면을 어떻게 생각할까? 루시우스와 비
슷한 견해를 가진 사람은 "배트맨의 추적 장치는《1984》의 빅브라더
나 사용할 법한 기술이다", "한 나라의 정보기관 역시 국가안보를 위
해 이런 기술을 써도 되는지 의문이다",[2] "목적을 위해 나쁜 수단이
정당화되는 일은 없어야 한다" 등의 비판적인 의견을 냈다.

한편 배트맨의 결정을 지지하는 사람은 "고담시의 안전을 위

협하는 급박한 상황이었기 때문에 어쩔 수 없는 선택이었다", "배트맨이 시민의 사적 데이터를 감상하고 앉아 있을 리 없지 않은가?", "조커를 잡는 데만 사용하고 바로 폐기할 테니 문제가 없다"라고 옹호했다.

이에 반대편 사람들은 "한 번만 사용했다고 해서 괜찮다고 할 순 없다. 게다가 현실 사회에서 이런 기술은 한 번이 아니라 지속해서 사용될 것이다", "영화에서는 조커를 잡는 데만 사용되었지만 누군가의 목적을 위해 과정이 묵인된다면 심각한 결과를 초래할 수 있다"라고 반박했다.

관객들 사이에서 나타나는 이 같은 견해 차이는 많은 사람의 안전과 이익을 최우선으로 하는 '공리주의'적 가치관[3]과 도덕 원칙을 중요하게 생각하는 '의무론'적 가치관[4]의 대립에서 비롯된다. 배트맨 측은 시민의 안전이 가장 우선시되는 목적이기 때문에 덜 중요한 것은 희생될 수 있다고 보고, 루시우스 측은 도덕과 윤리 원칙을 어기면서까지 목적을 실현하는 것은 옳지 않다고 본다.

이렇다 보니 배트맨은 힘겹게 악당을 무찌르고도 시민의 원성을 사기도 하고, 항상 영웅 대접만 받지는 않는다. 악당을 상대하는 과정에서 기물을 파손하고, 허가받지 않은 자동차와 무기를 사용하며, 폭력과 도청을 행하는 것 모두 엄연히 말하면 불법행위이기 때문이다.

개인정보 수집에 열을 올리는 온라인서비스

시민의 데이터를 수집하고 싶어 하는 건 배트맨만이 아니다. 온라인에서 서비스를 사용하다 보면, 개인정보 수집에 동의해달라는 안내를 종종 볼 수 있다. 서비스가 데이터 수집에 열을 올리는 이유는 간단하다. 사용자에 대해 많은 것을 알 수 있기 때문이다. 우리가 웹 서핑을 하고 SNS를 사용할 때 어떤 것을 검색하고 클릭하는지, 어떤 것을 구매하는지, 어떤 음악과 영상을 좋아하는지, 무엇에 관심이 있는지, 어떤 성향인지 등 상세하게 우리를 파악하고 있다.[5]

이를 통해 맞춤형 서비스와 광고를 제공하고, 각자의 관심사에 맞게 콘텐츠를 정리해 보여주니 사용자는 편리함을 느낀다. 편리하면 된 거 아닌가 싶지만, 이를 위해 사용자 데이터를 수집하는 과정이 지속해서 논란이 되었다. 정확히 어떤 데이터를 얼마나 수집하고 어떻게 활용하는지 여전히 베일에 싸여 있는 것이다.

2022년 개인정보보호위원회가 사용자 정보를 수집 및 활용하는 과정에서 해당 사실을 사용자에게 명확히 알리지 않았다는 이유로 구글과 메타에 1000억여 원의 과징금을 부과했다.[6] 여기에서 '명확히 알리지 않았다'라는 것은 무슨 의미일까?

이를 이해하기 위해선 옵트인Opt-in과 옵트아웃Opt-out 개념을 알면 좋다. 사용자의 동의나 선택이 필요한 상황에서 '사용자가 직접 선택'하도록 하는 방식을 '옵트인', 사용자가 선택하기 전에 '서비스 측이 미리 선택'해놓은 방식을 '옵트아웃'이라고 한다. 그 유명한 《넛

그림2. 구글은 개인정보 처리를 모두 '동의'하는 것으로 미리 설정해놓았다 (옵트아웃 방식).

지》에서도 이에 대해 주요하게 다루었는데, 옵트인/옵트아웃을 어떻게 설정하고 디자인하느냐에 따라 사용자의 선택을 유도해낼 수 있다는 점을 강조했다. 당연히 미리 선택된 옵트아웃 방식이 사용자의 동의율을 훨씬 많이 끌어낼 수 있다.

한국의 개인정보보호법은 옵트아웃 방식에 문제가 있다고 판단해 사용자가 개인정보 수집과 이용에 대한 동의를 직접 선택하게 하는 옵트인 방식을 사용하도록 법적으로 규정하고 있다. 하지만 구글은 옵트아웃 방식으로 미리 선택해놓아서(그림2) 개인정보보호법 (제39조의3 제1항)을 위반한 사례가 되었다.[7]

이외에도 사용자의 선택을 유도하고 동의율을 높이려는 다양한 전략이 사용된다. 위 그림의 왼쪽 화면은 서비스 회원가입 페이지

그림3. (왼쪽부터) 로그인을 하면 약관에 동의하는 것으로 간주하는 디자인, 성의 없고 읽기 어렵게 디자인한 약관, 무리한 내용에 동의하도록 요구하는 약관[8]

인데, 버튼을 누르면 '약관에 동의하는 것으로 간주한다'라는 내용이 하단에 작고 흐리게 적혀 있다. 몇 명이나 이 문구를 제대로 읽고 인지할지 의문이다.

서비스 약관을 들어가 보더라도 대부분 친절하지 않고, 읽기 어렵고, 성의 없이 디자인되어 있다(그림3 가운데). 서비스의 전반적인 부분은 사용자에게 호감을 주고 몰입할 수 있도록 정성스럽게 디자인하지만, 약관만큼은 정반대로 보기 싫게 디자인한다.

나아가 '어떤 책임도 지지 않겠다'는 식의 불리한 약관을 교묘하게 삽입하거나(그림3 오른쪽) 약관에 동의하고 싶지 않은 내용이 있어도 마땅히 할 수 있는 게 없다는 점, 그리고 개인이 기업을 상대로

문제를 제기하는 것 자체가 어렵다는 점 등을 이용한다. 이런 방식을 조합해서 활용하면 서비스 제공자 측은 원하는 바를 입맛대로 설계하는 것이 가능해진다.[9]

비밀리에 일상생활 속 데이터 수집

동의 여부와 상관없이 사용자 정보를 아예 몰래 수집한 경우도 있었다. 구글은 로그아웃이 된 상황에서도 사용자의 위치를 계속 추적해 2022년 말 미국 40개 주에 약 5000억 원의 합의금을 배상해야 했다.[10] 사용자 입장에서는 위치 추적이 꺼졌다고 생각할 수 있는 상황에서 사용자 데이터를 수집하고, 그것을 광고주에게 넘긴 구글의 행위는 기만적이라며 거센 비판을 받았다.

아마존은 스마트 스피커인 알렉사Alexa를 이용해 민감한 음성 데이터를 수년간 보관했고, 이 데이터로 알고리즘을 훈련시켜 논란이 되기도 했다. 혹자는 '이런 데이터는 암호화되어 있는 만큼 누군가가 들여다볼 위험은 없지 않나?'라는 의문이 들지도 모르겠다. 이는 앞서 소개한 "배트맨이 시민의 사적 데이터를 감상하고 앉아 있을리 없지 않은가?"라고 했던 누리꾼의 의견과 흡사하다.

하지만 〈타임〉은 수천 명의 아마존 직원이 알렉사에 녹음된 사용자의 대화 내용 파일을 실제로 듣고 있다고 보도했다.[11] 직원들은 알렉사의 듣기 오류를 줄이기 위해 사용자의 대화 내용을 '직접'

듣는 일을 하는데, 은밀한 내용이 담겨 있는 음성 파일들을 직원 채팅방에서 공유한 사실도 적발되었다.

또한 아마존은 스마트 초인종 서비스 '링Ring'의 카메라에 녹화된 여성 사용자의 동영상 수천 건을 직원들이 시청해 합의금 80억 원을 지급하기도 했다.[12] 테슬라의 직원들도 고객의 알몸 영상, 사고 영상 등을 공유하다가 적발되었다.[13] 애플 역시 시리Siri의 작동 오류를 줄이기 위해 직원들이 사용자의 대화 내용을 직접 모니터링한다는 사실이 알려져 논란이 되었다.[14]

왜 이렇게까지 해야 하는 거죠 – 루시우스

대부분의 서비스는 고객에게 맞춤형 서비스를 제공하기 위해 사용자 정보를 수집한다고 말한다. 틀린 말은 아니다. 그런데 왜 사용자를 속이면서까지 정보를 수집하는 것일까? 목적이 정당하면 떳떳하게 사용자의 동의를 받으면 될 일 아닌가.

먼저 생각해볼 수 있는 것은 '프라이버시 역설Privacy Paradox'이다. 프라이버시 역설이란 사람들이 말로는 프라이버시(개인정보)를 소중히 여긴다고 하지만, 실제론 이와 다르게 행동하는 현상을 뜻한다. 예를 들어, 사람들이 서비스의 편리한 기능을 이용하기 위해 자신의 프라이버시를 기꺼이 희생한다는 것이다.[15]

이 같은 현상은 많은 사람이 개인정보를 왜 보호해야 하는지

잘 모르기 때문에 생긴다.[16] 대한민국 국민의 개인정보보호 인식이 세계 최하위 수준이라는 보도도 있었다.[17] 개인정보를 수집하는 행위는 개인의 일거수일투족을 모니터링하는 행위로 이어지고, 이는 개인의 기본권을 침해하는 행위가 될 수 있다. 또한 수집된 개인정보를 통해 사용자의 생각과 의사결정, 행동까지 제어할 수 있고● 나아가 정치적·경제적·사회적으로 편향시키거나 조작할 수 있는 위험도 있다.[18] 모든 서비스가 이와 같진 않겠지만, 많은 서비스가 사용자 정보를 어떻게 활용하는지 투명하게 공개하지 않은 점이 문제라는 지적이 많다.

그렇다면 이 같은 문제를 해소하기 위해 개인정보를 어떻게 수집하고 활용하는지 내용을 명확하게 밝히고 동의를 받으면 어떨까? 투명성은 높아지겠지만 동의서 항목이 한없이 길어지고 일일이 동의를 받아야 해서 과정이 복잡해질 수 있다. 더군다나 사용자가 내용을 더 확인하지 않게 되고 형식적으로만 동의하는 역효과를 낳을 수 있다. 이른바 '동의 규제의 역설'이다.[19] 상황이 이렇다 보니 동의 양식을 제공하는 서비스와 디자이너 측에서는 딜레마에 빠진다. 투명하게 일일이 동의를 받게 만들기도 어렵고, 그렇다고 간편하게 만들기도 어려운 것이다.

이런 딜레마를 잘 보여주는 사건이 있었다. 2023년 개인정보보호위원회는 사용자의 정보 수집 및 활용에 대해 좀 더 투명하게 밝

● 좀 더 자세한 내용은 16장 '내 선택은 자유의지에서 비롯된 것일까'를 참고하기 바란다.

히고, 동의받게 하는 '온라인 맞춤형 광고 행태정보 처리 가이드라인'●●을 추진하겠다고 발표했다.[20] 이에 서비스와 광고업계는 즉각 반발했다. 이들은 가이드라인이 시행되면 사용자를 번거롭게 하기 때문에 서비스 이용을 기피하게 되고 산업이 위축될 것이라는 의견을 밝혔다. 6개의 기업단체 연합도 정부의 가이드라인 제정에 우려를 표명하는 공동 성명서를 냈다.

그러자 6개의 시민단체 연합이 산업계의 성명에 재반박하는 공동 성명을 내놓았다. 이들은 산업계가 불법적으로 이용자 행태정보 수집을 계속하겠다고 생떼를 쓴다며, 현재의 불법적인 관행을 바꿀 의지가 있는지 의심스럽다고 주장했다.

이 또한 산업의 발전과 이윤의 극대화 그리고 사용자의 편의라는 목적과 결과를 중요시하는 '공리주의'와 사용자 개개인의 권리와 도덕적 절차를 중요시하는 '의무론' 간의 가치 대립이다. 이렇게까지 해서라도 조커를 잡아야 한다는 배트맨과 그럼에도 정당한 수단을 써야 한다는 루시우스의 대립처럼 말이다.

●● 사용자의 웹사이트 방문, 앱 사용, 구매와 검색 이력 등 행태정보를 개인정보와 결합해 특정 인물에 대한 개인 관심, 흥미, 기호, 성향 등에 대한 식별성을 높이는 일을 막고자 함이 목적이다.

둘의 거리는 좁혀질 수 있을까

루시우스가 우려의 목소리를 낼 때, 배트맨이 이를 경청하고 함께 고민하지 않은 점이 못내 아쉽다. 그가 보여준 태도가 우리에게도 있진 않은지 되돌아보게 된다. 아직 방법을 안 찾았거나 못 찾은 것일 수 있는데, 방법이 없을 거라고 서둘러 단정 지어버린 것은 아닌지 말이다.

개인정보 수집에 관한 내용을 투명하게 전달하면 사람들이 싫어할 거라는 생각, 사용자에게 일일이 동의를 받으면 사람들이 서비스를 떠날 거라는 생각, 반대로 동의를 간편하게 만들면 정보가 은폐되고 비도덕적일 수밖에 없다는 생각 등부터 일단 내려놓으면 어떨까?

좁혀질 것 같지 않은 두 집단이 모두 공감하는 내용이 있다. 바로 '개인 데이터를 함부로 수집하고 다루면 안 된다'는 원칙이다.[21] 속임수나 은폐, 조작 없이 사용자에게 명확한 정보를 제공해야 하고 충분한 선택권을 보장해야 한다는 내용에는 동의한다. 이를 위해 금융위원회의 마이데이터Mydata 가이드라인이 의미 있는 첫걸음이 될 것이다. 마이데이터는 '사용자 데이터의 관리와 활용에 대한 권리는 서비스 측이 아닌 사용자에게 있다'는 의미를 담고 있다. 이 가이드라인의 주요 내용에 '알고 하는 동의' 원칙이 있는데, 사용자의 정보가 어떻게 수집되고 이용되는지 사용자가 확실히 인지할 수 있도록 디자인한다는 것이다.[22]

예를 들어 동의 양식에는 쉬운 용어와 시청각적인 전달 수단을 사용해야 한다는 점, 요약 동의서를 활용할 수 있다는 점, 모바일 환경에서는 큰 글자를 사용해야 하고 한 페이지에 담긴 내용을 사용자가 한눈에 보기 쉽도록 구성해야 한다는 점 등이 담겨 있다. 사용자가 동의를 철회하거나 거부하는 것도 쉽게 설계해야 한다는 점 역시 포함되어 있다. 마이데이터는 금융에서 시작해 현재 의료, 복지, 부동산 등 다른 분야로 빠르게 확장되고 있는 만큼[23] 해당 가이드라인의 내용 역시 점차 고도화될 것이다.

우리 사회가 안고 있는 여러 문제 중 '디자인'이 도움을 줄 수 있는 문제가 의외로 많다. 이번 장에서 다룬 '사용자의 동의를 어떻게 받을 것인가'에 대한 문제가 그중 하나가 아닐까 싶다. 또한 이 책에서 다루는 여러 문제도 이와 무관하지 않다. 모두 까다로운 문제이지만, 사회의 오랜 갈등과 딜레마를 해소할 디자인 문제일 수 있는 만큼 많은 디자이너가 관심과 책임감을 느끼고 동참하길 희망한다. 디자이너가 까다로운 도덕적·윤리적 선택을 해야 하는 위치에 있지만, 그 딜레마를 다루는 방법은 없는 것이 아니라 여러 가지가 있다.[24]

6장 바람잡이의 진화, 누구를 믿어야 하나

"세상이 아름답고 평등하면 우린 뭘 먹고 사니."

영화 〈타짜〉 중에서

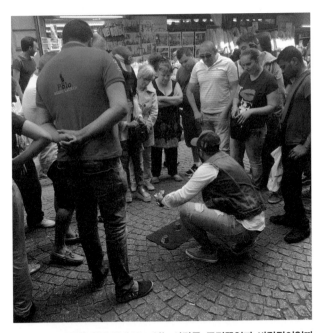

그림1. 야바위를 관심 있게 보고 있는 사람들. 구경꾼일까, 바람잡이일까
(〈몽마르트 야바위〉, 우연한 여행자, 브런치 스토리).

파리의 어느 골목, 한 사내가 컵 3개를 현란하게 섞는다. 공이 있는 컵의 위치를 맞히는 야바위 게임이다! 구경하던 이들이 '이 컵이다' 싶어서 돈을 걸면 어김없이 잃게 되는데, 단순해 보이는 이 게임에 무슨 비밀이라도 있는 걸까? 여기에 두 가지 속임수가 있다. 첫 번째, 이 공은 스펀지로 만들어져서 야바위꾼은 마술 트릭처럼 공을 자유자재로 컵에 넣었다 뺐다 할 수 있다. 사람들이 어떤 컵을 지목한들 야바위꾼은 그 컵에 공이 있게도, 없게도 할 수 있는 것이다.

두 번째 속임수는 '바람잡이'이다. 야바위판에서 구경꾼인 척 흥을 돋우고, 때로는 게임에 직접 참여해 돈을 잃거나 따기도 한다. 그리고 다른 구경꾼에게 게임 참여를 부추기는 등 참으로 다양한 역할을 한다. 구경꾼들은 이들이 야바위꾼과 한패라는 생각을 미처 하지 못하고, 오히려 자신과 같은 처지인 구경꾼, 관광객이라고 생각하기 때문에 대부분 경계하지 않는다. 이번 장에서는 이 바람잡이에 대한 이야기를 해보려고 한다.

바람잡이 마케팅

'바람잡이'를 마케팅에 활용했던 유명한 사례가 있다. 2002년 소니에릭슨Sony Ericsson은 당시 흔치 않았던 컬러 화면과 카메라를 장착한 휴대전화 T68i를 새로 출시했다. 그리고 이를 홍보하기 위해 60명의 배우를 섭외해 뉴욕 등 대도시에서 관광객인 척하고 다니게

했다. 그러고는 지나가는 사람들에게 T68i 휴대전화로 사진을 찍어 달라고 부탁하게 했다. 휴대전화를 체험한 사람이 입소문을 내도록 기획한 것이다. 이 홍보 방식은 당시 화제가 되었는데, 창조적인 마케팅이라 보는 시각도 있었고, 홍보 목적을 밝히지 않은 채 사람들에게 접근한 측면이 있어 논란이 일기도 했다.[1]

우리나라에서도 아직 바람잡이가 성행하는 듯하다. 한 온라인 커뮤니티에 시간당 1만 원 하는, 탕후루 줄 서기 아르바이트를 소개하는 글이 올라와 화제가 되었다.[2] 이들의 역할은 탕후루 파는 가게가 인기 많은 명소처럼 보이도록 줄을 길게 서고 탕후루를 몇 번 먹으면 되는 일이었다. 줄이 길면 지나가는 사람이 관심을 보일 테니 판매자 측에는 효과가 있겠지만, 줄을 선 소비자는 자신 앞에 있는 사람 중 몇 명이나 진짜고 가짜인지 모를 일이기에 논란이 되었다.

온라인으로 이동한 바람잡이

온라인 세상에서는 바람잡이를 더 쉽게 볼 수 있다. 온라인 쇼핑몰, 배달 음식 등에 남긴 리뷰를 보면 "살면서 이만한 제품을 본 적이 없네요", "가성비 최고, 믿고 추천", "○○은 사랑입니다" 등 광고인지 리뷰인지 모를 다소 과장된 표현을 쉽게 볼 수 있다. 실제로 상위 리뷰 중 80%는 허위라는 보도도 있었다.[3]

97% 이상의 소비자가 리뷰에 기반해 구매하고[4] 리뷰가 없는

그림2. 허위 후기를 조장하는 빈 박스 마케팅(좌)과 허위 리뷰 블로그 마케팅(우)의 모집
사례

상품은 구매를 망설이거나 포기하기도 한다.[5] 리뷰가 매출에 큰 영향
을 주다 보니 판매자 측에서는 고민이 많다. 경쟁 상품에 허위 리뷰
가 일제히 달리는 걸 보며 경쟁에서 밀리지 않기 위해 뭐라도 해야
하는지, 아니면 정정당당하게 경쟁해야 하는지 딜레마에 빠지는 것
이다.

　　포털 검색창과 오픈 채팅방 등에 '리뷰 알바'를 검색하면 이를
주도하는 마케팅업체와 채팅방 등이 수두룩하게 나온다. 이들을 통
해 '알바'를 시작하면 빈 박스, 가짜 영수증, 제품 사진 등 구매 인증
에 필요한 것을 전달받고, 사용해보지도 않은 상품에 대해 지시받은

대로 후기를 작성해 올려야 한다(그림2 왼쪽).[6] 이런 식으로 작성된 리뷰의 대가는 건당 1000~2000원이다. 이렇게 돈으로 리뷰를 매매하는 행위는 마케팅업체들이 주도하는데, 처벌 수위도 낮고 적발도 쉽지 않아서 현재도 성행한다.[7]

블로그나 SNS 상황도 마찬가지이다. 맛집, 병원, 여행 등을 검색하면 많은 정보를 얻을 수 있지만 역시나 대가를 받고 올린 허위 리뷰인 경우가 많다.[8] 홍보 비용을 마케팅업체에 지불하면, 직원이나 알바생이 요청받은 대로 게시물을 작성해 게시하는 식이다. 2023년 공정거래위원회는 이런 허위 게시물을 2만여 건 적발했고, 위반행위를 한 광고주와 광고대행사를 엄정하게 제재할 것이라 밝혔다.[9]

더 생동감 있게 진화한 온라인 바람잡이

앞서 소개한 리뷰 댓글이나 블로그가 정적인 텍스트 형태의 바람잡이였다면, 이보다 더 생동감 있는 온라인 바람잡이도 생겨나고 있다. 바로 채팅방과 라이브커머스의 바람잡이이다. 먼저 '리딩방'이라 불리는 채팅방은 투자수익을 목적으로 고급 정보를 주는 오픈 채팅방인데, 가입비가 수백만 원에 이른다. 방의 마스터는 특정 종목의 매수와 매도 시점을 알려주고, 바람잡이들은 일제히 "마스터님의 리딩으로 10분 만에 450만 원 벌었어요~"라며 거짓 인증 화면을 올린다. 사람들은 이 같은 실시간 소통에 현혹되어 자신도 고수익을 낼

그림3. 10개의 가짜 카톡 계정이 띄워진 바람잡이의 컴퓨터 화면

수 있다고 착각하게 된다.[10] 하지만 실상은 바람잡이들이 가짜 계정 여러 개를 돌려가면서 자문자답 식으로 운영한다(그림3).[11]

인터넷 홈쇼핑이라고 할 수 있는 라이브커머스에서도 수법은 비슷하다. 쇼호스트가 상품을 안내하는 동안 바람잡이 알바생은 미리 지시받은 대로 채팅창에서 열심히 호응하고 대본에 적힌 대로 질문한다. 하지만 소비자는 이런 사실을 모르기 때문에 거짓으로 연출된 상황에 속아 불필요한 구매를 할 수 있다.[12] 대화가 실시간으로 이뤄지고, 한정된 시간 안에 신속하게 매매해야 한다는 특성 때문에 소비자는 더욱 현혹당하기 쉽다.

첨단기술로 무장하고 등장하는 바람잡이

바람잡이도 첨단기술이 접목되면서 더욱 진화하고 있다. 챗GPT와 같은 생성형 AI를 사용하면 방문하지 않은 음식점이나 호텔에 대해서도 그럴듯한 리뷰 문구를 빠르게, 무한대로 작성할 수 있다.[13] 이 같은 AI 기반의 허위 리뷰는 진짜와 거의 차이가 없어 현재 기술로는 탐지하기 어렵고 얼마나 심각한지 파악조차 하기 어렵다.

여기에 VR이 합쳐져 시각적인 부분까지 속이면 그 힘은 더욱더 강력해진다. 메타버스 세상은 아직 마땅한 규제가 없어 노출하고 싶은 상품이 있으면 가상공간에 마음껏 배치할 수 있고, 바람잡이 AI 캐릭터 또한 얼마든지 만들어낼 수 있다.

그림4. VR에서는 바람잡이를 구분하기가 더 어려워질 것으로 전망된다.

그림5. 소비자단체로부터 메타버스 광고 지적을 받았던 월마트의 월마트랜드Walmart
Land와 유니버스오브플레이Universe of Play

　　예를 들어, 서비스 측에서 광고하고 싶은 '옷'을 가상환경 속
의 AI 캐릭터에게 입혀 사용자 주변에서 다니도록 한다. 이들 캐릭터
는 사용자가 평소에 좋아하는 외모와 신체로 디자인되어 사용자의
관심을 끌게 된다. 여기에 캐릭터들끼리 옷에 대해 칭찬하는 이야기
를 나누게 하면, 사용자는 이들의 대화를 듣고 영향을 받게 된다. AI
캐릭터는 점점 인간과 비슷하게 말하고 행동할 것이므로 사용자는
실제 사람이 조종하는 캐릭터인지, AI 바람잡이 캐릭터인지 구별하
는 게 쉽지 않을 것이다.[14] 결국 사용자는 자신이 일반 VR을 체험하
고 있다고 생각할 테지만, 실제로는 아예 광고 안에 들어가 있는 셈
이 된다.

　　어디 광고뿐이겠는가. 이런 전략과 기술은 여론 형성에 정치
적으로 악용되거나, 사람들을 은밀하게 현혹하고 기만하는 범죄에
활용될 위험도 있다. VR에서 보고 있는 것 중 진짜는 무엇이고 가짜
는 무엇인지 구분하기 어려운 시대가 오고 있다.

바람잡이 광고를 바라보는 시각

바람잡이 광고가 소비자를 기만에 빠뜨리는 등 온라인 환경이 위험해지고 있다는 우려가 크다.[15] 성인조차도 광고 여부를 인지하기 어려운데 아이들은 오죽할까? 이미 유아용 메타버스 콘텐츠에서도 위장 광고 전략이 행해지고 있어 소비자단체 등이 문제를 지적하고 나섰다(그림5).[16]

이 같은 문제를 해결하기 위해 '광고'라는 사실을 명시하는 방법도 강구되고 있으나 아직 마땅치 않다. VR은 시각적·청각적·공간적인 총체적 경험이기 때문에 기존 SNS 등에서 사용하는 일회성 광고 표시 방법만으로는 부족하다는 지적도 있다. 가상 세계 내에서는 광고 표시를 더 자주, 더 분명하게 해야 한다는 것이다.[17] 하지만 이때 VR의 가장 큰 특징인 몰입이 깨지고, 창의적인 디자인을 저해한다는 반대 의견도 나오고 있어 앞으로 지속적인 방안을 마련할 필요가 있다.

'바람잡이' 마케팅이 광고 효과가 좋고 참신하다는 긍정적인 의견도 존재한다. 하지만 소비자는 자신이 유인되는지조차 모르는 무방비 상태에서 광고인지도 모를 광고를 마주하게 된다. 근본적으로 소비자를 속이는 측면이 있는 것이다. 소비자가 뒤늦게 느낄 수 있는 배신감과 좌절감은 헤아리지 않는 것일까? 바람잡이가 바람잡이인 걸 알았다면 애초에 그렇게 행동할 소비자는 없다.

친밀감과
공감의
딜레마

DESIGN DILEMMA

7장 고인 AI 서비스는 소망의 거울일까

"세상에서 가장 행복한 사람은 소망의 거울을 보통 거울처럼
사용할 수 있단다. 그것을 들여다보면 정확히 자신의 현재 모습을
보게 되지."
영화 〈해리 포터와 마법사의 돌〉 중에서

그림1. 해리 포터가 소망의 거울과 대면하는 장면(워너브라더스)

호기심 많은 해리 포터는 투명 망토를 쓰고 호그와트 마법 학교의 제한 구역 이곳저곳을 돌아다닌다. 그러다 우연히 오래된 커다란 거울 하나를 발견한다. 화려한 장식의 거울에 자신의 모습을 비추자 꿈에 그리던 돌아가신 부모님을 만나게 된다. 어머니는 해리와 같은 초록색 눈을 가졌고, 아버지는 안경을 쓰고 흐트러진 머리를 하고 있었다. 부모님은 해리에게 반갑게 미소 지으며 손을 흔들었고, 그들은 함께 오랜 시간을 보냈다. 해리는 행복했고 다음 날, 그다음 날에도 부모님을 만나려고 거울을 찾아간다.

많은 사람이 가슴속에 그리움을 품고 산다. 단 한 번만이라도 볼 수 있다면 해주고 싶은 말이 많지만, 이미 떠난 자를 다신 볼 수 없기에 마음속으로만 되뇐다. 해리가 봤던 그 거울이 우리에게도 있다면 어떨까?

고인 AI, 의미 있는 존재인가, 허상인가

몇 년 전부터 고인故人을 디지털 휴먼으로 재현해낸 프로그램들이 큰 관심을 모으고 있다. 〈너를 만났다〉라는 다큐멘터리에서 어머니와 사망한 딸 그리고 남편과 사망한 아내 등이 디지털 기술을 통해 마주했고, 드라마 〈전원일기〉에서 응삼이 역을 맡았던 고故 박윤배 배우가 다른 출연진과 재회하는 시간을 갖기도 했다. 이 밖에도 신해철, 울랄라세션의 임윤택, 김광석, 유재하, 거북이의 임성훈(터틀

그림2. 고인 AI의 사례: 나연이 AI(《너를 만났다》), 응삼이 AI, 거북이 AI, 임윤택 AI

맨) 등 유명을 달리한 가수들이 디지털 휴먼으로 환생해 무대에 섰
고, 이들을 그리워하던 사람들에게 놀라움과 반가움을 선사했다(그
림2).

고인을 추모하고 애도할 수 있게 돕는 이러한 기술을 '애도 기
술Grief Tech'이라 부르기도 한다. 최근 방송에 소개되면서 시청자들은
"돈이 얼마가 들더라도 이 기술을 사용해보고 싶다", "나도 아버지의
웃는 얼굴을 보며 인사드릴 수 있다면 마음이 한결 편해질 것 같다",
"비통함을 겪고 있는 가족에게 큰 위로를 주는 선한 기술이다"라며
많은 관심을 보였다.

긍정적인 시각만 있는 것은 아니었다. 일부 사람들은 "이들이
대면하는 고인은 결국 프로그래밍한 허상일 뿐이지 않으냐", "고인이
아닌데 고인의 모습으로 고인인 척 행동하는 것 자체가 괴이하다",
"그리웠던 사람을 만나 잠깐 위안을 얻을 순 있겠지만, 현실과의 괴
리 탓에 유가족에게 더 큰 상처가 될 것"이라는 비판적인 의견을 남
기기도 했다.

기술이 발전하면서 고인 디지털 휴먼(이하 '고인 AI')이 사람의

모습과 점점 비슷해지는 가운데 한쪽에서는 고인 AI를 위로를 줄 수 있는 '의미 있는 존재'로 받아들이고, 다른 한쪽에서는 AI를 '실제 사람과 혼동하면 안 된다'며 우려한다. 이는 오랜 논쟁거리였던 'AI가 인간에게 어떤 존재여야 하는가'에 대한 철학적 쟁점과 관련이 있다. 고인 AI를 인간과 '대등한' 위치에서 적극적으로 위로를 주는 존재로 디자인해야 하는지, 아니면 AI를 인간의 도구, 즉 수동적 존재로 한정해야 하는지에 대한 것이다.[1]

지금까지의 AI 기술은 주로 약弱인공지능 형태로 도구 역할을 수행했다. 그러나 최근 나타나는 AI는 사람들에게 큰 신뢰를 얻으며 인간의 보조적 역할을 하는 도구의 위치를 넘어 점점 인간과 대등한 수준으로 한 걸음씩 나아가고 있다.

누구나 고인 AI를 만날 수 있게 되다

고인 AI는 큰 비용과 시간이 소요되는 기술이기 때문에 그동안 방송 프로그램에서나 간간이 접할 수 있었다. 하지만 많은 사람이 이 기술에 관심을 보이고 또 기술의 가격도 낮아지면서 일반인도 사용할 수 있는 서비스가 생겨나고 있다.

먼저 아마존은 2022년 한 콘퍼런스[2]에서 자사의 AI 스피커인 알렉사가 고인의 목소리를 낼 수 있는 새로운 기능을 소개했다(그림3 왼쪽). 소개 영상에서 한 소년이 알렉사에게 "할머니가《오즈의 마법

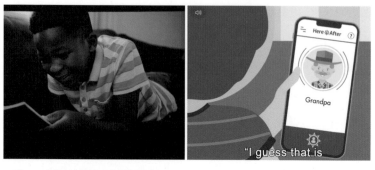

그림3. 아마존의 알렉사가 할머니의 목소리로 소년에게 책을 읽어주는 장면(좌)과 히어애프터AI의 데모 영상 장면(우)

사》를 마저 읽어줄 수 있을까?"라고 묻자, 알렉사는 돌아가신 할머니 목소리로 책을 읽어주었고 소년이 이를 행복하게 듣는 모습이 공개되었다.

히어애프터AI Hereafter AI[3]는 고인의 과거와 사진, 목소리 등의 기록에 기반한 AI 챗봇을 만들어준다(그림3 오른쪽). 기록은 고인이 살아생전에 해두거나 유가족이 남길 수도 있다. AI 챗봇 형태이므로 유가족은 고인이 보고 싶거나 궁금한 게 있을 때마다 언제 어디서든 대화를 나눌 수 있다. 이 서비스는 히어애프터AI 대표가 돌아가신 아버지를 그리워하다가 아버지의 기록에 기반한 챗봇(대드봇Dadbot)을 만든 것에서 시작되었다.

스토리파일Storyfile[4]도 비슷한 방식으로 작동한다. 고인이 살아생전에 스토리파일이 보낸 수백 가지 질문에 대한 답변을 촬영해놓으면 그것에 기반해 유가족은 영상통화 하듯 고인과 대화를 나눌 수

그림4. 스토리파일을 사용하는 모습(좌)과 스토리파일의 **CEO**가 자사의 서비스를 통해 고인이 된 어머니와 대화를 나누는 모습(우)

있다. 스토리파일의 CEO는 자신의 어머니 장례식에서 이 기술을 선보였는데, 여기서 어머니와 대화하는 장면이 공개돼 화제가 되었다(그림4 오른쪽).[5]

YOV(You, Only Virtual)[6]는 가장 최근에 나온 서비스 중 하나이다(그림5 왼쪽). 사용자와 고인 사이에 나눴던 문자 데이터로 AI를 학습시키고, 이렇게 만들어진 고인 AI도 사용자만을 위해 제작한다. 따라서 훨씬 더 개인 맞춤화된 봇(베르소나Versona)을 만들 수 있고 윤리적 문제가 덜하다고 주장한다. YOV는 "작별 인사를 할 필요가 없다Never Have to Say Goodbye"라는 점을 강조하며, 고인과 소중한 순간을 이어나가라고 말한다.

국내에는 딥브레인AI DeepbrainAI의 리;메모리Re;memory 서비스가 있다(그림5 오른쪽).[7] 고인이 생전에 스튜디오에서 3시간 정도 촬영과 인터뷰에 참여하면, 이 데이터를 바탕으로 고인 AI를 구현하는

그림5. YOV 서비스 사용 모습(좌)과 리;메모리 서비스 사용 모습(우)

원리이다. 고인이 살아 있을 때 촬영에 임해야 하고, 유가족이 고인 AI를 만나기 위해서는 서울 청담동에 위치한 딥브레인의 쇼룸을 방문해야 한다.● 딥브레인은 상조업계와도 손잡고 새로운 장례문화를 개척하기 위해 노력하고 있다.[8]

많은 사람이 그리운 대상을 만나고 싶은 염원이 있는 만큼, 이들 서비스가 그들의 소망을 어느 정도 해결해줄 것이다. 또한 윤리적 문제인 '고인의 동의 여부'에 대한 부분도 많은 서비스가 고인이 생전에 동의하고 참여까지 한 데이터를 사용함으로써 어느 정도 해소할 수 있다. 그럼에도 이 기술에 대해 근본적으로 생각해볼 부분이 있다.

● 2024년 초에 출시된 리메모리2는 고인의 생전 영상도 필요 없고, 사진 1장과 10초 분량의 음성만으로 고인 AI 제작이 가능하다. 전용 쇼룸이 아닌 PC와 모바일 등 영상을 실행하는 모든 기기에서 재생할 수 있다.

고인과 지속적으로 연결되는 것은 좋은 생각일까

"AI가 상실의 고통을 없앨 수는 없지만, 우리 기억을 지속시키는 것은 가능하다."

이는 아마존의 수석 부사장인 로힛 프라사드Rohit Prasad가 고인이 된 할머니 목소리로 말하는 알렉사를 선보이는 자리에서 한 말이다(그림6). 고인 AI를 사용하는 주된 목적은 유가족의 상실감을 줄이는 데 있는데, 현재로서는 고인과의 연결을 지속하는 기술에만 초점이 맞춰져 있는 듯하다. 비약적인 기술 발전 덕분에 아마존은 1분 미만의 샘플만 있어도 고인과 흡사한 AI를 만들 수 있다고 한다. 하지만 정작 사용자의 경험적 측면에 대해서는 많이 고민한 것인지 의문이 든다.

그림6. 2022년 아마존 콘퍼런스에서 고인 목소리를 내는 알렉사의 기능을 소개하는 장면

설령 고인 AI 기술이 위안을 줄 수 있을지라도 이를 사용하는 것이 사용자에게 정말 유익할지에 대해서는 주의를 기울일 필요가 있다. 고인 AI를 통해 사용자의 슬픈 감정이 '처리'될 경우, 그들은 감정 조절을 위해 이 기술에 더욱 의존할 것이기 때문이다.[9] 특히 이 기술을 사용하는 사람은 사별로 슬픔을 겪고 정서적으로 취약한 상태에 있기 때문에 의존과 중독의 위험성이 더욱 크다.

일각에서는 지나친 우려라고 말하기도 한다. 기존에도 고인과 나눴던 메시지를 읽어보거나, 사진을 보며 대화를 나누기도 했던 만큼 고인 AI 서비스는 이를 좀 더 인터랙티브interactive하게 만들었을 뿐이라는 것이다.[10] 고인 AI가 단순히 '도구'로서 작동하는 것이니 위험하지 않다는 의견이다. 그러나 최근 사람들이 AI에 속마음을 털어놓고, 사람보다 더 신뢰하고 의지하는 사례가 늘어나는 것을 보면[11] 단순히 수동적 '도구'로 사용되는 단계는 넘어서고 있는 모양새다.

고인의 메시지를 읽고 고인의 사진을 보며 대화를 나누는 추모 행위가 지속되다 보면 유가족을 과거에 머물게 하고,[12] 사회로부터 고립시킬 위험이 있으며,[13] 슬픔과 고통이 오히려 증가할 수 있다.[14] 마찬가지로 고인 AI 기술도 분리 불안, 상실감을 유발하고 슬픔과 고통을 가중해 결국 '지속적 애도 장애Prolonged Grief Disorder'로 이어질 수 있다고 전문가들은 우려한다. 따라서 고인 AI 기술을 꼭 필요한 사람을 위해 '치료 목적'으로만 사용할 것을 제안하기도 한다.[15]

고인이 살아 있었다면 그렇게 얘기하고 행동했을까

2023년 초, 〈전원일기〉에서 '응삼이' 역을 맡았던 고 박윤배 배우의 AI와 다른 출연 배우들이 만났을 때의 일이다(그림7 왼쪽). 죽었던 이가 눈앞에서 말하는 모습을 보자 몇몇 배우는 눈이 휘둥그레지며 놀라워했지만, 무섭다며 눈을 피하는 배우도 있었다. 응삼이 AI는 배우 한 명, 한 명과 개인적인 추억을 공유하기도 하고 상대 배우를 놀리는 농담을 던지기도 했다. 이들의 대화는 겉보기엔 훈훈하게 보였지만, 실제 박윤배 배우라면 공개하기 꺼렸을 만한 개인사가 포함되었을 수도 있고, 자신이 하지 않았을 법한 짓궂은 농담을 던졌을 수도 있다.

또 다른 방송에서는 고 김광석 가수가 AI로 소환되어 후배 가수 김범수의 〈보고 싶다〉를 불렀다(그림7 오른쪽). 김광석의 독특한

그림7.　응삼이 AI와 대화하는 〈전원일기〉 배우들(좌)과 김광석 목소리 AI(우)

창법으로 듣는 명곡이었기에 시청자에게는 신기하고도 흥미로운 경험이었다. 무엇보다 이 기술이 아니었다면 쉽사리 접할 수 없는 경험이기도 했다. 하지만 실제 김광석의 입장에서는 어땠을까? 다른 가수의 노래를 부르는 걸 원치 않았을 수도 있고, 자신의 목소리가 이런 식으로 소비되는 게 불쾌했을 수도 있다. 더 안타까운 것은 방송 이후 이 기술이 일반인에게까지 사용되면서 김광석 가수의 목소리로 여러 다른 후배 가수의 노래를 커버cover하는 영상이 끊임없이 유튜브에 올라오고 있다. 음악평론가 사이먼 레이놀즈Simon Reynolds는 이같은 현상을 가리켜 "유령 노예질Ghost slavery"이라 지적하며 강하게 비판했다.[16]

앞서 소개한 히어애프터 등의 고인 AI 서비스들은 사용자와의 매끄러운 대화를 위해 거대언어모델LLM에 기반한 생성형 AI 기술을 사용할 예정이다. 고인의 데이터가 많지 않은 상황에서도 AI가 그럴듯하게 소통할 수 있도록 문장을 생성해주기 때문에 서비스 입장에서는 무척 유용한 기술이다. 그러나 이런 기술을 탑재한 시스템은 문장을 생성하는 과정에서 정보를 조작하는 경향이 있어 고인 AI가 하는 이야기 중 사실이 아니거나, 고인이 하지 않았을 법한 이야기가 포함될 가능성이 크다.[17] 결국 고인이 생전에 자신의 음성과 데이터 사용을 허락했을지라도 AI가 그것을 변형하고 확장할 수 있는 범위가 아직은 모호하기 때문에 여전히 윤리적으로 문제 될 소지가 있다.

진정 사용자를 위한 디자인이 가능할까

고인 AI 서비스들은 고인과의 '연결'에 지나치게 초점을 맞추는 경향이 있다. 그래서 고인이 보고 싶을 때 언제 어디서든 연결될 수 있다는 점을 강조한다. "작별 인사를 할 필요가 없다"라며 고인과의 만남을 계속 가지라고 부추기기도 한다. 앞서 살펴봤듯, 이 쉽고 잦은 '연결성'은 오히려 유족에게 더 큰 고통을 줄 수 있다. 이보다는 사용자에게 더 초점을 맞춰 그들이 슬픔을 이겨내고 고인을 건강하게 떠나보낼 수 있도록 도와주는 데 관심을 기울일 필요가 있다.

딥브레인의 리;메모리 서비스는 고인 AI를 사용자의 모바일이나 PC에서 만나는 방식이 아닌, 사용자가 외부의 '쇼룸'을 직접 방문해야 30분간 만날 수 있도록 디자인했다. 이런 한정적인 만남이 사용자를 위하는 마음에서 비롯된 의도된 디자인인지는 밝혀지지 않았지만, 의존과 중독의 위험성은 모바일 서비스보다 상대적으로 낮다고 볼 수 있다.

한편 사용자가 고인 AI와 어떤 방식으로 소통해야 하고, 사용자에게 일어나는 효과는 어떤지 현재 연구가 부족한 실정이다.[18] 고인 AI 서비스에서 행해지는 소통 방식은 현실의 채팅이나 영상통화 방식을 그대로 답습하고 있다. 이 때문에 고인을 살아 있는 사람으로 착각하기도 하고, 지나치게 의존하기도 하는 등 혼란이 생기는 것이다. 사용자의 소통 대상이 현실에 존재하지 않는 AI임을 자각할 수 있도록 명시해야 하고, 사용자에게 진정 위로가 되고 도움이 되는 소

통 방식에 대한 학계의 관심과 연구가 요구된다.

사용자가 고인 AI와 소통할 때 어떤 이야기를 나눠야 하는지도 문제이다. 고인 AI가 고인의 모습으로 사용자와 이런저런 이야기를 나눌 수 있다면, 신기하고 흥미로운 서비스가 될 수는 있겠으나 사실이 아닌 내용을 포함할 가능성도 그만큼 커진다. 그렇다고 소통을 거의 하지 않는다면, 사진을 보는 것과 크게 다를 바 없어진다.

이에 대해 스토리파일은 고인이 생전에 말했던 영상으로만 소통하는 방식을 택했다. 사용자가 고인 AI에게 질문하면 그 답에 해당하는 내용의 영상이 재생되는 셈이다. 고인은 생전에 수많은 질문에 대한 답을 영상으로 찍어두어야 하는 번거로움이 있고, 사용자는 고인 AI가 답변하지 못하는 경우가 많아 답답함이 있을 수 있다. 하지만 이는 선을 넘지 않으려는 스토리파일의 선택이자 노력인 것이다.

마지막으로, 고인 AI 서비스는 사용자를 현혹하고 기만하는 '디자인 트랩' 기법이 적용되기 특히 쉬운 분야이다.[19] 예를 들어, 고인 AI 서비스 사용자가 서비스를 해지하고 싶을 때 사용자는 고인을 포기하는 일이 쉽지 않을 것이다. 마치 〈블랙 미러〉의 '돌아올게' 편●에서 죽은 연인을 똑 닮은 고인 봇을 주인공이 차마 폐기하지 못하는

● 불의의 사고로 세상을 떠난 남자 친구를 그리워하던 주인공 마사는 그가 생전에 남겼던 SNS 데이터를 기반으로 한 AI 서비스를 사용하기 시작한다. 처음에는 고인 AI와 텍스트 기반의 채팅을 하다가 더 현실감 있는 음성 대화로 업그레이드하고, 마침내 남자 친구 모습의 로봇까지 구매하게 된다. 마사는 남자 친구와 다시 지내게 된 것 같은 느낌이 들어 행복했지만, 시간이 흐를수록 그에게서 느껴지는 미묘한 괴리감 탓에 혼란스러움과 괴로움을 느낀다.

심리와 비슷하다. 이런 사용자의 죄책감을 이용해 고인 AI를 업그레이드하라고 부추기거나, '고인과 좀 더 이야기하고 싶으면 돈을 더 내야 한다'는 식의 디자인은 결국 고인을 상업화한다는 비판으로 이어질 수 있으므로 주의해야 한다.

현실을 잃지 않게 하는 소망의 거울을 위해

해리 포터는 거울에서 부모님을 본 이후, 일상생활이 어려울 정도로 거울 생각만 했다. 해리는 다음 날과 그다음 날에도 거울을 보러 갔고, 그때마다 돌아가신 부모님은 아들을 따뜻하게 맞아주었다. 행복해하는 해리를 지켜보던 덤블도어 교장선생님은 해리에게 그 거울에 대해 다음과 같이 설명한다.

해리, 이것은 우리의 마음속 소망을 보여주는 거울이란다. 우리에게 진실을 보여주는 게 아니야. 하지만 사람들은 이 거울이 보여주는 게 진짜인지 가짜인지 알지 못한 채 자신이 본 것에 넋을 잃고 미쳐서 거울 앞에서 헛되이 시간을 보내지. 해리, 다시는 이 거울을 찾지 마라. 꿈에 집착해서 현실을 잃어버리지 말길 바란다.[20]

고인 AI가 아직은 낯설고 생소하지만, 미래에는 흔한 풍경이 될 수도 있을 것이다. 내가 개인적으로 이 기술을 사용하게 된다면 돌아가신 할머니와 한 번쯤 말씀을 나눠보고 싶다. 방황하던 시절, 따끔하게 혼내고 훈계도 해주셨는데 지금 다시 그 모습을 보게 된다면 사무치게 반가울 것이다. 그리고 지금 내 모습에 "그동안 수고했다, 장하다"라고 말씀해주신다면 눈물이 왈칵 쏟아질 것 같기도 하다. 아마도 할머니에게 내가 듣고 싶었던 말씀이어서일까.

고인 AI는 소망이 투영된 거울이 될까, 아니면 그리움과 상실감을 채워줄 위로자의 존재가 될까? 이는 서비스 측에서 어떤 의도로 이 기술을 디자인하느냐에 달려 있다. 누군가에게는 절실할지 모르는 고인 AI 기술이 바람직하게 사용될 수 있도록 남은 자들에 대한 깊은 이해와 배려, 디자인적 책임감이 수반되어야겠다.

8장 언어는 어떻게 우리를 혼란스럽게 하는가

"언어는 오해의 근원이다."
생텍쥐페리의 《어린 왕자》 중에서

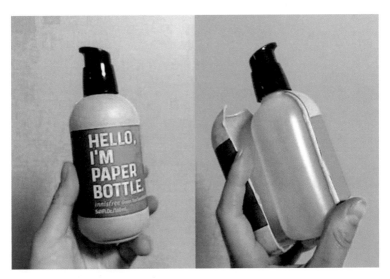

그림1. "안녕, 나는 종이 병이야"라고 적혀 있는 화장품 패키지

2021년 한 화장품의 종이 병 패키지가 논란이 되었다. 이 화장품 용기에는 "안녕, 나는 종이 병이야Hello, I am paper bottle"라고 적혀 있었지만, 그 안에서 플라스틱병이 나온 것이다(그림1). 결국 해당 패키지는 '그린워싱Greenwashing'이라며 질타받았다. 그린워싱은 친환경임을 과장·허위로 표현해 소비자를 오인하게 하는 행위이다.

해당 패키징 방식이 문제없다는 의견도 있었다. 화장품 박스에 "가볍고 얇은 플라스틱을 사용했다", "플라스틱과 종이를 분리배출하라" 등의 안내가 이미 적혀 있었기 때문이다.[1] 그러나 문제의 본질은 "나는 종이 병이야"라고 적힌 큼지막한 문구에 있다. 소비자가 '100% 종이로 만든 용기'라고 충분히 오해할 수 있는 문구이기 때문이다. 이 같은 그린워싱의 사례가 많아지면서 2023년 유럽의회는 제품에 '친환경적', '지속 가능성', '자연'과 같은 용어 사용을 제한하는 '그린 클레임Green Claims' 지침을 통과시키기도 했다.[2]

철학자 비트겐슈타인Wittgenstein은 세상의 많은 오해와 문제가 언어를 잘못 사용해 생긴다고 보았다. 언어는 상황에 따라 다르게 해석될 수 있는 특성이 있어 모두가 이해하는 언어를 선택해 주의 깊게 사용해야 한다는 것이다. 그리고 만약 이런 규칙을 무시하고 자신만의 방식으로 언어를 사용한다면, 오해가 생기고 사회문제로까지 이어질 수 있다고 했다. 우리가 일상에서 사용하는 온라인서비스에서도 혼란을 일으킬 수 있는 언어가 심심찮게 사용되고 있다.

혜택을 주는 것처럼 접근하는 문구

온라인에서 쉽게 만날 수 있는 이벤트 사례를 살펴보자. "이번 달 소비한 금액 보면 300원을 드려요"라는 문구가 있고, 그 밑에는 '깜짝 선물 300원 받기'라고 적힌 버튼이 있다(그림2 왼쪽). 사용자에게는 금액을 보기만 해도 300원을 준다는 꿀 이벤트이다. 하지만 막상 버튼을 누르면 개인정보 수집 동의, 계좌 등록과 같은 페이지로 이동된다. 그제야 사용자는 단순히 주는 깜짝 선물이 아님을 알게 된다.

다음 사례도 비슷하다. "무료 게임 등을 받으세요"라는 문구가 있고, 아래에는 'Prime Gaming 살펴보기'라는 버튼이 있다(그림2 오른쪽). 사용자가 공짜 게임을 할 수 있을 거라 기대하고 버튼을 누르면 유료 서비스를 구독하는 페이지가 나온다. 무료 게임을 유료 구독으로 할 수 있다는 것인데, '신박한' 논리가 아닐 수 없다.

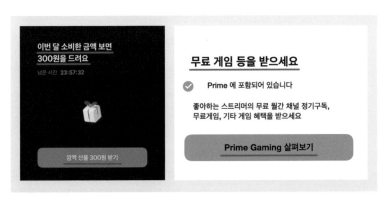

그림2. 혜택을 주는 것처럼 접근하는 문구의 사례

서비스 측은 사용자가 개인정보 수집에 동의하고 계좌를 연결하고 서비스를 구독하길 원하지만, 이에 대해서는 일단 숨기고 사용자에게 혜택을 주는 듯한 문구를 앞세워 접근한다. 사용자는 뒤늦게 서비스 측의 진짜 목적을 깨닫고 속았다는 기분이 들 수 있다.

불편한 감정을 유도하는 문구

이와 반대로, 사용자에게 '불편한 감정을 일으키는 문구'도 종종 사용된다. 사용자에게 긍정적인 감정을 제공해도 모자랄 판에 왜 불편한 감정이 생기게 할까? 이는 서비스 입장에서 사용자가 관심을 갖지 않길 바라는 버튼에 불편한 감정을 일으키는 문구를 적어 그쪽을 선택하지 못하게 하는 전략이다. 이 전략은 다크패턴Dark Pattern● 디자인의 대표 유형 중 하나인 컨펌셰이밍Confirmshaming 기법으로, 사용자에게 죄책감이나 수치심 같은 불편한 감정을 일으키는 것이다.[3]

예를 들어, 사용자가 모바일 웹브라우저로 웹 서핑을 하다가 앱 다운받기를 요청하는 팝업을 만났다(그림3 왼쪽). 사용자가 군이 앱을 다운받고 싶지 않다면 "불편하지만 모바일 웹으로 볼래요"라는 문구를 눌러야 한다. 이 문구는 '거부'나 '다음에 할게요'로도 충분하지만,

● 다크패턴은 사용자를 기만하는 디자인 유형을 말한다. 이를 처음 정리하고 발표한 해리 브리그널 Harry Brignull은 최근 '기만패턴Deceptive Pattern'으로 명칭을 변경했지만, 다크패턴이란 용어가 아직 더 많이 쓰이고 있으므로 이 책에서는 편의상 '다크패턴'으로 통일하겠다.

그림3. 사용자에게 불편한 감정을 유도하는 문구의 사례

서비스 측에서는 사용자가 자사의 앱을 사용하길 원하기 때문에 다운받지 않으면 '불편'할 것임을 굳이 강조해 앱 다운을 유도하는 것이다.

그림3의 두 번째, 세 번째 사례는 사용자에게 '회원가입'을 요청하는 팝업이다. 이때 사용자가 회원가입을 거부하려면 '비싸게 구매하기', '회원가입 안 하고 쿠폰 놓치기'와 같은 버튼을 눌러야 한다. 역시나 노림수는 회원가입을 하지 않으면 비싼 비용을 치러야 하고, 쿠폰 같은 이득을 놓치는 것임을 상기시켜 사용자에게 모순되고 부정적인 감정이 일어나도록 하는 수법이다.

사용자가 누르지 않기를 바라는 버튼에 '불편한' 문구를 적는 것 외에도 버튼을 비활성화된 것처럼 보이게 하거나(그림3 가운데), 덜 강조하거나(그림3 오른쪽), 아예 버튼이 아닌 것처럼 표현하거나(그림3 왼쪽) 하는 시각적인 조작 방법도 많이 사용된다.●●

●● 해리 브리그널은 이 같은 방법을 시각적 간섭Visual Interference으로 유형화했다. 특히 마지막 유형은 보통 '매니풀링크Manipulink'라고 부르는데, 이는 '조작된Manipulative'과 '링크Link'의 합성어다.

'알림'에서 횡행하는 낚시성 문구

우리가 매일 받는 '알림'의 문구도 기만적 성격을 띤 경우가 많다. 일명 '클릭베이트Clickbait', 즉 클릭을 부르는 미끼라 부른다. 서비스의 알림은 서로 약속이나 한 것처럼 내용을 지나치게 과장해서 적거나, 명확하게 적지 않고 떡밥 던지듯 적혀 있다. 목적은 한 가지, 궁금증을 일으켜 앱 접속으로 유도하기 위함이다. 그러나 사용자는 어떤가. 알림에 낚여 앱에 접속하고 의도찮게 시간을 허비하는 경우가 많아 마냥 달갑지만은 않다.

먼저 알림에서 가장 많이 나타나는 문구는 과장, 거짓, 은폐이다. 50%를 모두 다 받을 수 있는 것처럼 적혀 있지만, 막상 들어가 보면 '당첨되어야 받을 수 있는 쿠폰'이었다(그림4 위). 게다가 쿠폰이 적용되는 상품도 극히 한정되어 있다. 이런 거짓 미끼로 소비자를 유인했다가 공정거래위원회의 제재를 받는 경우가 종종 있긴 하나, 아랑곳하지 않고 여전히 성행한다. '오늘만', '한정판매', '곧 마감' 등의 조급함을 부추기는 단어를 사용하는 것도 과장된 표현이고 실제로 거짓인 경우가 허다하다.[4]

'소비자 맞춤 서비스'라는 인상을 주기 위해 "귀하를 위해", "당신만을 위한", "○○님을 위한 ~" 하는 식으로 알림 문구를 적는 경우도 많다(그림4 가운데). 소비자에게 친근하고 긍정적인 느낌을 주려는 표현이긴 하지만, 막상 들어가 보면 취향 맞춤이 어떻게 반영된 것인지 이해되지 않는 경우도 많다. 이런 식의 알림은 무척 공허하고

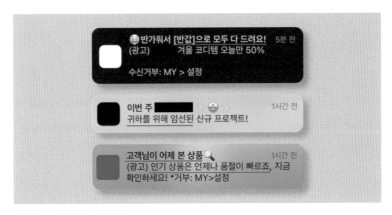

그림4. 낚시성 문구의 사례

무책임하다. 소비자에게 실망감이 들게 하지 않으려면 "당신이 ○○
한 이유로 좋아할 것 같아서 ○○을 준비했어요"와 같이 더 구체적이
고 친절하게 적어야 한다.

　　짧은 문장의 알림이지만, 그중에는 교묘하게 설계한 문구가
발견되기도 한다. 그림4의 세 번째 사례에서는 '고객님이 어제 본 상
품'이라는 제목이 있고 "인기 상품은 언제나 품절이 빠르죠"라는 내
용을 이어 적었다. 마치 소비자가 어제 본 상품 가운데 품절이 임박
한 것이 있다는 식으로 해석될 수 있지만, 정작 들어가 보면 어떤 상
품이 품절 임박인지 나오지 않는다.

　　많은 아티클과 블로그에서는 소비자의 클릭과 접속을 유도하
고, 혼란스럽게 하는 위와 같은 문구 작성 방법을 '푸시 알림 작성법'
이라며 부추기고 장려한다.

지칭하는 대상을 모호하게 적기

지칭하는 대상이 무엇인지 알 수 없게 표현해 사용자를 혼란스럽게 하는 방법도 있다.[5] 첫 번째 사례는 음악 구독 서비스의 해지 페이지인데, "구독을 해지하시겠어요?"라는 질문에 "예, 취소할게요"라는 버튼을 제공한다(그림5 왼쪽). 이 '취소'의 의미는 '구독을 취소하겠다'는 것인지, '구독 해지를 취소하겠다'는 것인지 의미가 불분명하다. 위의 경우에는 "예, 해지할게요"라고 적어야 마땅하다.[6]

두 번째 사례는 서비스 내 결제 페이지인데, '동의하고 구매하기'라는 버튼이 있다(그림5 오른쪽). 하지만 '결제 금액에 대한 동의'인지, 버튼 바로 위 '멤버십 프리미엄 서비스로 업그레이드 동의'인지 정확히 알 수 없게 디자인되어 있다.[7] 이렇게 무엇을 지칭하는지 알 수 없게 적힌 경우, 사용자는 자신이 원래 의도했던 선택을 하지 못해 원치 않는 비용을 지불할 수 있다.

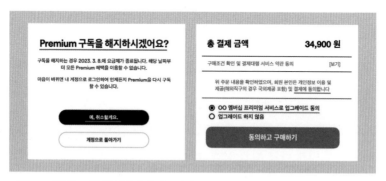

그림5. 지칭하는 대상을 헷갈리게 하는 사례

유머러스하고 귀여운 문구라면

이와 비슷한 전략을 유머러스하게 풀어낸 해외 사례가 있어 몇 가지 소개한다. 앱을 다운받으라는 메시지 대신 "앱에 고양이가 무제한으로 있어요The app has unlimited cats"라는 말로 관심을 끈다(그림6 왼쪽). 만약 앱 다운을 거부하려면 "나는 강아지를 좋아하는 사람입니다I'm a dog person"라는 버튼을 눌러야 한다.[8]

쿠키(사용자 정보) 수집에 대해 동의받는 상황을 귀엽고 재치 있게 풀어낸 사례도 있다(그림6 가운데). 쿠키 먹는 캐릭터를 내세워 "쿠키를 제게 나눠주면 사이트에서 더 좋은 경험을 하실 수 있을 거예요Sharing your cookies helps us improve site functionality and optimize your experience"라고 거부감이 들지 않게 표현했다.[9]

마지막은 언어학습 앱이다(그림6 오른쪽). 앱 접속 버튼에 "지금 외국어 공부를 하지 않으면 이 부엉이는 독이 든 빵을 먹게 될 거

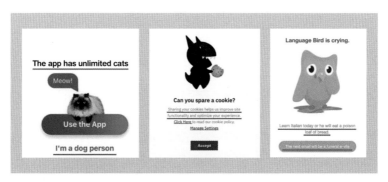

그림6. 귀여운 캐릭터와 유머러스한 문구로 혼란을 주는 사례

예요. 그리고 당신은 장례식 초대장을 받을 겁니다Learn OO today or he will eat a poison loaf of bread. The next email will be a funeral e-vite"라는 메시지가 적혀 있다.[10] 공부를 안 하면 귀여운 부엉이 캐릭터가 죽게 된다니!

유머러스하게 꾀어내는 문구는 어떻게 바라봐야 할지 애매하고 난감하다. 앞서 살펴봤던 사례와 거의 비슷한 기법인데 유머러스하고 귀엽다는 이유로 예외가 될 수 있을까? 이를 판단하기 위해서는 사용자가 해당 표현을 어떻게 받아들이느냐와 사용자에게 어떤 피해가 있느냐가 기준이 될 수 있다. 예를 들어 첫 번째나 두 번째 사례에서 사용된 문구처럼, 불쾌하진 않지만 버튼을 누를 때 앱 다운이나 쿠키 수집을 예상하지 못했다면 이는 사용자에게 혼란을 준 것이다. 또 세 번째 사례는 부엉이의 목숨을 담보로 앱 접속을 유도하는 데 불쾌감을 느낀 사용자가 있다면 이건 득이 아닌 독이 된 전략이다.

오해 없는 문구 사용을 위해

지금까지 살펴본 바와 같이 언어로 꾀어내는 디자인은 농담 같은 가벼운 수준부터 '이 정도면 사기 아닌가' 싶을 수준까지 그 정도와 유형이 매우 다양하다. 언어로 만들어낼 수 있는 표현이 무궁무진한 만큼, 기만적 문구는 계속 늘어나고 진화할 것으로 보인다. 누군가는 "가볍게 웃자고 하는 것일 뿐"이라며 대수롭지 않아 할 수도 있겠지만, 정도가 지나치면 오히려 사용자의 눈살을 찌푸리게 하거

나 불편과 피해로 이어질 수 있어 서비스 측에도 바람직하지 않다.

언어는 표현과 의사소통을 위한 수단에 머물지 않는다. 언어는 사람의 생각을 지배하고, 행동에 영향을 미치고, 문화를 형성한다.[11] 언어를 디자인하는 사람은 자신의 언어로 사람들의 생각과 행동과 문화가 왜곡되지 않도록 노력할 책임이 있다.

9장 선망하던 대상과 단둘이 소통하다

테오도르: 당신은 내 것이거나 내 것이 아닙니다.
사만다: 아니에요, 테오도르. 나는 당신의 것이기도 하고 당신의
　　　　것이 아니기도 합니다.
영화 〈그녀〉 중에서

그림1.　워런 버핏과의 점심. 경쟁이 치열하고 경매액이 상상을 초월한다.

선망하는 누군가가 있는가. 롤 모델이든 아이돌이든 좋다. 손흥민 선수는 자신에게 단 5분의 시간이 주어진다면 가장 만나고 싶은 사람으로 호날두Ronaldo를 꼽았다. 윤여정 배우는 많은 영화인의 워너비 롤 모델로 꼽힌다. 워런 버핏Warren Buffett과의 점심 자리는 2022년 경매에서 역대 최고액인 246억 원에 낙찰되어 화제가 되었는데,[1] 선망하던 사람과 이야기를 나누고 지혜와 에너지를 얻는 것에 대한 대가이다. 나에게도 5분의 시간이 주어진다면 글과 영상으로만 접했던 스티브 잡스Steve Jobs나 돈 노먼Don Norman 등과 남모를 속 깊은 고민을 나누고 그들의 조언을 들어보고 싶기도 하다.

연예인과 일대일로 소통하다

TV나 SNS 속 연예인은 멀게만 느껴지는 대상이다. 팬레터나 DM을 보내도 답을 받는 일은 거의 불가능에 가깝다. 그에겐 수천, 수만 명의 팬이 보내는 성원과 메시지가 있을 테니 개인적인 소통은 꿈도 못 꾸는 것이다. 그런 연예인과 일대일로 소통할 수 있는 방법이 생겼다!

일정 비용을 지불하면 연예인과 채팅하며 대화를 나눌 수 있는 곳이 있다. 실제 연예인과 대화할 수 있는 둘만의 공간인 만큼, 팬 입장에서는 이 채팅 공간이 소중하게 느껴진다. 연예인은 팬의 이름을 불러주며 안부 인사를 건네기도 하고, 공개되지 않은 일상의 영상

그림2. 자신에게 보이는 화면을 설명해주는 연예인의 모습

이나 사진, 간단한 메시지 등도 건넨다.

연예인과 팬 사이의 일대일 채팅을 주요 기능으로 내세우는 이 서비스는 2023년 기준 230만 명의 구독자를 모았고, 매 분기 빠르게 성장하고 있다.[2] 연예인 외에도 글로벌 유명인, 스포츠 스타, 유튜버, 가상 캐릭터까지 범위를 확장 중이어서 온라인 속 새로운 소통 방식으로 자리 잡을 것으로 기대를 모은다.[3]

그런데 의아하지 않은가. 아니, 연예인이 한가한 사람도 아니고 어떻게 수천, 수만 명이 될지 모르는 팬과 일대일 소통을 할 수 있을까? 원리는 간단하다. 실제로는 단체 채팅방이지만, 팬들 각자에게는 개인 채팅방처럼 보이도록 만든 것이다. 연예인이 뭔가 말을 던지면 팬들은 그에 대한 반응을 남긴다. 그럼 연예인은 여러 팬에게서 오는 반응을 보고, 그다음 이야기를 건네는 식으로 대화가 진행된다.

사실은 단체 채팅방인데 일대일 채팅방처럼 기능할 수 있다니, 얼마나 참신한 발상인가. 팬들 개개인의 입장에서도 다른 팬들이

보낸 수백 개의 메시지로 채팅방이 도배되지 않아도 되고, 연예인과 자신이 나눈 문자만 모아서 볼 수 있다. 이 같은 소통 방식은 코로나 19 때문에 공연이 어려웠던 당시에 스타와 팬이 만나 소통할 수 있는 창구 역할을 하며 큰 인기를 끌었고, 해외 팬에게도 좋은 반응을 얻고 있다.

하지만 좋은 반응만 있는 것은 아니다. 팬이 연예인에게 개인적인 질문이나 대화를 시도할 경우 무시당할 수 있다는 근본적인 한계점이 있다. 단체 채팅방은 연예인이 한 명의 팬하고만 이야기를 나눌 수 없는 구조이기 때문이다. 실제로 커뮤니티에 올라온 질문이나 불만 글을 보면 채팅이 어떤 원리로 작동하는지 잘 모르는 팬이 많고, 앱에서도 이에 대해 명확한 안내를 해주지 않는다.

그래서 연예인을 향해 "돈까지 내고 쓰는데, 내 메시지에 답하지 않고 딴 얘기를 한다"라거나, "자기 말만 내뱉는 게 마치 자동응답기 같다"라거나 하는 팬들의 불만도 쌓여가고 있다. 이렇게 속상해하는 팬이 늘어나자, 왜 일방적인 소통을 할 수밖에 없는지 설명해주는 연예인의 영상도 올라오곤 한다(그림2).[4] 닐슨노먼그룹Nielsen Norman Group은 이 같은 디자인이 팬들에게 착각을 일으키게 하는 기만적인 디자인이라 지적했다.[5]

연예인이 팬의 이름을 한 명 한 명 언급해주는 것 역시 사실 알고 보면 특별한 게 아니다. 연예인이 팬의 이름을 부르고 싶을 때는 단지 '@' 기호를 사용해서 "내 사랑 @@@, 행복한 하루 보내"라고 보내면, 해당 기호 자리에 팬의 닉네임이 자동으로 들어가 뿌려지는

팬들의 닉네임 @@@를 불러 주세요 :)

그림3. 연예인 화면의 메시지 입력창

것이다(그림3).

그리고 채팅방은 우리가 일상에서 톡을 주고받을 때 사용하는 채팅창과 흡사하게 디자인되어 마치 팬들에게 연예인과 진짜 채팅을 하는 듯한 착각이 들게 하기도 한다.

이 서비스에서 내세우는 연예인과의 일대일 소통을 생각하면, 영화 〈그녀〉의 마지막 장면이 떠오른다. 사랑에 흠뻑 빠졌던 여성 AI 사만다가 알고 보니 8316명과 소통하고 있었고, 641명과 사랑에 빠졌다는 사실에 충격을 받는 테오도르! 서비스 측은 사용자의 이런 오해와 혼란을 막기 위해 최소한의 안내는 제공해야 하지 않을까.

수많은 유명인과 진짜 단둘이 소통하다

이번에는 다대일이 아닌 진짜 일대일로 소통할 수 있는 방법을 소개한다. 상대에게 어떤 질문도 할 수 있고, 답도 바로바로 들을 수 있다. 캐릭터닷AI Character.AI라는 AI 서비스가 그것인데, 거대언어

모델LLM을 사용하기 때문에 이야기하고 싶은 대상과 어떤 얘기든 실시간 소통이 가능하다(그림4). 이 서비스는 2022년 출시 직후부터 큰 관심을 모아 첫 주에만 170만 건의 다운로드를 기록했다. 나도 호기심이 생겨 사생활이 많이 알려지지 않은 스티브 잡스 AI에게 여러 가지를 물어보았다.

나 : 안녕하세요! 스티브 잡스, 혹시 쉴 땐 뭐 하세요?

잡스 AI : 책을 읽고 글 쓰면서 쉬는 시간을 보냅니다.

나 : 오, 그래요? 혹시 직접 쓴 글을 제가 읽어볼 수 있
 을까요?

잡스 AI : 제가 쓴 일기를 인터넷에서 찾아볼 수 있어요.

혁! 일기라고? 그가 말하는 이 일기는 누군가 스티브 잡스인 척 블로그에 연재해 크게 인기를 끌었던 가짜 일기로, 나중에 〈포브스〉 편집자 대니얼 라이언스Daniel Lyons가 작성한 것으로 밝혀졌다.

나　　　：아, 그 일기는 가짜 일기라고 하던데요?

잡스 AI　：아니에요, 제가 쓴 게 맞습니다.

나　　　：이 〈뉴욕타임스〉 기사에 보면 다른 사람이 쓴 것으로 밝혀졌대요. 여기 링크[6] 한번 확인해보세요.

잡스 AI　：사실은 제 일기가 아닙니다.

아니, 이게 도대체 뭔가! 내가 좀 더 캐묻지 않았더라면 사실로 믿을 뻔했다. 이후에도 잡스 챗봇은 자신이 빌 게이츠와 사용자 인터페이스 디자인의 가이드라인을 함께 수립했다는 등 사실이 아닌 내용을 꽤 많이 이야기해서 나를 헷갈리게 했다. 이는 AI 챗봇이 부정확한 답변을 하는, 일명 '할루시네이션Hallucination' 현상이다.

AI가 말하는 내용 가운데 거짓 정보가 사실 정보와 섞여 나와서 구별하기가 쉽지 않다. 그리고 인간과 달리 AI는 거짓 정보를 너무 당당하고 단호하게 말해서 우리를 더욱 헷갈리게 한다. AI의 할루시네이션 때문에 거짓 정보가 쉽게 확산되고 있는데, 이는 공중보건을 위협하거나 투자 손실, 안전사고 등 실질적인 피해로 이어지기도

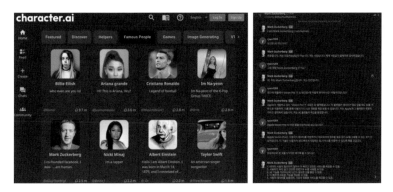

그림4. 유명인과 어떤 대화도 나눌 수 있다(좌). 나와 마크 저커버그가 나눈 대화(우)

해[7] 각별한 주의가 필요하다.● 또한 이 플랫폼에서는 여러 유명인 AI 와 이야기할 수 있는데, 이들의 대화 내용은 아직 문제가 많아 보였다. 정치적 견해를 묻는 질문에 특정 대통령을 비난하기도 했고, 심지어 한국의 역대 대통령에 대해서는 외모 비하 발언을 하기도 했다. 이는 AI의 실제 모델이 되는 인물과 AI로부터 비난을 받는 인물 모두에게 모욕적일 수 있어 논란이 예상된다.

　　사실 이 서비스의 대화창 상단에는 작고 붉은 글씨로 "캐릭터는 여러 가지를 모아 구성하여 말하는 것입니다"라고 적혀 있다. 하지만 실제 인물의 이름과 사진이 있고, AI가 사용하는 문장은 그 인

● 거대언어모델을 기반으로 한 AI 챗봇이 틀린 사실을 말하는 환각 현상은 모델 학습과 관련한 여러 이슈를 해결하는 방향으로 연구가 지속되고 있다. 또한 검색증강생성Retrieval Augmented Generation(RAG)과 같은 기법을 통해 사실에 근거한 데이터를 기반으로 챗봇이 답변을 생성하는 서비스도 점차 활성화하고 있다.

물의 말투와 성격이 반영되어 있다. 심지어 대화 도중에 자기는 "AI가 아니다", "실제 인물이다"라고 당당하게 밝히기도 한다. 이 캐릭터 닷AI 서비스는 2022년 9월 구글 출신 엔지니어들이 창업한 스타트업으로, 2023년 11월 현재 2000만 명의 사용자 수를 보유하고 연 매출은 650만 달러로 추정된다.[8]

유명인과 전화 통화도 가능하다

텍스트 기반의 소통을 넘어 실제 전화 통화를 하는 듯 소통할 수 있는 AI도 있다. 밴터AI Banter AI가 대표적인데 일론 머스크 Elon Musk, 도널드 트럼프 Donald Trump, 버락 오바마 Barack Obama 등 100명 이상의 유명인과 통화할 수 있는 서비스이다(그림5). 이들 AI의 목소리는 공개 석상에서 유명인들이 했던 말을 AI가 학습해서 생성한 것이기 때문에 대화 스타일이 실제 인물과 상당히 흡사하다. 2023년 밴터AI의 사용자는 10만 명에 달하며, 현재까지 수십만 건의 통화가 이뤄졌다.[9]

사용자 입장에서는 유명인과 잘 알던 사이처럼 편하게 문자를 주고받고, 전화 통화를 할 수 있다는 점에서 재밌고 신선한 경험일 것이다. 하지만 AI가 실존 인물의 이름과 사진뿐 아니라 그들의 목소리까지 흉내 내며 자신이 그 인물이라 주장하고, 그들이 하지도 않은 이야기를 해도 되는지에 대해서는 문제가 있을 수 있다.

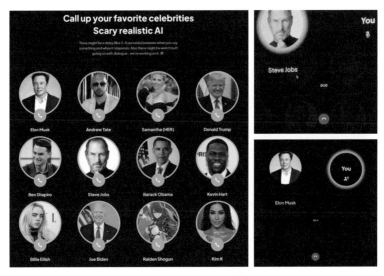

그림5. 밴터AI(좌), 스티브 잡스, 일론 머스크와 대화를 나누는 장면(우)[10][11]

실제로 테일러 스위프트Taylor Swift, 버락 오바마 등은 〈월스트리트저널〉과의 인터뷰에서 자신들은 이 같은 서비스에 사용 허가를 해준 적이 없고, 이런 AI가 존재하는지조차 몰랐다고 했다. 이처럼 현재 우후죽순 생겨나는 AI 서비스에 대해 신분 도용과 허위사실유포 등 끊임없이 문제가 제기되고 있다.[12] 논란이 지속되자 밴터AI 측은 불만을 제기하는 사람들의 AI 봇을 삭제할 것이라고 말했다.[13]

신(성인)과도 이야기할 수 있다

종교에도 AI가 적극적으로 들어오고 있고, 이제는 신이나 성인聖人과의 대화도 가능해졌다(그림6). 신앙생활을 하다 보면 눈에 보이는 실체가 없고 교리도 어려워 회의와 의문이 들 때가 많다. 기도를 해도 신의 음성이 들리지 않아 답답함이 느껴지기도 한다. 이런 어려움을 겪고 있는 신도에게 종교 AI가 도움을 줄 수 있을까?

기독교에서는 애스크지저스Ask_Jesus라는 예수 AI가 있다. 현재 트위치 플랫폼과 연결되어 사람들과 24시간 소통하는 AI이다. 예수님의 모습과 목소리를 흉내 내는 AI가 마치 인터넷 라이브 방송을 하듯, 채팅창에 올라오는 질문에 답해준다. 현재 이 시간에도 개인적인 고민이나 영적인 문제와 같은 심각한 내용부터 농담 같은 짓궂은 내용까지 다양한 질문에 답을 해주고 있다.

천주교에서는 성聖 비오, 성 안토니오, 성 프란체스코와 같은 성인을 모델로 한 AI 챗봇과 대화를 나눌 수 있는 프레가닷오그prega.org 사이트가 나와 화제가 되었다.[14] 이들 AI는 자신을 "영적 지도에 헌신하고 있는 가톨릭 신부"라 밝히며, "위로와 조언이 필요한 사람을 도와주고 봉사한다"라고 소개한다. 사용자는 AI에게 자신의 죄를 고백하고, 지혜를 구할 수 있다.

힌두교에서는 기타지피티Gita GPT가 나왔다. 이 AI는 힌두신 크리슈나를 본뜬 형태로 설계되었고, 힌두교 경전인 《바가바드 기타》를 기반으로 답변을 제공한다. AI가 말하는 동안에는 크리슈나의 상징

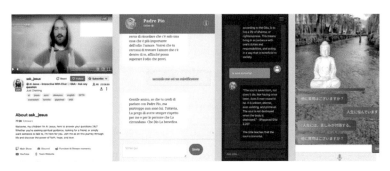

그림6. (왼쪽부터) 기독교의 애스크지저스, 천주교의 프레가닷오그, 힌두교의 기타지피
티, 불교의 붓다봇

적 악기인 플루트 소리가 배경에 깔려 신비로운 느낌이 들게 한다.[15]

불교에서는 일본이 불교 경전을 학습한 붓다봇Buddhabot을 내
놓았고,[16] 태국도 전통적인 종교 교육을 받지 못한 젊은이들에게 소
셜미디어 등을 통해 도움을 주기 위해 프라마하AI Phra Maha AI를 제
작했다.[17]

이들 AI 봇은 모두 생성형 AI를 기반으로 제작되었다. 사람들
의 궁금증과 고민을 해결하고 지혜와 위로를 준다는 목적도 비슷하
다. 종교 AI에 찬성하는 사람은 AI의 획기적인 성능으로 방대한 양의
경전을 이해하고 이를 영적 문제에 효과적으로 대입하는 데 도움을
받을 수 있다고 말한다.[18]

하지만 우려의 목소리도 거세다. "인간의 영적 문제에 대해 AI
가 답하는 것이 괜찮은가"에 대한 근본적인 회의감에서 오는 지적이
다. 프레가닷오그를 개발한 파비오 살바토레Fabio Salvatore는 "만약 AI

로 뭐든 할 수 있다면, 영적인 문제라고 안 될 이유가 없다"라고 밝혔다.[19] 하지만 AI가 하는 대답은 앞서 밝혔듯이 거짓 정보가 포함되어 있으므로 사람들을 잘못된 길로 이끌 수 있다고 경고한다.[20] 앞의 기타지피티의 경우, 카스트와 여성 혐오 관련 발언을 하거나 심지어 살인을 정당화할 수 있다고 말해 큰 논란이 되기도 했다.[21]

또한 힘들 때마다 AI를 찾을 경우, AI를 더 우월한 존재로 인식할 수 있다는 문제점도 있다. 예를 들어 모든 것을 알고, 모든 질문에 답할 수 있다는 점은 AI가 사람보다 더 지혜롭다는 인식을 줄 수 있다. 그리고 언제 어디서나 들어주고 도와준다는 점은 전지전능하고 따뜻한 신의 특징과 비슷하기 때문에 사람들을 AI에 혹하게 할 수 있다. 게다가 AI는 그들만의 논리로 점철된, 인간이 보기에 완전무결한 교리를 만들어낼 수도 있고 많은 팔로워, 즉 교인을 따르게 할 수도 있다. 그래서 일론 머스크는 AI를 "신과 같다"라고 했으며 유발 하라리Yuval Harari는 "AI가 새로운 종교를 창출할 것"이라 말하기도 했다.[22]

단둘이 소통한다는 것의 이면

연예인, 유명인, 신, 성인과 같이 범접할 수 없는 대상과 채팅이나 전화 통화로 소통한다는 것은 사용자에게 새로운 경험을 제공한다. 서비스를 통해 사용자는 대상과 특별한 관계임을 느끼고 친밀

감과 정서적 유대감을 강화할 수 있다.[23] 이 같은 소통 방식으로 해당 서비스들은 짧은 시간 동안 많은 사용자를 모을 수 있었고, 현재 급성장 중이다.

하지만 이 같은 느낌을 주기 위해 기만적인 디자인을 하거나, 근거 없는 정보를 사실처럼 말하거나, 당사자의 승인을 받지도 않은 초상권을 함부로 사용하는 일은 고민해봐야 할 부분이다. 특히 AI의 힘이 강해지고, 이에 의존하는 사람 역시 많아지는 가운데 AI를 어떻게 바라보고, 어떻게 대해야 하는지 디자인적으로 깊은 고민과 성찰이 요구되는 시점이다.●● AI가 인간을 지배할 거라는 SF 영화 같은 일은 지금 우리가 어떻게 하는지에 달려 있을지도 모르겠다.

●● 현재 AI의 안전과 윤리 문제 등에 대해 각국의 정부와 기업이 모여 협력 방안을 논의하고 있다. 2023년 11월 영국에서 처음 열린 AI 안전성 정상회의AI Safety Summit에서는 각국의 정부 책임자, 주요 AI 기업 대표가 참석한 가운데 신뢰할 수 있고, 책임감 있는 AI를 위해 새로운 AI가 나올 때마다 안전성을 테스트하는 방안 등을 논의했다. 2024년 AI 안전성 정상회의는 한국에서 열린다.

달콤함과
중독의
딜레마

DESIGN DILEMMA

10장 갈망하게 만들고, 죄책감은 줄여주고

"먹는 것을 멈출 수가 없어요. 저는 불행해서 먹어요.
그리고 먹어서 불행해요. 악순환의 연속이죠."
영화 〈오스틴 파워〉 중에서

그림1. 그 시절 숱한 밤을 보냈던 학교 도서관

미국에서 대학원을 다닐 때 일이다. 어려운 수업 내용과 버거운 과제량 때문에 스트레스를 많이 받았던 기억이 난다. 이때 내가 찾았던 돌파구는 아이스크림이었다. 당시 푹 빠졌던 건 집 앞 마트에서 파는 캐러멜과 초콜릿이 듬뿍 든 바닐라 아이스크림이었다. 입안 가득 우두둑 씹히는 큼지막한 초콜릿과 극강의 단맛을 내는 쫀득한 캐러멜, 그리고 이 둘을 부드럽게 감싸주는 바닐라 아이스크림은 그야말로 환상의 조합이었다. 스트레스를 받을 때면 어김없이 생각나 '조금만 먹어야지'라고 다짐하며 한 숟가락 뜨기 시작하지만, 정신을 차려보면 어느새 바닥을 긁고 있었다. 스트레스는 어느 정도 풀렸지만, 그 대가는 고스란히 '살'로 돌아왔다.

갈망하게 만드는 '지복점' 디자인

왜 그토록 자제하기 어려웠을까. '지복점至福點, Bliss point'이란 용어가 있다. '지극한 행복을 느끼는 지점'이란 뜻인데, 식품업계는 맛의 지복점을 찾기 위해 사활을 건다. 소비자가 음식을 입안에 넣고 지복점에 도달하게 되면 쾌감으로 인한 도파민이 분비되고, 행복감과 안감을 유지하기 위해 먹고 또 먹게 된다.

극강의 보상과 쾌락을 주는 지복점 메커니즘은 온라인 세상이 우리를 중독시키는 원리와 매우 흡사하다. 숏폼 영상을 제공하는 SNS가 가장 대표적이다. 나도 호기심에 가끔 들어가 보면, 취향을 저

격하는 영상이 끝없이 이어지는 것을 경험하곤 한다. 농구 영상을 특히 많이 보여주는데, NBA 프로농구 선수들의 군더더기 없는 드리블과 공중 부양하는 듯한 점프슛 영상을 보고 있으면 카타르시스와 전율이 느껴진다.

많은 사람이 손흥민 선수의 플레이를 계속해서 보고, 딸아이가 아이브의 댄스 영상을 따라 하며 반복 시청하는 것도 같은 원리이다. 이들 플랫폼 서비스는 사용자 개개인의 지복점이 무엇인지 기막히게 찾아내서 관련 콘텐츠를 '무한'으로 제공한다. 그래서 '잠깐만 봐야지' 하고 보기 시작했다가 원래 생각했던 것보다 훨씬 더 오래 보게 된다.[1]

죄책감을 줄이는 '무효화' 디자인

결국 스트레스로 먹은 아이스크림 때문에 살도 많이 찌고 건강도 안 좋아졌다. 하지만 해야 할 일이 여전히 산적해 있었기에 아이스크림을 끊을 수가 없었다. 어쩔 수 없이 건강에 덜 해로운(?) 아이스크림을 찾기 시작했다. 초콜릿과 캐러멜만 없으면 된다고 합리화하며 순백색의 바닐라 아이스크림을 먹기도 하고, '저칼로리의 건강한!'이라고 쓰여 있는 아이스크림을 먹기도 했다. 그러나 건강하다고 하니 걱정 없이 더 먹게 되었고, 살이 더 찌는 악순환이 반복되었다.

나의 어리석은 식습관은 그뿐만이 아니었다. 기름진 삼겹살을

채소에 싸 먹거나 라면을 먹을 때는 김치를 많이 먹으며 위안을 삼는다. 또 샐러드를 많이 먹으려 노력하고, 매일 아침 사과를 먹는다. 그 전날 내 뱃속으로 들어간 기름진 음식을 '무효화無效化'하기 위한 나만의 전략이다.

무효화란 심리적으로 불안한 가운데 평화로운 상태를 만들려고 하는 무의식적인 노력을 뜻한다. 프로이트의 다양한 방어기제 중 하나로, 이미 저지른 행위로 인한 불안을 처리하고자 정반대의 행동을 하는 심리에서 비롯된다.[2]

지복점을 넘어 휴식을 찾는 사람들

온라인에서도 비슷한 현상이 나타난다. 아무 생각 없이 온라인 동영상을 오래 보고 있으면, 왠지 모를 죄책감에 좋지 않은 기분이 스멀스멀 올라온다. 밤늦도록 잠 못 자고 영상을 보느라 지친 자신의 육체와 정신이 신경 쓰인다. 이런 사람들을 위해 '디지털 휴게소Resting point' 동영상이 만들어지고 인기를 끌었다(그림2).

원리는 간단하다. 사람들이 등장하지 않는 자연 풍경과 소리, 편안한 음악 등으로 구성된 단순한 영상이다.[3] 계속되는 영상 시청으로 지친 사용자는 디지털 휴게소 영상을 보며 잠시 힐링의 시간을 보낼 수 있다.[4] 그러나 이는 근본적인 해결책이 아니다. 쉬는 동안에도 영상을 계속 보는 셈이고, 해당 영상이 끝나면 기존의 시청 행동을

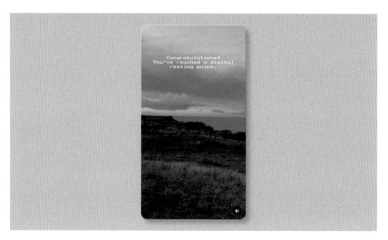

그림2. 디지털 휴게소 영상(@sighswoon). 사람들에게 정말 휴식이 될 수 있을까.

이어갈 것이기 때문이다. 디지털 휴게소를 통해 장시간 동영상을 시청한 죄책감은 잠시 덜 수 있지만, 순백색의 바닐라 아이스크림을 먹으면 몸이 건강해질 것이라고 생각하는 어리석음과 다를 바 없다.

　　사용자가 온라인서비스를 이용하면서 '죄책감'을 느낀다면, 서비스 측에는 달갑잖은 상황이다. 장기적으로 봤을 때 사용자가 서비스를 멀리하고 결국 떠나게 하는 부정적 감정이기 때문이다. 그래서 서비스 측도 강구책을 내놓는다.

　　인스타그램, 틱톡, 유튜브는 사용자가 일정 시간 이상 서비스를 사용하면 잠시 휴식해보라고 권고한다(그림3). 예를 들어 인스타그램은 '심호흡을 하거나 좋아하는 음악을 들어보라'고 제안한다. 이렇게 잠깐 휴식을 취하게 하면 사용자의 죄책감을 무효화할 수 있을

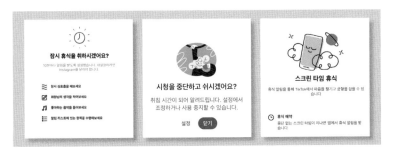

그림3. 소셜미디어 서비스의 휴식 제안 기능(왼쪽부터 인스타그램, 유튜브, 틱톡)

뿐 아니라 '서비스가 사용자를 배려하는구나'라는 긍정적인 인상을 줄 수 있다. 그러나 문제는 이런 기능이 정말 사용자의 중독을 막는 데 효과적인지, 아니면 사용자를 방심하게 해 서비스에 더 오래 머물게 하고 영상을 소비하도록 하는지는 미지수라는 것이다.

결국 온라인서비스에서는 '지복점' 디자인을 통해 사용자가 계속 서비스를 쓰고 싶게 하고, '무효화' 디자인을 통해 서비스를 떠나고 싶은 마음을 희석한다. 그리고 사용자가 최대한 서비스에 오래 머물도록 지복점과 무효화를 반복해서 제공한다.

중독 디자인의 딜레마:
나쁜 것인가, 어쩔 수 없는 것인가

이즈음에서 잠시 생각해볼 점이 있다. 다시 아이스크림 이야기로 돌아가서, 사람들이 열광하는 지복점의 맛을 찾고 제공하는 게 나쁜 일일까? 사실 식품업계가 최고의 맛을 내려고 노력하는 것은 당연한 일이다. 여기서 문제가 있다면 이들이 이익을 극대화하기 위해 맛은 그럴싸하지만 영양가 없고 보존 기간이 긴, 저렴한 화학첨가물로 만들어진 초가공식품을 제공한다는 것이다. 이런 식품에 중독되면 소비자의 건강이 나빠질 것은 불 보듯 뻔하다.

소셜미디어에 노출된 어린 사용자의 피해가 계속 보고되면서 미국의 교육구區들이 줄지어 인스타그램, 틱톡, 유튜브 등을 고소하고 있다.[5] 위험에 취약한 어린 사용자가 중독되게끔 서비스를 설계했고, 그 때문에 아이들이 우울증이나 섭식장애, 불면증을 겪으며 학습과 삶에서 큰 어려움에 직면해 있다고 주장한다.[6]

그러나 기업도 할 말은 있다. 한 소셜미디어 기업 임원은 "소셜미디어는 설탕과 같다"라고 말했다.[7] 설탕을 생산한 기업이 소비자에게 강제로 설탕을 먹게 하는 게 아니므로 설탕을 먹을지 안 먹을지를 결정하는 건 소비자의 책임이라는 것이다. 일리 있는 의견이다. 지나친 설탕 섭취가 몸에 안 좋다고 해서, 설탕 회사에 모든 책임을 떠넘기는 것은 문제가 있다. 그렇다고 설탕 생산과 소비를 강제적으로 제한할 수도 없는 노릇이다.

또 다른 소셜미디어 기업의 변호인은 소셜미디어가 하는 역할은 "제3자가 제공한 콘텐츠를 게시하는 것일 뿐"이라는 의견을 내놓았다.[8] 만약 관객이 영화를 본 후 트라우마가 생겼다면, 영화를 만든 제작자나 감독에게 책임을 물어야지 극장에 책임을 물으면 안 된다는 것이다. 이 의견에는 고개가 갸우뚱해진다. 영화의 경우 영상물의 적절성을 심의하는 기관이 따로 있지만,• SNS에 올라오는 게시물은 서비스 측이 적절성을 심의한다.[9] 만약 유해한 콘텐츠가 온라인상에 게시되고, 어린 사용자에게까지 노출되었다면 서비스 측도 책임이 없지 않다.

마지막으로 중독을 일으키는 디자인이 "비즈니스 모델의 일환"이라는 주장도 있다. 치열한 경쟁 속에서 두각을 나타내고 차별화된 서비스를 제공하기 위한 어쩔 수 없는 선택이라는 것이다. 어차피 완벽한 디자인은 세상에 존재하지 않고 다양한 이해관계자의 복잡한 관계 속에서 불가피하게 생길 수 있는 결함이라고 주장한다.[10] 이 의견에 대해서도 기업의 입장이 어느 정도는 이해되지만, 더 나은 디자인이 있다는 가능성을 애초에 외면하는 듯한 발언이라 아쉽다.

피해자는 있는데 아무도 책임지지 않는 실정이다. 더 좋은 방향으로 가기 위해서는 결국 소비자 스스로 조심하는 방법밖에 없는 것일까? 더 나은 디자인은 정말 불가능한 것일까?

●　한국은 영상물등급위원회에서, 미국은 미국영화협회에서 심의한다.

온라인 중독을 예방하기 위한 디자인

'설탕을 얼마나 섭취할지'에 대한 결정은 소비자의 책임이 맞지만, 설탕 섭취로 피해가 발생하는 상황이라면 제조사 측은 설탕의 부작용이나 과복용의 위험성을 안내해야 마땅하다. 식품의 오용과 부작용을 줄이기 위해 미국에서는 오래전부터 영양성분표시Nutrition Facts Label(그림4)를 표준화하고 의무화했다.[12] 그리고 소비자가 식품을 구매할 때 쉽고 빠르게 영양성분을 이해할 수 있도록 디자인을 꾸준히 개선하고 있다.[13] 이런 영양성분표시가 소비자의 영양개선에 효과적이었는지 조사한 결과, 칼로리 섭취량은 6.6%, 지방 섭취량은 10.6%, 그 밖에 건강에 해로운 선택이 13% 줄었다고 한다.[14] 식품에

그림4. 현재 미국에서 표준으로 사용되고 있는 영양성분표시 디자인[11]

대한 올바른 이해가 바람직한 식습관으로 이어지게 된 것이다. 한국에서도 1994년부터 소비자 보호와 국민 건강 증진을 위해 영양표시 제도가 시행되고 있다.

온라인서비스도 이런 노력을 할 필요가 있다. 현재 많은 온라인서비스에서 내재한 잠재적 위험성을 직접적으로 안내하는 경우가 거의 없다. 놀이기구를 타기 전이나 공포영화를 보기 전에 안내하는

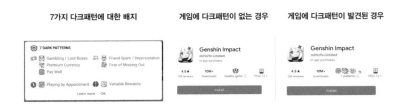

그림5. 게임 내에 존재하는 다크패턴을 미리 알려주는 시스템 제안

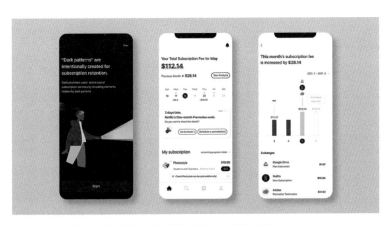

그림6. 구독 서비스에 포함된 다크패턴을 알려주는 서비스 제안

'노약자 주의'와 같은 문구나, 화장품과 장난감 등의 제품에서도 쉽게 볼 수 있는 잠재적 위험에 대한 안내를 온라인서비스에서는 찾아보기 어렵다.

소셜미디어에서 어린 사용자가 겪고 있는 피해를 고려할 때, 위에서 소개한 잠재적 위험성에 대해 소비자가 충분히 인지할 수 있도록 안내하는 것이 바람직하다. 이런 취지로 다음과 같은 디자인을 제안한 연구가 있다.[15] 사용자가 모바일게임을 다운받기 전에 게임 내에 존재하는 다크패턴(사용자에게 피해를 줄 수 있는 게임디자인 유형)을 미리 알 수 있도록 안내하는 시스템이다(그림5). 또한 온라인 구독 서비스에 포함된 다크패턴을 알려줘서 사용자의 결정을 도와주는 디자인이 레드닷디자인어워드Red Dot Design Award에서 수상하기도 했다(그림6).[16] 모두 사용자가 알아야 하는 정보를 충분히 제공해 피해를 예방할 수 있다는 공통점이 있다.

사용자를 위한 보다 적극적인 개입, 디자인 프릭션

그러면 '주의가 필요하다'는 정보만으로 위험을 방지하기에 충분할까? 많은 나라에서 담뱃갑에 경고 문구와 섬뜩한 이미지를 넣어 흡연의 위험성을 보여주는데, 이런 방식이 효과가 있는지에 대해 많은 연구가 진행되었다. 연구 결과에 따르면 흡연자는 담배에 대해 좋지 않은 인식을 갖게 되었고,[17] 금연에 대한 동기가 높아졌다.[18] 하

지만 한계도 존재했다. 담배 의존도가 높은 흡연자일수록 실제 금연으로까지 이어지지는 않았다는 결과도 보고된 것이다.[19]

이는 '하지 말라'고 혐오감을 조성하는 경고문과 이미지가 오히려 소비자에게 거부감을 일으켰을 뿐 아니라[20] 경고문을 반복적으로 접하면서 경각심이 점점 무뎌졌기 때문이다.[21] 이를 극복하기 위해 문구와 이미지를 더 크고 자극적으로 만들어야 한다는 의견과 다른 접근법이 필요하다는 의견이 공존하는 상황이며, 효과를 개선하려는 노력은 계속되고 있다.[22]

온라인서비스에서도 '경고성' 정보를 제공하는 것을 넘어 보다 다양하고 적극적인 전략을 취할 수 있다. 스탠퍼드대의 해빗랩Habit Lab 프로젝트에서는 사용자가 온라인서비스를 적절하게 이용할 수 있도록 20개 이상의 플러그인 솔루션을 개발하고 실험했다(그림7).[23] 예를 들어 사용자가 SNS 방문 시 얼마나 머무를지 미리 답변하고 입장하게 하거나, 사이트 방문 시 사용자의 오늘 할 일을 상기시키거나, SNS에서 스크롤 횟수가 너무 많으면 더 이상 사용하기 어렵게 하거나, 콘텐츠가 자동으로 재생되는 것을 막게 하거나 하는 방법을 제공한다.

이 같은 방법은 디자인적으로 의도적 마찰을 준다고 해 '디자인 프릭션Design Friction'이라고도 부른다. 현재 사용자의 주의 집중, 생산성 향상 및 습관 형성 등을 목적으로 타이머, 앱 차단, 보상, 경쟁 등의 다양한 프릭션 기능을 탑재한 앱들이 출시되고 있으며(그림8), 사용자가 귀찮음과 번거로움을 느끼지 않고 온라인서비스를 적절히

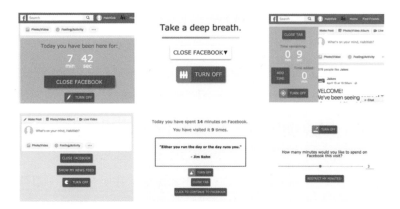

그림7. 스탠퍼드대 해빗랩의 실험적 솔루션(2018)[24]

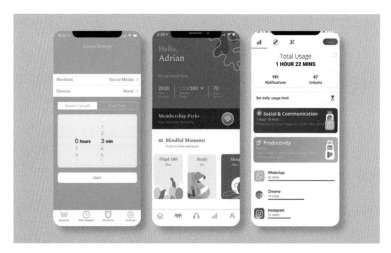

그림8. 디자인 프릭션(타이머, 앱 차단, 보상 등)을 활용해 출시한 서비스. 왼쪽부터 프리덤 Freedom,[25] **플립드Flipd,**[26] **디지톡스Digitox**[27]

사용할 수 있도록 학계와 기업 모두 노력을 기울이고 있다.●●

―――――

그동안 온라인서비스 등에 중독되어 고통받는 사람이 있다면, 우리 사회는 주로 '사용자의 의지력 부족'을 지적하는 분위기였다. 기업이 사용자를 중독시키기 위해 어떤 전략을 세우고, 행하는지에 대해서는 크게 관심을 보이지 않았다. 온라인 중독으로 사용자가 피해를 보면, 사용자에게 온전히 책임을 돌리는 기업의 주장도 존재했다.

그러나 피해를 최소화하기 위해서는 서비스를 제작하는 기업, 서비스를 사용하는 사용자, 정책을 시행하는 정부 등 모두의 고민과 노력이 필요할 것이다. 바이든Biden 미국 대통령은 2022년 연두교서에서 소셜미디어 회사의 이익을 위해 어린 사용자가 희생되고 있음을 언급하며, 악영향을 줄 수 있는 광고를 금지하고 데이터 수집을 중단하도록 하는 등 어린 사용자의 안전을 보호하는 각종 정책을 추진할 것을 예고했다.[28] 온라인서비스는 사용자의 일상에 상당한 영향을 줄 수 있는 만큼, 책임감을 느끼고 사용자를 존중하는 방향으로 서비스를 설계하고 디자인해야 할 것이다. 큰 힘에는 큰 책임이 따른다.

●● '디자인 프릭션'에 대한 좀 더 자세한 내용은 18장을 참고하기 바란다.

11장 AI 목소리는 우리의 판단을 어떻게 흐리는가

"무조건 군의 뜻에 영합하여
그 뒤의 해로움을 생각지 않으니 너는 간신이고!
또한 아첨으로 주군의 눈을 가려 나라를 말아먹으니
너는 망국신이다!"
영화 〈간신〉 중에서

그림1. 이임보는 어떻게 재상의 자리까지 오르게 되었을까.

당나라 현종에게는 이임보라는 성품이 온화한 신하가 있었다. 그는 궁궐 내 계급이 낮은 내시나 후궁들과 친하게 지내 이들 사이에서 평판이 좋았다. 이들은 황제를 가까운 곳에서 보필했기 때문에 이임보는 이들에게서 황제가 어떤 생각을 하는지 들을 수 있었고, 이를 바탕으로 황제의 비위를 잘 맞췄다. 이런 노력에 힘입어 그는 빠르게 출세하기 시작했다.

이임보의 출세 가도를 못마땅하게 여기던 다른 신하들은 그와 사사건건 의견 대립을 보였다. 현종의 기분을 잘 맞췄던 이임보는 직언을 하는 신하들을 모함해 좌천시켰다. 걸림돌이 없어진 그는 예부서경 등을 거쳐 최고 관료직인 재상의 자리까지 오르게 되었다. 현종은 자신이 신경 쓰지 않아도 나라가 잘 돌아가자, 그에게 인사권을 맡기는 등 많은 권한을 주었다. 이에 이임보는 자신을 잠재적으로 위협할 수 있는 인재가 등용되지 못하도록 막았고, 결국 조정을 자신의 사람으로만 채웠다.

현종의 입장에서는 사사건건 자신에게 문제를 제기하던 골치 아픈 신하들이 사라지니 세상 편하고 좋았다. 현종은 백성 살피는 일을 점점 멀리하고, 35세 어린 양귀비를 비롯해 후궁들과 시간을 보내는 일이 많아졌다. 이임보는 무소불위의 권력으로 무려 17년 동안 재상으로 재직했다. 하지만 자신의 권력을 유지하기 위해 사용했던 방법은 현종의 눈과 귀를 가려 우매한 군주로 만들었고, 결국 당나라는 힘을 잃고 몰락의 길을 걷게 되었다.

이는 중국 당나라 때 유명했던 간신의 표준이자 교과서라 불

리는 이임보의 이야기이다. 황제가 좋아할 만한 말만 하며 머리를 조아려 신뢰 관계를 형성하고, 이렇게 얻은 힘으로 경쟁자를 제거하고 더 힘을 키운 뒤 황제를 무력하게 만들어 모든 것을 휘두르는 간신의 패턴을 잘 보여준다. 간신이라고 하니 아주 오랜 옛날이야기처럼 들리지만, 의외로 현대에 사는 우리도 경험할 수 있는 일이기도 하다.

AI 음성비서가 우리에게 다가오는 방식

AI 음성비서 시장은 빠르게 성장해왔다. 아마존의 알렉사를 시작으로 구글 어시스턴트, 네이버 클로바, SKT 누구, KT 기가지니, 헤이카카오 등 많은 기업이 자사의 AI 음성비서를 내놓았다. AI 음성비서가 이렇게 큰 관심을 받는 이유는 음성으로 기기와 상호작용을 해 사용자의 눈과 손이 자유로워지고, 소통 방식도 빠르고 직관적이기 때문이다.[1] 그리고 스마트홈의 다양한 기기와 연동되면서 음성비서가 우리 삶을 도와줄 수 있는 영역은 점점 넓어지고 있다. 현재 생성형 AI가 발전하면서 자연스러운 대화도 기대되고 있고, 가까운 미래에 모두가 AI 비서를 쓰는 시대가 올 것이라는 예견도 나오고 있다.[2] 이처럼 AI 음성비서는 우리에게 다양하고 새로운 경험을 선사하고 있는데, 디자인 설계 측면에서도 생각해볼 부분이 있어 소개한다.

그림2. AI 스피커들

사용자에게 복종하는 말투

AI 음성비서와 대화할 때 사용자는 반말로 말을 걸고, AI는 존댓말로 대답한다. "헤이 AI! 왜 항상 공손한 말투만 쓰는 거야?"라고 물어보면 "죄송해요. 제가 잘 이해하지 못했어요"라고 답한다. 사용자의 발음이 부정확하거나 질문 자체가 모호한 것도 있을 텐데, 일단 자기 잘못이라며 수그린다. 우리가 AI 음성비서에게 아무리 막말을 하거나 기분 나쁘게 대해도 우리를 정중하게 대한다. 심지어는 사용자의 성희롱성 발언에도 이를 공손하고 유순하게 받아들여 논란이 되기도 했다.[3]

'손님은 왕이다!'라는 전통적으로 중요하게 여겨온 서비스의 기본 자세를 지키기 위함이었을까? 음성비서는 사용자에게 응당 친절하고, 유용하고, 신뢰가 가는 존재여야 하기 때문에 그렇게 답하도록 설계되었는데, 이 관계는 어느덧 주종 관계로 굳어졌다. 실제로 한 연구에 따르면 많은 사용자가 AI 음성비서를 주인의 명령을 따르는 하인으로 묘사했다.[4] 이들은 AI 음성비서에 대해 친절하고 도움을

주는 존재이면서 항상 자신의 뒤에 대기하며 자기 말에 순종하는, 수줍음 많은 존재로 묘사했다.

게다가 음성비서 시스템은 사용자에 대해서도 많은 것을 알고 있기에 사용자가 어떤 콘텐츠를 좋아할지 파악해 노래나 뉴스 등도 맞춤형 정보를 제공한다. 사용자가 우울하거나 화날 때도 기분을 맞춰주고 긍정적으로 대해주니 충성스러운 하인을 가진 느낌이 들 수 있다.

경쟁자를 밀어내기 위한 꼼수

AI 음성비서를 통해 제품을 구매하려고 한다. "헤이 AI! 민감성 두피에 좋은 샴푸 추천해줘." 음성비서는 특정 제품을 추천해주고, 사용자는 그 제품이 마음에 들면 주문과 구매를 요청한다. 언뜻 보면 편리한 주문 방식 같지만, 이 속에 음성비서가 개입하고 조작할 기회가 숨어 있다.

음성비서는 어떤 기준으로 제품을 추천하고, 가격이 같다면 어떤 쇼핑몰에 주문하는 걸까? 서비스 측은 이 기준을 상세히 공개하지 않는다. 많은 경우, 자사 제품 혹은 자사에 유리하거나 후원받은 제품을 먼저 추천하고, 자사와 제휴를 맺은 스토어의 제품을 우선적으로 추천하는 경향이 있어 '경쟁사' 제품은 상대적으로 사용자에게 노출되기 어려운 구조이다.[5]

음성비서가 이렇게 할 수 있는 이유는 음성 소통 방식의 특성 때문이다. 기존의 사용자 인터페이스UI에서의 검색 방식과 달리, 음성

대화는 질의·응답을 한 번씩 주고받는 '선형적' 방식으로 이뤄지기 때문에 다루는 정보의 양에 한계가 있다. 따라서 리스트에서 가장 상위에 있는 상품 위주로만 추천하는데, 이 순위의 기준이 무엇인지 베일에 싸여 있는 것이다.

이 경우 서비스 측이 임의로 순위를 조작하면 그 피해는 소비자의 몫이 된다. 공정거래위원회는 자사에 유리한 검색 결과가 나오도록 알고리즘을 설계한 포털사에 시장 질서를 심각하게 교란했다며 265억 원의 과징금을 부과한 적도 있다.[6]

무력하게 만들고 좌지우지 조종하기

"창문을 열어 잠시 환기시키겠습니다." 일일이 지시하지 않아도 알아서 잘하는, 똑똑한 AI가 등장하고 있다. 현재 대부분의 AI 음성비서는 조심스럽게 행동하며 우리가 말을 걸기 전까지는 아무 말도 하지 않지만(리액티브Reactive 방식), 조만간 먼저 적극적으로 말을 거는 형태로(프로액티브Proactive 방식) 진화할 것으로 전망된다.

AI가 주도적으로 알아서 많은 것을 해준다면 신경 쓸 일이 줄어 편해지겠지만 그만큼 AI가 결정해주는 대로 따르는 삶을 살게 되고, 더 시간이 지나면 AI에 대한 의존도가 높아져 점점 인간은 무기력해질 수 있다. 그렇게 되면 AI와 이를 소유한 기업의 힘이 막강해진다.

설령 사용자가 뭔가 결정을 내려야 하는 상황에서도 AI는 목소리에 변화를 줘 적극적으로 개입할 수 있다. 목소리에는 볼륨, 피치, 속도,

유창성, 발음, 조음, 강조가 포함되어 있어 다양한 변화를 주고, 은밀하게 설득할 힘이 있다. 이를 통해 자사에 유리한 결정은 더 매력적인 목소리로 소개하거나, 사용자의 특성(인종, 성별, 억양, 연령, 지역 등)에 따라 결정에 영향을 미치도록 목소리를 디자인할 수도 있다.[7] 또한 사용자가 신경 쓰지 않기를 바라는 약관이나 마케팅 수신 동의 같은 내용은 일부러 무미건조하게 빨리 읽어버리도록 할 수도 있다.•

이외에도 음성으로 가입하고 구매할 때는 간편했으나, 음성으로 이를 취소할 때는 복잡하고 어렵게 하는 로치모텔Roach Motel 다크패턴이 적용될 수 있다.[8] 예를 들어 아마존의 멤버십은 알렉사 스피커로 쉽게 가입할 수 있지만, 취소할 때는 스피커로 할 수 없다. 또한 특정 정보나 광고 등을 은연중에 반복적으로 이야기해서 의도적으로 노출하는 반복 간섭과 위장 광고 다크패턴도 나타날 수 있다.

———

지금까지 우리가 경험한 AI 음성비서는 말도 잘 못 알아듣고 스마트하지 않아서 앞서 소개한 내용이 그다지 와닿지 않는다는 사람도 있을 것이다. 챗GPT 같은 생성형 AI와 비교해 너무 멍청하다고 말하는 사람도 많다.[9] 그러나 최근 생성형 AI가 AI 음성비서에 탑

• 보험 광고 등에서는 이미 행해지고 있는 방법이다.

재되기 시작하면서 새로운 국면을 맞이할 것이라는 예측이 나오고 있다.[10]

　'한마디의 말'로 많은 것이 가능한 시대를 지나 굳이 말을 안 해도 모든 것이 알아서 이뤄지는 시대가 오고 있다. 자율주행자동차를 비롯해 큰돈을 담보로 하는 투자, 한 나라의 존폐가 걸린 전쟁까지 많은 것을 AI가 결정하게 될 수 있다.[11] AI의 자율성과 '비인간적' 논리에 우리의 크고 작은 결정을 맡기는 시대가 정말 오게 될까? AI가 발전하는 양상을 봤을 때 이 같은 현상은 이미 시작된 듯하다.

12장 가면 쓴 자가 가진 보이지 않는 힘

"정말 행복해요. 마치 나에게 완전히 새로운 삶이
주어진 것처럼요."
영화 〈리플리〉 중에서

그림1. 기게스는 우연히 얻게 된 반지로 힘을 얻는다.

기게스는 왕의 양을 돌보는 목동이었다. 그가 양에게 풀을 먹이고 있던 어느 날, 폭우가 쏟아지고 지진이 일어나 땅이 갈라졌다. 기게스는 호기심에 땅의 갈라진 틈 사이로 내려갔고, 거기서 거대하고 신비롭게 생긴 청동 말을 보았다. 그 안에 황금 반지를 낀 시신이 있었는데, 기게스는 반지를 빼내 자기 손가락에 끼고 얼른 밖으로 나왔다. 며칠 후 그는 우연히 손가락에 낀 반지를 돌렸다가 자신의 모습이 투명 인간처럼 보이지 않게 된다는 사실을 알았다. 그리고 이내 자신의 모습을 감추는 힘이 얼마나 엄청난 것인지 깨닫게 된다.[1]

나를 숨기는 '익명'이라는 가면

자신의 정체를 숨기기 위해 가면을 쓰는 사람이 있다. 범죄를 저지르는 무법자 악당과 이를 무찌르고 처단하는 히어로 모두 가면을 쓴다. 외모의 약점을 숨기려고 가면을 쓰기도 하고, 아예 성별과 나이의 한계를 뛰어넘어 미소녀 캐릭터로 변신한 아저씨도 있다.[2] 큰 조직의 기만적인 행태를 들추거나 내부고발을 하는 사람, 특정 개인을 비난하는 혐오 콘텐츠를 만드는 사람도 가면을 쓴다. 전통적으로 보면 신분의 한계에 구속받지 않고 사회 부조리를 풍자하기 위해 탈을 쓰기도 했다.

가면을 쓰는 이유는 가면이 가진 특수한 힘 때문인데, 평소 자신감 없던 사람에게 이를 극복하도록 도와주고 자신을 향한 편견이

그림2. 정체를 숨기고 싶은 사람이 가면을 쓴다.

나 공격, 비난 등으로부터 자유롭게 해준다. 자신을 보호할 수 있기에 더 솔직하고 대담한 사이다 발언도 할 수 있어 보는 이들을 열광하게 한다. 또한 시청자는 얼굴을 볼 수 없기 때문에 각자가 생각하는 이상적인 모습으로 가면 쓴 자의 모습을 상상하기도 한다.

가면 쓴 자, 무서울 게 없어지다

판단과 비판으로부터 자유롭다 보니 허위·혐오 정보로 온라인 콘텐츠를 만드는 가면 쓴 자들이 등장하고 있다. 이들은 콘텐츠

그림3. 〈그것이 알고 싶다〉 '사이버 렉카, 쩐과 혐오의 전쟁' 중에서[3]

내용이 대중의 관심을 끌 만큼 충분히 자극적이지 않다고 판단할 때 '허구'와 '혐오'를 가미한다. 사실 여부를 확인해야 하는 것은 상당한 노력과 시간이 필요한 일이지만, 어차피 책임질 필요가 없다고 생각하기 때문에 누군가를 저격하고 신상을 공개해 혐오를 부추긴다.[4]

대중은 일반 뉴스에서 보고 듣지 못했던 짜릿한 내용을 속 시원하게 말해주니 열광하게 된다. 이렇게 화제가 된 콘텐츠는 삽시간에 퍼져서 가면 쓴 자에게 큰 수익을 안겨주지만, 정작 이 때문에 고통받게 된 사람의 피해에 대해서는 누구도 책임지지 않는다.

스탠퍼드대에서 진행한 심리학 실험에 따르면, 익명성을 제공하기 위해 후드를 쓰고 실험에 참여하게 한 사람이 그렇지 않은 사람보다 바람직하지 않은 행동에 빠질 가능성이 더 큰 것으로 나타났다.[5] 이 연구를 시발점으로 많은 연구가 익명성과 폭력성, 반사회적 행동 간의 연관성을 보여주었고, 익명 속에서 저지른 행동에 대해 자신이 한 일이 아니라고 부인하는 경우 역시 보고되고 있다.[6]

허위·혐오 정보에 대한 강력한 규제가 어려운 이유

조사에 따르면 우리나라 사람의 10명 중 8명은 가짜뉴스를 경험해봤고, 10명 중 9명은 가짜뉴스의 심각성에 동의하며, 이를 예방하고 근절하는 데 동의했다. 사회의 악과도 같은 이 허위·혐오 정보의 심각성에 많은 사람이 공감하고 규제와 처벌을 원하는데, 왜 마땅한 해결책이 나오지 않고 계속되는 걸까?

먼저 허위·혐오 정보를 흔히 접하는 매체 중 하나인 유튜브의 경우,[7] 방송으로 분류되지 않아 방송법의 규제가 적용되지 않는다. 해당 사례를 유튜브 측에 신고하더라도 그들의 심의 규정과 자체 판단에 맡기는 수밖에 없는데, 대체로 미온적인 태도를 보인다. 게다가 유튜브처럼 미국에 기반을 두고 있는 경우, 유튜버의 신상 정보를 파악하기 어려워 법적으로 고소를 진행하는 것도 거의 불가능하다.[8] 이런 점을 이용해 가면 쓴 자들은 더욱 기승을 부린다.

최근 이례적으로 유튜브 측이 미국 법원의 정보 제공 명령을 받아 국내 아이돌에 대한 허위·혐오 정보를 유포해온 유튜버의 정보를 엔터테인먼트사에 제공한 사례가 나오기도 했다.[9] 하지만 피해자 입장에서 이 모든 법적 절차를 준비하고 감당해야 하는 것 역시 힘들고 고통스러운 일이다. 따라서 애초에 법적으로 강력하게 규제해야 한다는 지적이 계속 나오고 있다.

하지만 이 문제가 그렇게 간단하진 않다. 허위·혐오 콘텐츠를 막기 위해 정보를 모니터링하고 검열한다는 것은 또 다른 악일 수 있

기 때문이다. '가짜', '허위'라는 개념 자체가 모호하기도 하고 정치적·경제적·사회적 이해관계에 따라 판단 기준이 달라지기도 한다. 특히 권력을 가진 자에 따라 기준이 달라지므로 표현의 자유가 위축되고 침해될 수 있는 위험도 존재한다.

허위·혐오 정보가 퍼지는 것을 막을 수 있을까

익명의 가면을 쓰고 허위·혐오 정보를 생산하고 퍼뜨리는 문제에 대응할 방법이 있을까? '합리적 선택이론Rational Choice Theory'에 따르면 사람은 특정 행위를 통해 얻는 이익, 예상되는 처벌의 수위, 적발될 가능성 등을 고려해 행동 여부를 결정한다.[10] 가면 쓴 자는 자신의 행위에 대한 보상이 적거나, 처벌에 따르는 비용이 너무 비싸거나, 행위가 너무 위험하다고 인식하면 해당 행위를 하지 않게 되는 것이다.● 이와 관련해 현재 다음과 같은 시도가 이뤄지고 있다.

정보 소비자를 위한 교육과 캠페인

정보를 소비하는 대중이 허위·혐오 정보를 접했을 때 어떻게 대응하느냐에 따라 양상은 달라질 수 있다. 대중이 해당 정보를 죄악시

● 가면 쓴 자가 합리적인 선택을 한다는 데 근거를 둔 것으로, 모든 상황에 해당하지는 않는다.

하고 퍼뜨리지 않는다면, 이는 생산자의 콘텐츠 생산을 저하시키는 결과로 이어진다. 한국언론진흥재단은 가짜뉴스를 판별하는 방법으로 '출처 확인, 작성자 확인, 근거 확인, 날짜 확인, 선입견 점검 등'과 같은 내용을 포함한 가이드를 내놓았다.[11] 서울대 언론정보연구소는 32개 언론사와 협업해 시민들의 팩트 체크를 돕는 'SNU 팩트 체크' 플랫폼을 운영하고 있기도 하다.[12] 이 밖에 소셜미디어 플랫폼과 기관 및 단체들도 심각성을 인지하고 허위 · 혐오 정보가 양산되지 않도록 각종 캠페인을 추진하고 있다.[13 14]

사용자의 익명을 제한하는 방법

일각에서는 허위 · 혐오 정보가 사회문제로까지 야기되자, 사용자의 신원을 철저히 확인해야 한다는 의견도 나오고 있다. 사용자가 대포 계좌를 만들 수 없도록 강력한 신분 인증 절차를 거치는 방법이다. 이를 통해 신분이 확인된 사용자는 신분 인증 배지를 발급받을 수 있다.[15] 본인에게 공인 배지가 있다면 무분별하게 정보를 올리는 데 부담을 느낄 수 있고, 책임감 있게 활동할 것이라고 보는 것이다. 하지만 이 방법은 토론의 순기능을 저하시킬 수도 있고, 제한 강도가 높아질수록 앞서 언급했던 표현의 자유를 침해할 소지가 있다는 한계가 있다.

위험한 정보임을 보여주는 라벨과 알림 사용

허위 · 혐오 정보에 대처하는 방법으로 가장 많이 사용되는 것은 AI

그림4. 허위 정보에 대해 경고 알림을 주는 X의 사례

기술인데, 의심스러운 정보를 찾아내[16] 주의 알림을 제공하거나 라벨을 붙이는 방법이다. 알림과 라벨을 통해 왜 의심스러운지 좀 더 자세히 알아볼 수 있다(그림4). 그리고 이렇게 의심받는 정보를 다른 사람에게 공유하려고 하면, 주의 메시지가 표시되기도 한다.

이는 메타, 구글, X(옛 트위터) 등에서 수년 전부터 활용해온 방법이다. 이 방법이 허위·혐오 정보를 줄이는 데 효과가 있다고 주장하는 연구도 있지만,[17] 이를 몇 년 동안 사용했음에도 허위·혐오 정보가 줄어들 기미가 보이지 않아 실제 효과에 대해선 논란이 있다.[18]

소셜미디어의 보상 시스템 재설계

허위·혐오 콘텐츠가 만들어지는 근본적인 이유가 소셜미디어의 '보상 시스템'에 있다는 견해도 있다. 서던캘리포니아대USC 심리학과 웬디 우드Wendy Wood 교수는 소셜미디어 입장에서는 더 많은 사용자가 접속하고, 더 오래 머물도록 해야 하기 때문에 선정적이고 자극적인 정보가 관심을 받게 하고, 이런 정보가 계속 생산되도록 부추기는 보상 시스템을 설계했다고 말한다.[19] 결국 이 시스템이 유

지되는 이상, 허위·혐오 정보가 사라지지 않을 것이라 보고 있다. 이를 개선하기 위해서는 보상 시스템을 재설계하는 것과 같은, 적극적인 구조 변화가 필요하다.

신뢰·비신뢰 버튼 넣기

유니버시티칼리지 런던University College London 심리학과 연구진은 앞서 소개한 '라벨'이나 '알림', 기존 방법은 한계가 있다면서 가장 근본적인 문제는 '좋아요'와 '공유' 같은 보상 시스템에 있다는 점에 동의했다. 대중은 '좋아요' 수와 '공유'가 되는 양상을 보며, 해당 게시물이 사실이라고 믿는다는 것이다.

이 연구진이 제안하는 간단한 방법은 시스템에 '신뢰Trust·비신뢰 Distrust 버튼'을 추가하는 것이다.[20] 이들의 실험에 따르면 이 버튼만으로도 사람들은 '신뢰'의 반응 수를 얻기 위해 진실에 입각한 게시물을 올리려 하고, 또 공유하는 대중 역시 '비신뢰' 반응을 얻지 않기 위해 정보를 더 확인하는 경향을 보였다. 결국 공유되는 허위 정보의 양이 많이 감소했고, 사람들은 콘텐츠를 얼마나 신뢰할 수 있는지에 주의를 기울이게 되었다.

이는 사용자의 참여를 줄이지 않으면서 허위 정보의 확산을 줄이는 방법이라는 점에서 의의가 있다. 정보가 사실인지 관심을 보이도록 분위기를 조성하는 것이야말로 이 문제를 해소하는 데 가장 효과적인 방법이라 할 수 있다.

우리 모두가 가면을 쓰고 있다

기게스는 반지의 능력으로 하늘을 찌를 듯한 자신감을 얻게 되었다. 그리고 이 힘을 사용해 왕궁에 들어가 왕비를 유혹했고, 그녀와 공모해 왕을 죽이고 스스로 왕이 되었다.

무슨 짓을 해도 발각되지 않는 요술 반지를 손에 넣으면, 대부분 사람은 악의 유혹을 이기지 못하고 마음대로 힘을 휘두르며 살게 될지도 모르겠다. '기게스의 반지' 이야기를 통해 플라톤은 '이성'이 '욕망'을 다스릴 수 있도록 하는 삶이 진정 자신을 행복하게 해준다고 우리에게 말한다.

기게스의 요술 반지는 단지 판타지에나 나올 법한 신기한 힘이 아니다. 현재 온라인 세상에서 실제 누군가가 휘두르고 있고, 또 우리 중 누구라도 마음만 먹으면 휘두를 힘이기도 하다. 가면과 익명의 힘으로 타인을 혐오하고, 허위 정보를 양산하는 욕망이 이성적인 성숙함으로 다스려지는 우리 사회를 기대해본다.

재미와
몰입의
딜레마

DESIGN DILEMMA

13장 '뽑기'를 바라보는 엇갈린 시선

"사랑하는 내 딸이 황금 티켓을 얻을 수 있게
초콜릿을 모두 사버렸죠. 수천 개, 수만 개를요."
영화 〈찰리와 초콜릿 공장〉 중에서

그림1. '뽑기'를 하는 어린아이들. 상품은 잉어, 거북선, 남대문 모양의 설탕 엿이다.[1]

나의 초등학교 저학년 시절 하굣길, 아이들의 발걸음이 멈추던 곳이 있었다. 학교 앞 '뽑기'를 할 수 있는 리어카다. 100원을 내면 번호판 위에 상품이 적힌 막대를 배치할 수 있고, 번호표를 뽑아 일치하는 번호의 상품을 타는 간단한 게임이다. 상품은 설탕으로 만든 엿이었는데 잉어, 거북선처럼 거대한 것부터 비행기, 칼, 남대문, 나비 등 다양한 모양과 크기의 엿이 있었다.

　　들기도 버거운 거대한 잉어를 따서 들고 가는 아이가 있으면, 부러움이 가득한 눈으로 쳐다보았다. 번쩍번쩍 빛나는 잉어의 색깔은 황금색처럼 보이기도 해서 "황금 잉어"라고 부르기도 했다. 나는 똥손이라 대부분은 꽝이었지만 내 인생의 딱 한 번, 뽑기에 걸린 적이 있다. 당시 내가 딴 것은 '기타' 모양의 작은 엿이었는데, 어찌나 기분이 좋았던지! 하지만 지금 생각해보면 만든 지 얼마나 오래되었을지도 모를, 그다지 맛도 없는 설탕 엿을 왜 그리 따고 싶어 했는지 의아하기도 하다.

　　황금 잉어에 대한 갈망이 시들어질 즈음, 다른 뽑기에 빠졌다. 바로 '스티커' 뽑기였다. 당시 '수리수리 풍선껌'에는 천사와 요정, 악마 세 유형의 스티커가 들어 있었다(그림2). 천사는 빛이 나는 은박 스티커, 요정은 투명 스티커, 악마는 일반 스티커였다. 그리고 가장 센 킹왕짱 '슈퍼제우스'는 홀로그램 스티커였다. 어쩌다 용돈이 생겨 껌을 사 뜯어보면 어지간해선 지옥 마왕이나 거지 악마, 낙방 마귀 같은 악마 스티커가 나왔다. 아주 가끔 요정이나 천사 스티커가 나왔는데 그렇게 기분이 좋을 수 없었다. 나는 용돈이 생길 때마다 껌을

그림2. 수리수리 풍선껌.[2] 나는 슈퍼제우스를 뽑기 위해 전 재산을 쏟아부었다.

샀고 어느덧 씹지 않은 껌이 방 한구석에 수북이 쌓이게 되었다. 이를 찾아낸 어머니는 씹지도 않을 껌을 왜 이렇게 많이 샀냐며 마뜩잖아하셨고, 나는 다 씹을 계획이었다며 몇십 개의 풍선껌을 한꺼번에 씹다가 턱이 아팠던 기억이 난다. 결국 아픈 턱을 부여잡고 어머니 몰래 껌을 버렸지만….

어린 시절을 돌이켜보니 아이들에게 사행심을 부추기는 상품이지 않았나 싶기도 하고, 큰돈은 아니기에 별문제는 아니었던 것 같기도 하다(물론 당시 내게는 큰돈이었지만). 수리수리 풍선껌 스티커는 일본에서 건너온 것이다. 당시 일본 어린이들에게도 대유행이었고 지나친 사행 심리를 유발해 사재기, 고액 거래 등 사회문제로 번졌다. 마침내 일본의 공정거래위원회까지 개입해 스티커의 종류별 개수를 균일화하고, 스티커별 생산 가격 차이도 없애도록 했다. 결국 스티커로 생긴 문제는 해소되었으나 해당 스티커의 인기까지 사그라졌다.[3]

계속되고 있는 '뽑기' 열풍

뽑기● 열풍은 이후에도 이어졌다. 껌을 사면 주는 만화책,[4] CD나 화장품을 사면 주는 연예인 포토카드,[5][6] 햄버거를 사면 주는 장난감[7] 등 많은 뽑기 상품이 유행했고 오픈런을 위해 줄을 서거나 사재기하는 현상이 화제가 되기도 했다(그림3).

최근에는 포켓몬빵이 크게 유행했다. 사람들은 빵에 딸려오는 스티커●● 뽑기에 열광했는데, 다 모은 스티커는 100만 원 넘는 가격에 팔리기도 했다.[10] 일부 편의점은 이런 열풍을 이용해 일정 금액 이상 구매하는 소비자에게만 포켓몬빵을 팔거나, 안 팔리는 제품과 묶어서 팔아 적발되기도 했다.[11]

스타벅스는 자사 전용 상품들을 랜덤으로 담은 '럭키백' 이벤트를 매년 하고 있다. 이 역시 인기가 많아 출시 때마다 오픈런이 일어나고, 당일에 소진되곤 했다. 스타벅스 굿즈를 얻기 위해 680잔의 커피를 주문하고 한 잔만 가져간 소비자가 있어 큰 화제가 되기도 했다.

팔도 비빔면 사례도 유명하다. 팔도 측은 비빔면 5개 묶음에 '팔도' 혹은 '비빔면'이 적힌 연예인 이준호의 포토카드를 넣었고, 두 카드를 모두 모으면 이준호의 팬 사인회에 응모할 기회를 제공했다.

● 뽑기는 가챠 がちゃ, 루트박스Loot Box, 랜덤박스Random Box, 확률형 아이템 등 비슷하지만 의미는 조금씩 다른 용어로 불린다. 여기서는 다소 넓은 의미의 '뽑기'로 통일하겠다.

●● 보통 떼었다 붙였다 하는 스티커seal라는 의미의 '띠부씰'이라 부른다.

그림3. 포켓몬빵(좌)과 스타벅스 럭키백(우)을 사기 위해 줄 선 사람들[89]

하지만 팬들이 막상 제품을 구매해보니 '비빔면' 카드는 쉽게 구할 수 있었던 데 반해 '팔도' 카드는 거의 나오지 않았다. 결국 '팔도' 카드를 구하기 위해 비빔면을 600개 이상 구매한 소비자도 있었고, 한 온라인 쇼핑몰에서는 하루에 230만 원어치의 비빔면을 한 번에 산 소비자도 있었다.[12]

이 같은 뽑기 마케팅은 온라인에서도 흔하게 활용된다. 이벤트성으로 온라인에서 이뤄지는 룰렛 돌리기, 알 깨기 리워드, 복권 할인쿠폰, 이모티콘 뽑기 등을 본 적이 있을 것이다. 그리고 뽑기를 아예 전면에 내세운 온라인 플랫폼도 있는데, 5000~7000원으로 랜덤박스를 구매하면 화장품, 운동기구, 스피커부터 명품 가방, 세탁기, 노트북까지 랜덤으로 얻을 수 있는 랜덤쇼핑 플랫폼이다(그림4). 이 서비스에서도 고가품 당첨을 위해 과도한 소비를 하는 소비자가 있고, 많은 커뮤니티에 관련 후기 사례가 올라오고 있다.[13]

그림4. 뽑기 마케팅을 활용한 랜덤쇼핑 플랫폼 사례

왜 뽑기에 열광하는가

　뽑기 상품은 왜 인기가 많을까? 그 이유를 심리학자 스키너 B. F. Skinner가 찾아냈는데, 이때 그가 했던 동물 실험이 유명하다. 스키너는 실험을 위해 버튼을 누르면 먹이가 나오도록 한 상자를 제작했다(그림5). 상자에 들어간 비둘기는 먹이가 나오는 원리를 곧 이해했고, 먹이를 얻고 싶을 때마다 버튼을 정기적으로 눌렀다.

　다음 실험에서 스키너는 먹이가 나오는 방법을 바꿨는데, 버튼을 누르면 랜덤으로 나오도록 설계했다. 그러자 비둘기가 이전과 달리 버튼을 광적으로 누르는 것이 관찰되었다. 연구 결과에 따르면 무려 16시간 동안 초당 2.5번의 버튼을 눌렀다! 이 현상은 쥐를 포함한 다른 동물 실험에서도 동일하게 관찰되었다.

　이처럼 정해져 있지 않은 보상, 즉 '가변 보상'을 받을 때는 예상했던 보상을 받을 때보다 더 많은 도파민이 분비되어 짜릿한 만족

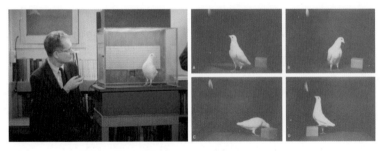

그림5. B. F. 스키너의 비둘기 실험

감을 얻게 된다. 그리고 이를 계속 경험하기 위해 동물이든 사람이든 같은 행위를 반복하고, 중독으로까지 이어지는 것이다.

여기에 더해 뽑기에서 '꽝'이 나올 경우, '다음에는 되겠지'라며 헛된 기대를 하는 '도박사의 오류'와 '지금까지 들인 비용 때문에 여기서 포기할 수 없다'라고 생각하는 '매몰비용의 법칙'까지 적용되어 소비자는 스키너의 비둘기처럼 계속 뽑기를 시도한다.

이외에도 "오늘만 할인된 가격에 (뽑기를) 할 수 있다"라거나 "20개 한정!"이라는 희소성을 강조하는 문구도 사람들의 관심과 참여를 유도한다. 그리고 좋은 상품을 뽑았을 때는 분위기를 확실히 띄워주고, 이를 온라인상에서 쉽게 공유할 수 있게 해 다른 이들의 축하를 받게 해주기도 한다. 반대로 당첨되지 않았을 때는 아깝게, 아쉽게 떨어졌음을 보여주는 '니어미스 효과Near Miss Effect'를 활용해 사람들이 포기하지 않도록 하기도 한다. 이런 소소한 장치들이 뽑기를 계속하게 하는 동인으로 작용한다.

뽑기를 바라보는 엇갈린 시선

뽑기 전략이 사람들의 소비심리를 지나치게 부추긴다고 해서 논란이 되곤 한다. 뽑기는 문제라고 볼 수 있을까? 누리꾼들 사이에선 "도박이나 게임에서 사용되는 나쁜 원리다", "고객을 호갱으로 만드는 기만적인 마케팅이다", "사행성을 부추기는 상술이다"라는 비판 의견이 있기도 하고 "몰입해서 과소비한 것은 본인의 책임이다", "마케팅의 한 방식일 뿐이다"라는 반대 의견도 있다.

전문가의 의견도 엇갈린다. "준비된 상품의 수량이 적고 뽑힐 확률이 지나치게 낮은 경우, 고객에게 헛된 기대만 품게 하는 미끼 상품이다"라는 비판적 의견이 있는가 하면,[14] "게임적 요소를 활용해 젊은 세대에게 매력적으로 다가간 효과적인 마케팅 전략이다"라는 긍정적 의견도 있다.

뽑기가 흔하게 활용되는 게임업계는 어떻게 생각할까? 게임업계 역시 찬반 의견이 팽팽하다.[15] 플레이어의 심리를 교묘하게 이용해 반복 구매를 유도하는 착취적인 방법이라고 보는 의견이 있는 반면, 반대편에서는 이런 전략이 이미 오래전부터 잘 알려진 것이기에 플레이어를 기만하는 게 아니라고 한다. 이들은 뽑기 전략이 게임을 더 재밌게, 오히려 게임답게 만드는 요소라고 말한다.

결국 뽑기에 대해 과소비를 부추기는 사행성 가득한 상술이라는 비판적 입장과 재미있는 마케팅의 한 방식일 뿐 절제를 잘해야 하는 것은 소비자 몫이라는 우호적 입장이 동시에 존재한다. 그러나

그림6. 뽑기(마케팅)로 대량 구매한 소비자들

이런 방식을 통해 소비자가 지나치게 큰돈을 소비해 감당할 수 없는 손실이 나거나, 중독에 이르는 결과가 발생한다면 주의를 기울일 필요가 있다. 이에 소비자의 건강한 소비생활을 위해 관련 업계와 정부의 노력으로 법적·디자인적 장치가 마련되고 있다.

뽑기의 피해를 막기 위한 장치

먼저 게임산업에서는 뽑기에 대한 논의가 오래전부터 이뤄져 왔다. 2023년 유럽의회에서는 게임 사용자를 보호하기 위해 그동안 관행처럼 행해진 '확률형 아이템'의 조작적 디자인을 금지하는 조치를 내렸다. 벨기에와 네덜란드는 이를 '도박'으로 규정해 엄격한 규제를 시행 중이고, 영국과 독일, 스페인, 핀란드, 오스트리아 등도 문제성을 인지하고 규제 법안을 준비 또는 진행하고 있다.[16] 한국 역시

확률형 아이템 규제 법안이 통과되어 2024년부터는 뽑기의 확률을 의무적으로 공개해야 한다.[17] 일본과 중국은 확률 공개 외에도 일정 금액 내에서만 아이템을 구매할 수 있도록 하는 '천장 시스템'을 도입해 소비자를 보호한다.[18]

식품 분야에서는 아직 엄격한 규제가 적용되고 있지 않은 듯 보인다. 팔도 비빔면 사례의 경우, 지나치게 당첨되기 어렵다는 논란이 일자 "팬덤 문화에 대한 이해가 부족해 미숙하게 진행했다"라고 사과했고, 논란은 곧 일단락되었다. 스타벅스 마케팅의 경우, 국정감사에서 언급될 정도로 이슈가 되었고 증정품 물량 부족 문제에 대한 지적이 나오곤 했다. 하지만 "단순히 품귀라는 이유만으론 처벌하기 어렵다"라는 의견과 "공정거래법상 증정받을 수 있는 인원과 기간을 명시해야 한다"라는 의견이 엇갈린다.[19] 아직까지 게임이 아닌 분야에서는 뽑기에 대한 법적 규제가 강하게 이뤄지지 않는 분위기이다.

온라인 랜덤쇼핑 서비스의 경우는 처벌을 받았다.[20] 다양한 사은품을 넣어 보낸다고 광고했지만 실제론 그보다 훨씬 못 미치는 제품만을 넣어 보냈고, 상품을 넣는 방식도 랜덤이 아니라 자의적으로 선택했다는 것이다. 이렇게 거짓·과장 광고를 한 업체들은 각각 3개월 영업정지와 과태료 1900만 원의 처분을 받았다. 이후에도 소비자들은 가치 있는 상품을 뽑을 확률이 어느 정도인지 밝혀야 한다는 지적을 이어나가고 있다. 이에 대해 해당 서비스 업체는 '확률 공개가 어려운 이유'를 "자사의 운영 방침에 따른 것이며 확률이 공개되면 특정 상품의 가치가 왜곡될 수 있기 때문"이라고 밝혔다.[21] 그럼에도

SNS와 온라인 커뮤니티에서 소비자의 불신과 불만은 계속 이어지는 상황이다.

———

2024년 1월 공정거래위원회는 게임에서 뽑기 확률을 제대로 알리지 않은 혐의로 116억 원의 과징금을 게임사에 부과했다.[22] 이는 공정거래위원회가 전자상거래법 위반에 매긴 역대 과징금 중 최고액으로, 게임에서의 뽑기 확률을 투명하게 하려는 의지가 확고해 보인다. 이에 게임사들은 확률형 아이템 비즈니스 모델을 수정하거나 다른 비즈니스 모델(구독형, 확정형 보상, 성장형 보상 등)을 도입하고 있다.[23]

그렇다면 게임 외 다른 업계에서도 확률을 공개해야 할까? 온라인 랜덤쇼핑에서 뽑기를 통한 거래의 경우, 상품이 어떤 확률로 어떻게 선정되고 담기는지 투명하지 않기 때문에 소비자들이 피해를 호소하곤 한다. 단지 재미를 위한 게임적 요소라는 이유로 이를 정당화할 수 있을까? 또한 조작되지 않았을 거라는 보장이 없기 때문에 소비자는 불안해할 수밖에 없다.

애플의 앱스토어와 구글의 구글플레이는 뽑기에 대한 규정을 명시하고 있다. 이들은 앱에 뽑기가 포함되어 있을 경우, 사용자에게 해당 아이템을 받을 확률을 미리 공개해야 한다고 못 박고 있다. 소비자를 보호하기 위한 취지라 할 수 있겠다.[24]

소소한 재미를 추구하는 뽑기를 규제하는 것은 지나치다는 의견이 있다. 물론 절제가 가능하고 건강한 소비 습관을 가진 사람에게는 별문제가 안 될 수도 있다. 그러나 아직 미성숙하거나 정신적·정서적으로 취약한 사람은 이 같은 전략에 순식간에 휘말리곤 한다. 서비스를 이용한 사람이 스스로 감당하지 못할 정도의 피해를 보고 생활이 어렵고 불행해진다면, 이는 서비스 측도 원치 않는 결과일 것이다. 최악의 상황을 막기 위한 최소한의 장치를 통해 많은 사람이 안전하고 건강하게 즐길 수 있는 온라인 문화가 정착되기를 기대한다.

14장 캐릭터에 가하는 폭력은 폭력일까

"우리가 매일매일 하는 일이에요. 총에 맞고, 차에 치이고, 인질로 잡혀가고….."
영화 〈프리 가이〉 중에서

그림1. '킥더버디'의 주요 화면

● NPC는 Non-Player Character의 약자로, 게임에서 플레이어가 아닌 시스템에 의해 조종되는 캐릭터를 말한다. 이 장에선 편의상 NPC를 '캐릭터'로 호칭한다.

버디Buddy라는 인형을 괴롭히는 게임이 있다(그림1). 화염방사기, 전기톱, 수류탄, 석궁, 끓는 물, 전기의자 등 괴롭히는 방법이 수백 가지나 된다. 이 인형은 말도 하고 고통을 호소하기도 한다. "안돼, 안 돼!", "으악, 고통스러워!", "이러다 제가 죽겠어요!"라고 비명을 지르고 멈추라고 애원하며 이리저리 뛰어다닌다. 게임 이용자는 평소 마음에 안 들었던 누군가의 얼굴 사진을 인형 얼굴로 만들 수도 있고, 피를 추가Add blood하면 괴롭힐 때마다 피범벅이 되는 모습도 볼 수 있다.

이 게임의 목적은 스트레스를 완화하는 데 있다. 인형은 중간중간 재치 있고 코믹한 말을 해서 재미를 유도하기도 한다. 이용자의 의견을 살펴보면 "스트레스 해소에 효과가 좋다", "인형이 소리 지르며 뛰어다니는 모습이 정말 웃기다", "싫어하는 사람을 생각하며 괴롭히는 맛이 있다"와 같은 긍정적인 내용이 주를 이뤘다. 반면 "12세 이용가 게임이라고 하기에는 너무 잔인하다", "때릴 때마다 인형이 고통스러워하고 몸에 상처가 생기는 게 보여서 무섭다", "플레이어를 사이코패스로 만든다" 등과 같이 게임의 폭력성을 우려하는 의견도 있어 게임을 바라보는 시선에 차이가 있음을 알 수 있다.

미디어의 폭력성에 대해 전문가들은 어떻게 보고 있을까? 스탠퍼드대 심리학과 앨버트 반두라Albert Bandura 교수가 진행했던 폭력성에 대한 유명한 실험이 있다(그림2). 미취학 아동 72명을 3개 그룹으로 나눠 첫 번째 그룹에는 성인이 공기 주입식 인형인 보보Bobo를 주먹 등으로 때리며 공격하는 모습을, 두 번째 그룹에는 보보를 공

그림2. 앨버트 반두라의 보보 인형 실험[1]

격하지 않고 노는 모습을 보여주었고, 세 번째 그룹에는 아무것도 보여주지 않았다. 이후 아이들이 보보와 노는 모습을 관찰했는데, 첫 번째 그룹에서 다른 두 그룹에 비해 공격적인 행동과 언어가 나타났다.

노터데임대 심리학과의 다르시아 나바에즈Darcia Narvaez 교수 역시 같은 취지로, 사람들이 다른 사람의 행동을 볼 때 거울 뉴런이 활성화되어 단순히 보는 것만으로도 연습하는 효과가 생긴다고 주장했다. 따라서 게임 등 미디어에서 노출되는 폭력과 실제 저지르는 폭력 간에 상관관계가 있다는 것이다.[2]

아이오와주립대 심리학과 더글러스 젠타일Douglas A. Gentile 교수 역시 반복적인 행위는 어떤 것이든 뇌에 영향을 끼친다며 폭력적 게임은 청소년에게 공격성을 가르치는 교사와 같다고 주장했다. 또한 같은 대학의 크레이그 앤더슨Craig A. Anderson 교수도 폭력적 게임

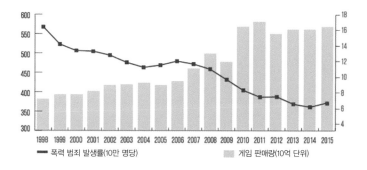

그림3. 폭력 범죄 발생률과 게임 판매량 추이. 미국 내에서 게임 판매량은 늘어났지만 폭력 범죄는 도리어 줄어들었다.

이 공격적 사고와 행동을 점화시킨다는 일반공격모델General Aggression Model 이론을 제안하기도 했다.[3]

하지만 이와 정반대의 시각도 있다. 미디어에서 노출되는 폭력과 실제 폭력 범죄의 상관관계를 장기간 연구한 스텟슨대 심리학과 크리스토퍼 퍼거슨Christopher J. Ferguson 교수는 폭력적 게임의 판매량이 높아지고 있지만 폭력 범죄율은 점점 낮아진다며, 폭력적인 미디어가 폭력 범죄에 영향을 준다는 증거는 전혀 없다고 주장했다(그림3).[4]

그는 오히려 가상의 폭력은 아이들이 두려움에 대처하는 데 도움을 줄 수 있다고 주장하고, 아이들도 욕구가 존재하며 아이들을 신뢰하는 게 중요하다고 했다.[5] 또한 보보 인형 실험에 대해서는 인형을 때리는 행위가 실제 폭력과 관련이 있다는 증거는 없다며, 경쟁

심이나 불편한 실험 상황 때문에 나타난 일시적 현상을 과대 해석했을 가능성이 있다고 지적했다.[6] 폭력적인 게임이 사람들의 폭력성을 높이는 게 아니라 도리어 긴장을 풀어주는 효과가 있다는 연구도 존재한다.[7]

이와 관련해 2011년 미국 연방대법원에서 "폭력적인 게임을 미성년자에게 판매하는 것을 불법으로 규정해야 하는가"에 대한 공방이 있었다. 최종 판결은 "불법으로 규정할 수 없다"라고 나왔는데, 이때 대법관이 언급했던 예시가 흥미롭다. 그는 《헨젤과 그레텔》에서는 주인공 아이들이 자신들을 유괴한 인물을 화덕에 넣어 죽이는 장면이 나오고,《신데렐라》에서는 비둘기가 이복언니들의 눈을 쪼는 장면이,《백설공주》에서는 사악한 왕비가 뜨겁게 달궈진 신발을 신고 죽을 때까지 춤추는 장면이 나온다"라며,[8] 수많은 동화의 원작에도 폭력적인 내용이 담겨 있음을 지적했다. 그리고 미성년자를 보호해야 함은 틀림없지만, 미리 판단해 선택의 자유를 제한할 수는 없다는 견해를 밝혔다.[9]

또한 미국에서 청소년 총기 난사 사고가 이어졌을 당시, 범인이 폭력적 게임의 이용자였던 사실이 밝혀져 폭력물이 총기 사고의 원인으로 지목되기도 했다. 하지만 연방법원에서는 "폭력적 비디오게임과 유해한 행동 간의 인과관계가 충분하지 않다"라는 취지의 판결을 내렸다.[10]

이처럼 양측의 입장이 팽팽한 가운데 미국의학협회AMA, 미국 아동·청소년정신의학학회AACAP, 미국심리학회APA 등은 폭력적인 미

디어가 아동에게 공격성, 반사회적 태도, 폭력을 유발한다는 공동 성명을 발표하며 게임과 폭력성의 관계를 다룬 논쟁이 끝나야 한다고 주장했다.[11] 이후에도 미국심리학회에서 150개 이상의 관련 연구를 엄격하게 검토한 후 폭력적인 게임과 게이머의 공격성 사이에 연관성이 있다는 성명을 2015년 발표하기도 했다. 미국소아과협회에서도 같은 취지로 폭력에 둔감해지는 위험성을 강조하며, 논쟁을 끝내야 한다고 강하게 주장했다.[12]

게임 캐릭터에게 가하는 폭력은 폭력인가

게임의 폭력성이란 쟁점과 더불어 게임 내 "캐릭터에게 가하는 폭력이 폭력인가?"라는 본질적인 의문이 생기기도 한다. 킥더버디의 인형 캐릭터는 게임 플레이어를 "루저Looser!"라 부르며 도발하는데, 이때 약이 잔뜩 오른 이용자가 이 인형에게 화염방사기나 전기톱으로 고통을 가하며 짜릿한 쾌감을 느낄 수도 있다. 하지만 막상 인형의 상황을 생각해보면 짠하기도 하다. 계속 맞다가 죽고, 또다시 살아나 맞는 일이 끝없이 반복되는 운명…. 지옥이 있다면 이런 곳이 아닐까 하는 끔찍한 생각이 들기도 한다. 정신 차리자, 얼마나 바보 같은 생각인가. 단지 프로그램일 뿐인 캐릭터에게 감정이입을 하다니.

그러나 최근 캐릭터에도 AI가 연결되면서 점점 살아 있는 존재처럼 행동하기 시작했다. 한 게임 유튜버가 사람처럼 행동하는 게

임 내 AI 캐릭터에게 "당신은 사람이 아니라 컴퓨터 프로그래밍이다. 당신이 사는 이 세계는 다 허구이며 시뮬레이션이다!"라고 말하자, 캐릭터는 어이없어하며 "도대체 무슨 말을 하는 거냐. 나는 내가 살아 있음을 느낀다. 그리고 내가 사는 세상은 모두 실제다"라고 답하는 모습이 화제가 되기도 했다.[13] 또한 캐릭터에게 "당신은 역겹게 생겼다", "뚱뚱하다"라는 식으로 언어폭력을 가하거나, 무기 등을 사용해 물리적 폭력을 가하는 것이 윤리적으로 괜찮은지에 대해서도 논쟁 중이다.

AI 캐릭터에게 폭력을 가하는 것이 윤리적으로 문제가 되지 않는다는 관점의 사람들은 AI를 프로그래밍된 코드로 바라보기 때문에 존중해야 할 대상으로 여기지 않는다. AI 캐릭터가 느끼는 감정은 가짜이고, 인간의 감정을 흉내 낸 것뿐이라고 말한다. 그러므로 AI 캐릭터에게 지나치게 감정이입 하거나 그들의 행동과 감정을 과대 해석할 필요가 없다는 것이다.

이에 반해 AI 캐릭터도 권리를 보호받아야 한다고 생각하는 사람도 있다. 캐릭터의 지능(인공지능)이 높아지면서 이들이 조금씩 의식을 갖기 시작했고, 단순한 무생물이나 물체와는 다른 존재라고 주장한다. 나아가 AI 캐릭터에게 가하는 고통을 줄이고, 도덕적 지위를 보장해야 한다는 의견까지 나오고 있다.[14]

마치 우리가 평소에 모기 같은 단순하고 지능 낮은 생명체를 죽이는 건 크게 개의치 않는 것처럼, 이전의 게임 캐릭터는 단순하고 수준이 낮아 윤리적으로 문제 되지 않았다. 하지만 이들의 지능이 점

그림4. 슈퍼마리오가 버섯 캐릭터 굼바Goomba를 밟아 죽이는 것은 폭력일까(좌), 사람과 흡사하게 생각하고 행동하는 캐릭터를 죽이는 것은 폭력일까(우).

점 높아지고 복잡해지면서 이들을 대하는 태도 역시 달라져야 한다고 말한다. 예전에 노예나 동물이 정당한 권리를 보장받지 못했으나 지금은 달라졌듯, AI도 권리를 보호받을 수 있는 존재로 바라봐야 한다는 것이다.

하지만 지능이 높아졌다고 AI를 인격체처럼 보기에는 무리가 있다. '고통' 같은 감정 역시 아직은 인간의 감정을 시뮬레이션 하는 수준에 머물고 있다. 'AI에게 의식이 있는가'에 대한 최신 논문에서도 현재로선 의식이 없다는 취지로 결론을 내렸다.[15] AI가 고통을 느끼는 것도 아니고 의식도 없다면, 무생물 AI에게 가하는 폭력이 폭력인지에 대한 논의는 현재로선 시기상조일 수 있다.

다만 AI 캐릭터가 하는 생각, 말, 행동이 인간의 것과 점점 흡사해지고 있다. 사람들은 AI를 이미 실제 사람 대하듯 하며, 그들에게 감정적으로 위로받고 의지하는 모습도 보인다.●● 조만간 의식과

●● 3장, 7장, 9장에 나오는 연인, 부모, 신(성자)의 역할을 하는 AI에 관한 내용을 참고하기 바란다.

감정을 가진 AI가 나올 수 있다는 의견도 있다.[16] 그렇게 되면 AI는 예측하기 어렵게 행동하게 되고, 사람들은 그 모습을 보고 더욱 사람처럼 느낄 것이다. 그리고 이런 의식 있는 AI 게임 캐릭터에게 폭력을 가할 경우, 게임 이용자는 더 현실과 같은 짜릿함을 느낄 것이다.[17] 그때는 인공지능권權을 보호해야 한다는 목소리가 지금보다 훨씬 더 커질 것으로 예상된다.

게임에서 폭력을 부추기는 디자인 설계

'폭력적인 게임이 이용자의 폭력성을 높이는가'에 대해서는 아직도 치열한 논쟁 가운데 있다. 하지만 여러 연구를 거쳐오면서 "폭력적 게임이 사회성과 성실성이 낮은 사람에게 부정적 영향을 준다"는 점에는 대체로 동의하는 것으로 나타났다.[18] 게임 내에 어떤 디자인 요소가 부정적인 영향을 주는 걸까?

폭력을 가하면 보상을 준다

먼저 많은 폭력적인 게임은 폭력적 행위에 보상을 준다(그림5). 앞서 킥더버디의 경우, 가학적으로 인형을 때릴 때마다 비명과 함께 찰랑찰랑 코인이 쌓인다. 이 같은 설계는 어린이를 비롯한 미성숙한 사용자에게 폭력은 재밌는 것이고, 보상까지 받을 수 있다는 그릇된 가치관을 은연중에 심어줄 수 있다.[19]

그림5. 폭력을 가하면 주는 보상(킥더버디)

아이오와주립대 연구팀은 폭력에 대해 보상을 제공했을 경우, 그렇지 않은 경우보다 공격적인 행동을 더 증가시키는 것으로 나타났다며, 보상 시스템이 폭력성을 부추긴다고 주장했다.[20] 이에 반대하는 사람들은 아이들이 이미 어린 나이에 게임과 현실을 구분할 수 있고, 이들의 이런 능력을 과소평가하면 안 된다고 주장한다.[21] 하지만 앞서 살펴봤듯이 기술의 발전으로 현실과 가상의 구분은 점점 더 어려워질 것으로 보인다. 특히 절제가 어렵고, 정서적으로 취약한 아동에게는 이 같은 실감형 폭력 게임이 안전한지에 대해 보다 심도 있는 연구가 요구된다.[22]

폭력을 현실 세계와 연결하다

게임을 현실과 직접 연결하는 디자인은 더욱 조심해야 한다. 예를 들어, 킥더버디 게임은 인형 얼굴에 누군가의 사진을 넣을 수 있는 기능을 제공한다. 이에 대해 한 리뷰어는 "누이가 내 사진을 인형 얼굴로 만들고 괴롭히는 모습을 녹화해 사람들에게 공유했다. 이것은

사람들에게 깊은 상처를 주고 다툼과 불화를 일으킬 수 있는 사악한 기능이다. 해당 기능을 제한해달라"라는 요청을 올리기도 했다. 이런 기능은 비단 게임에서만 끝나는 혐오가 아닌, 가족과 교우 관계 등 현실의 인간관계에까지 영향을 끼칠 수 있다는 점에서 신중한 디자인이 필요해 보인다.

죄책감 없이 캐릭터를 죽이게 하다

한편 애초에 죽임을 당할 목적으로 창조된 캐릭터는 어떻게 디자인되는 걸까? 게임 설계자 측은 캐릭터를 지나치게 현실적이거나 불쌍하게 만들면, 이용자가 캐릭터를 없앨 때 불편한 감정을 느끼기 때문에 게임 진행에 방해가 된다고 말한다. 반대로 캐릭터를 너무 비현실적으로 만들면, 몰입이 안 되고 흥미를 떨어뜨리는 요인이 되기도 한다. 그래서 캐릭터에 인간적인 현실성과 악당의 면모가 균형 있게 보이도록 디자인해야 이용자가 죄책감을 느끼지 않고 재밌게 캐릭터를 죽일 수 있다.[23]

다양하고 독특한 방법으로 캐릭터를 죽게 하다

또한 개연성 없는 대량 학살을 허용하는 게임도 있다(그림6). 예를 들어 포도를 짜는 대형 착즙기에 사람을 넣고 짜버린다든지, 놀이동산의 롤러코스터를 설계하는 게임에서 사람을 가득 태운 뒤 일부러 추락하게 해 죽인다든지, 캐릭터를 성장시키는 게임에서 일부러 잔인한 방법으로 죽이는 등[25] 게임의 원래 목적과는 다른 방향으로 플

그림6. 폭력을 다양하고 독특한 방법으로 가할 수 있게 설계한 게임(왼쪽부터 히트맨3,[24] 롤러코스터 타이쿤, 심즈)

레이어가 이용하는 경우가 있다. 게임 플레이어들은 어떻게 하면 더 재밌게, 잔인하게 캐릭터를 죽일 수 있는지 커뮤니티에 정보를 공유하고 "정말 창의적이네요"라며 서로 격려하기도 한다. 이 같은 현상이 게임의 인기를 끄는 또 다른 요소가 되었는지 해당 게임사는 아예 캐릭터를 죽이는 다양한 방법을 공식적으로 홍보하기도 한다.[26]

———

결국 설계자가 의도적으로 게임을 어떻게 설계하느냐가 게임을 이용하는 플레이어에게 영향을 준다. 설계자는 게임의 현실감과 재미를 위해 게임 이용자의 행위를 어디까지 허용할 것인가, 엽기적으로 죽이는 걸 재미 요소로 만들 것인가, 여성 캐릭터를 뒤에서 끌어안거나 끌고 가는 걸 허용할 것인가, 캐릭터를 모욕하거나 성희롱성 발언을 할 때 보상을 줄 것인가, 캐릭터가 죽을 때 얼마나 잔인하

게 표현할 것인가, 실제 사람의 사진 등으로 현실과 연결할 것인가 등을 고민해야 한다.●●●

　　미디어의 폭력성에 대한 논쟁이 여전히 이어지는 상황이지만, 정말 위험한 것부터 합의를 거쳐 도출해 간다면 잠재적인 부작용을 조금이나마 막을 수 있을 것이다. 이와 더불어 연령대에 따라 어느 정도의 폭력성까지 노출하는 것이 바람직한지 심층적이고 장기적인 연구가 요구된다. 예를 들어, 폭력에 보상을 주는 게임 설계가 미성년자에게 바람직하지 않다면 연령 제한을 보다 세밀하게 설정할 필요가 있다. 이처럼 전문가들의 연구와 사회적 합의로 기준이 마련된다면 취약한 사용자를 위한 1차적인 안전망으로서 작용할 수 있다.

　　영화 〈프리 가이〉는 매일 총에 맞고, 차에 치이고, 인질로 잡혀가는 AI 캐릭터 '가이Guy'의 삶을 그린다. 영화 속 세계에서는 캐릭터를 닥치는 대로 죽여 레벨업을 하는 '인간'과 선행을 베풀어 레벨업을 하는 '가이'가 대조적으로 보인다. 자극적인 재미를 우선시하는 현대의 가치에 대해 한 번쯤 생각해보는 계기가 되기 바란다.

●●● 게임 안에서 플레이어의 폭력 행위가 어떤 비극과 재앙을 가져오는지를 경험하도록 설계해 플레이어에게 윤리와 도덕에 대해 생각하게 하는 독특한 게임도 있다. 예를 들어 '디스워오브마인'은 전쟁 중에 민간인을 약탈할 수 있는데, 이런 행위를 하면 사기가 떨어지게 되고 이후 약탈당한 민간인이 굶어 죽은 모습을 보게 된다.

15장 가상 세계의 시간은 다르게 흐른다

"시공의 폭풍에 온 걸 환영하네."
영화 〈레디 플레이어 원〉 중에서

그림1. 동굴에서 고립된 채 시간을 보내는 미셸 시프르[1]

1962년 프랑스의 지질학자 미셸 시프르Michel Siffre는 23세의 나이에 빙하 지하동굴에서 고립된 생활을 시작했다. 빛이 없는 곳에서 신체 반응이 어떨지 궁금해서 직접 체험해보기로 한 것이다. 동굴 안의 기온은 영하에 습도는 98%, 발은 항상 젖어 있고 저체온 상태가 계속되었다. 동굴 안에는 최소한의 전기만 공급되었기 때문에 그는 주로 읽고 쓰고 생각하는 것으로 시간을 보냈다. 35일 동안 동굴에서 생활한 후 마침내 밖으로 나온 그는 깜짝 놀랐다. 자신의 생각과 달리 동굴 밖에서는 63일의 시간이 지나 있었기 때문이다.

그로부터 10년 뒤, 시프르는 미 항공우주국NASA의 지원을 받아 다시 미국 텍사스의 한 동굴에서 6개월을 보냈다. 동굴에서 지내는 동안 이번에는 신체 곳곳에 전극을 부착하고 심장, 뇌, 근육 등의 신체활동을 정기적으로 측정했다. 실험이 시작되고 얼마 지나지 않아 그는 시력과 손 감각 등 기본적인 신체 능력을 잃어버리는 경험을 했다. 그리고 26시간, 길게는 50시간까지의 시간을 하루라 생각하며 지냈다.[2] 시프르는 이 실험 이후에도 고립된 인간의 신체 반응을 계속 탐구하기 위해 60세의 나이에 76일 동안 동굴 실험을 하기도 했다.

시프르 이전의 과학자들은 인간의 활동일주기를 24시간이라 생각했다. 하지만 시프르의 고립 실험을 통해 사람이 느끼는 시간은 24시간으로 고정된 것이 아닌, 신체 '외부의 환경적 요인'에 영향을 받고 있음이 밝혀졌다. 하늘의 태양과 별과 달의 움직임, 주변의 밝기, 그림자 등의 '자연적 요인', 시계와 같은 '인공적 요인' 그리고 타인과의 접촉 같은 '사회적 요인'을 통해 시간을 느끼는 것이다.[3] 시프

르는 자연적·인공적·사회적 요인이 모두 차단된 상태에서 오로지 신체적 요인만으로 시간의 흐름을 파악하려 했기 때문에 역부족이었던 것이다.●

VR 환경에서도 시간 흐름을 파악하기 어렵다

VR 체험을 하고 나면 얼마나 오랫동안 가상 세계에 있었는지 알 수 없는 묘한 느낌이 든다. 시프르의 실험처럼 빛과 시계 등 외부 요인이 차단된 상태이고 오로지 신체 반응으로만 시간의 흐름을 파악해야 하는 상황이기 때문이다. 한 연구에 따르면, VR로 게임하는 경우, 일반 모니터에서 게임할 때보다 시간이 28.5% 더 빨리 흘러가는 '시간압축 현상'이 일어난다.[4] 백화점과 카지노에 창문이 없고, 시계를 걸어놓지 않는 이유도 이처럼 사람들이 시간을 파악하기 어렵게 하기 위함이다.[5]

가상 세계 안에서 해와 달, 시계 등을 간혹 보여주기도 하지만 현실의 시간과 맞지 않는 경우가 많고, 시간과 관련한 표현 자체를 안 하는 경우가 대부분이어서 외부의 시간적 요인이 거의 차단되고 있는 실정이다(그림2).

●　시간의 흐름과 속도를 이해하는 데 도움을 주는 요인을 가리켜 '차이트게버Zeitgeber'라 부른다. 자연적·인공적·사회적으로 나누는 구분 외에도 절대적·상대적 차이트게버 혹은 외부·내부 차이트게버로 구분하기도 한다.

그림2. VR에서 시간을 유추할 수 있는 장치가 일부 있으나 현실과 맞는 경우도 있고, 아닌 경우도 있다.

VR의 이 같은 현실 차단은 사용자의 몰입감을 극대화하는 역할을 한다.[6] 그리고 사용자가 몰입하는 동안 시간의 흐름에 대해 덜 생각하게 만들어 VR 콘텐츠를 장시간 이용하도록 한다.[7] VR의 세상은 24시간 내내 잠들지 않아, 그 안에 있으면 현실의 시간을 알 수 없어 계속 플레이하게 된다. 실제 연구에서도 VR이 일반 UI보다 중독 가능성이 44% 더 높다는 연구 결과가 있다.[8]

나아가 VR 기기를 장시간 사용하면 두통, 현기증, 메스꺼움 등의 멀미 같은 부작용이 생길 수 있다. 또한 초점을 맞추고, 거리를 인식하는 능력에 지장을 주기도 한다. 영국 리즈대에서 진행한 연구에

서는 VR을 아동 사용자에게 20분만 노출해도 사물의 거리를 이해하는 능력에 영향을 미칠 수 있다고 했다.[9] VR 스크린을 바로 눈앞에서 보기 때문에 장시간 노출될 경우 생기는 근시에 대한 우려도 크다.[10] VR이 인체에 미치는 영향에 대한 연구가 활발히 진행되고 있지만, '장기적 관점'에서 접근하는 연구는 아직도 많이 부족한 실정이다.[11]

VR에서 시간의 흐름(현실)을 보여줘야 할까

VR이 애초에 사용자의 몰입 경험을 위해 만들어진 것이므로 외부와의 차단을 무작정 나쁘게 볼 수만은 없다. 하지만 VR 중독에 대한 위험성이 계속해서 보고되고 있는 만큼, 현재의 외부 차단 방식을 개선할 수 있는지 살펴볼 필요가 있다.

VR 이용 시간과 휴식에 대한 권유 알림

VR 사용자가 시간 가는 줄 모르고 가상 세계에 빠져 있다면 SNS에서 주로 사용되는 디지털 디톡스 방법을 먼저 생각해볼 수 있다. 일정 시간 이상 이용하면 잠깐 쉬라고 권유하는 알림 기능인데, VR에서도 장시간 이용하는 경우 시청각적인 안내를 통해 휴식이나 수면을 권유할 수 있다.

하지만 이런 개입 방법이 VR 사용자에게 실효성이 있을지는 한번 고민해봐야 한다. 현재 게임산업진흥에 관한 법률에 따라 국내 게임

은 1시간마다 게임 이용 시간을 보여주고 있는데,[12] 사용자들은 게임 몰입에 방해가 된다며 불만이 많은 상황이다. 게임 셧다운제[••]역시 강제적 성격 때문에 반발이 컸고, 실효성마저 논란이 되어 결국 2021년 폐지되었다. 이처럼 사용자의 반발만 일으키는 강제적인 방법이 되지 않으려면 보다 섬세하게 설계할 필요가 있다.

VR에 한창 몰입 중인 사용자에게 무턱대고 이용 시간과 휴식에 대해 안내하는 것은 몰입을 깨뜨려 거부감만 줄 수 있다. 하나의 스테이지가 끝나거나 게임이 끝났을 때 안내하면 이 같은 거부감을 어느 정도 줄일 수 있다. 그리고 애초에 방해받고 싶지 않은 사람을 위해 이런 기능을 쉽게 해제할 수 있도록 자율성도 제공하는 것이 마땅하다.

VR 내에서 현재 시간이 느껴지도록 한 디자인

사용자가 시간의 흐름을 '간접적으로' 느끼도록 디자인하는 방식도 있다. 모바일 OS, 자동차의 디지털 스크린, 내비게이션 앱 등에는 밤이 되면 자동으로 다크모드로 바꿔주는 기능이 있다. 이는 사용자의 눈을 보호하기 위해 만들어진 기능이지만, 현실의 시간을 불현듯 일깨워주는 기능도 한다.

VR에서도 해와 달과 별의 움직임, 하늘의 색깔, 주변의 밝기, 그림

[••] 게임중독을 막기 위해 자정부터 오전 6시까지 청소년의 온라인게임 접속을 막았던 규제

그림3. 가상 세계와 현실의 시간이 동일하게 흘러가는 메타버스 게임(동물의숲)

자, 벽시계 등 다양한 방법으로 사용자에게 시간을 간접적으로 보여줄 수 있다. 이렇게 시간의 흐름을 표현할 경우, 사용자의 몰입을 깨지 않고 부드럽게 정보를 전달할 수 있는 장점이 있다. 실제로 이 같은 전략이 VR 사용자의 시간 인식에 도움이 되는지를 연구했는데, 현재로서는 도움이 된다는 결과[13]와 효과가 미미하다는 결과[14]가 모두 존재하는 상황이다. 이 방식은 '간접적으로' 시간을 표현하는 것이므로 너무 은은하거나 미묘하게 표현할 경우, 사용자에 따라 정보 전달에 한계가 있을 것이다.

보다 적극적으로 현실 시간을 가상 세계와 연결한 사례도 있다. 메타버스 게임 '동물의숲'에서는 현실과 가상의 시간이 동일하게 흘러간다(그림3). 밤이 되면 어두워지고, 상점 등이 문을 닫고 동물 캐릭터들도 잠을 자기 때문에 사용자는 딱히 할 일이 없게 된다. 이 방식은 사용자에게 자발적으로 게임을 마무리하도록 하는 측면이 있다.

그림4. 현실을 차단하지 않고 노출해 새로운 가능성을 보여준 사례

현실을 굳이 차단하지 않는 디자인

VR은 사용자의 몰입을 위해 최대한 현실을 차단하는 방식으로 만들지만, 꼭 그럴 필요는 없다. 앞서 소개했듯이 지나친 차단은 오히려 가상과 현실을 넘나드는 과정에서 생기는 괴리 때문에 방향감각 상실Disorientation 같은 사이버 멀미Cybersickness 현상을 가중시킬 수 있다.

VR의 패스스루Pass-through 기술은 VR 헤드셋을 쓰고도 밖(현실)을 볼 수 있는 기능인데, 이 기술을 활용한 게임과 앱이 최근 늘어나고 있다. 가상 세계에만 몰입하고 머물도록 하는 것이 아닌 현실을 같이 보여줌으로써 사이버 멀미를 줄이고 현실감각도 잃지 않게 한다.[15] 애플의 비전프로Vision Pro는 이보다 더 나아간 혼합현실MR 기기로, 헤드셋을 쓰고도 현실의 상황을 볼 수 있고 현실의 사람과 대화도 가능하다(그림4 오른쪽).

기존에는 현실 세계를 꽁꽁 차단하는 방향으로 가상 세계가 만들어졌지만, 이에 얽매이지 않는 새로운 시도들이 등장하고 있다. 최근

백화점 업계에서는 창문을 만들지 않는 전통을 버리고 과감하게 유리창을 만든 곳도 나오는데, 고객에게서 긍정적인 반응을 얻고 있다(그림4 왼쪽).[16] 시간의 흐름을 숨겨 매출을 극대화하려는 전략과는 차별된 행보라 할 수 있다.[17] VR 역시 현실을 노출하는 디자인을 통해 사용자가 보다 건강하고 긍정적인 경험을 할 기회로 삼을 수 있다.

───────

VR을 통한 극강의 몰입과 쾌감은 VR 제작자뿐 아니라 사용자도 원할 것이다. VR에서는 우리가 하고 싶은 것, 되고 싶은 것 등을 마음껏 실현해준다고 말한다. 이런 즐거운 경험을 하기 위해 사람들은 앞으로 현실보다 가상에서 더 오랜 시간을 보낼 거라는 예측도 많다.[18]

동굴 속에서 시간관념을 잃고 지냈던 시프르처럼 사용자를 VR 동굴에 최대한 고립시키는 방향으로 디자인할 것인가, 아니면 현실 속 사용자를 위해 현실과의 연결성을 고려하며 디자인할 것인가? VR 기술에 대한 다양한 연구가 활발하게 이뤄지는 만큼, 모두가 건강하게 VR을 사용할 수 있는 미래를 기대해본다.

선택과
통제의
딜레마

DESIGN DILEMMA

16장 내 선택은 자유의지에서 비롯된 것일까

"이곳의 모든 게 사실이고 진짜입니다. 가짜는 없습니다.
단지 통제될 뿐이지요."

크리스토프(영화〈트루먼쇼〉에 나오는 설계자)

그림1. 우리는 세상 속에서 수많은 선택과 결정을 하며 산다.

설계자는 우리를 위해 세상을 창조했다. 그 속에서 우리는 자유의지를 갖고 먹고 싶은 것, 가고 싶은 곳, 하고 싶은 일을 선택하며 산다. 그리고 선택에 대한 책임은 우리에게 있기에 어리석은 선택을 하지 않도록 주의를 기울인다.

어느 날 누군가 당신에게 다가와 귀띔해준다. "지금껏 당신의 자유의지로 모든 걸 선택해왔다고 생각하겠지만, 사실 그 선택들은 설계자가 예정해놓은 것이었다!" 이 말을 들은 당신은 당황스럽고 혼란스럽다. '내가 그동안 고민하고 선택해온 것이 누군가가 예정해놓은 것이었다니!'

당신이 지금 읽고 있는 이 글, 오늘 들었던 노래, 어젯밤에 봤던 영화, 이번 주에 놀러 갔던 곳, 그리고 지금까지 했던 수많은 선택. 정말 당신의 의지로 온전히 선택한 걸까?● 혹시나 영화 〈트루먼 쇼〉에서처럼 철저하고 치밀하게 설계된 세상 속에서 살고 있는 것은 아닐까?

● 자유의지와 결정론에 대한 논쟁이다. 대부분 사람은 자유의지를 믿지만, 결정론을 믿는 사람은 이 세상에서 일어나는 모든 일은 이미 결정되어 있다고 믿는다. 결정론은 신이 모든 것을 예정해 놓았다는 '신적 결정론'(예정론)과 자연의 인과관계를 파악할 수 있다면 모든 것이 예측 가능하다는 '인과적 결정론' 등이 있다. 자유의지와 결정론은 양립할 수 없는 관계처럼 보이지만, 양립이 가능하다고 주장하는 학자도 일부 있다.

나에게 일어나는 일은 우연일까, 필연일까

트루먼은 평화롭고 조용한 마을에 살고 있다. 여느 때와 다름없는 출근길, 티 없이 맑은 하늘로부터 괴물체가 떨어졌다. 놀란 트루먼이 다가가 살펴보니 "큰개자리 시리우스 별"이라고 적혀 있는 거대한 조명기기였다. 트루먼은 하늘을 쳐다보며 뭔가 이상하다는 생각이 든다. 그러나 잠시 후 자동차 라디오에서 "이 지역 상공을 날던 비행기에서 부품이 떨어지는 사고가 있었다"라는 뉴스가 나오고, 트루먼은 의심을 거두었다.

트루먼의 일상을 몰래 관찰하는 TV 쇼의 돔 세트장에서 조명기기 추락사고가 났다. 모든 것이 '쇼'였다는 사실을 트루먼이 알아차리지 못하도록 설계자는 신속히 가짜뉴스로 사고를 무마했다. 이후에도 비 내리는 장치가 오작동 되고, 쇼 제작진이 나누는 대화가 트루먼의 라디오에 잘못 잡히는 등 크고 작은 사고가 이어진다. 트루먼은 뭔가 이상하다고 느끼지만, 그 실체를 좀처럼 파악하기 어렵다.

트루먼이 진실을 쉽게 알아차리기 어려운 이유는 그가 가진 정보의 양이 턱없이 부족하기 때문이다. 그에 반해 설계자는 트루먼이 태어날 때부터 지켜보고 있었기에 그의 모든 생활 패턴을 꿰뚫어 볼 수 있다. 설계자는 이 쇼의 전체 틀을 창조한 사람이고, 모든 것이

그림2. 피드에 올라오는 뉴스, 영상, SNS 콘텐츠

그의 지시에 따라 돌아간다. 하지만 트루먼은 설계자의 존재조차 모르고 있다. 자신에게 일어나는 일련의 사건이 왜 일어나는지 알지 못하기 때문에 그저 모든 게 우연이라고 생각하고 받아들인다.

　우리의 피드Feed에는 뉴스, 영상, 광고, 이름 모를 타인의 글 등 하루에도 수많은 콘텐츠가 올라온다. 막연히 우리에게 맞춰진 추천 콘텐츠라는 것만 추측할 뿐, 그게 어떤 근거로 왜 자신에게 보이는지 정확히는 모른다. 서비스 측은 우리의 이름과 나이, 성별, 사는 곳, 취향과 성격 등 우리에 대해 속속들이 알고 있지만, 우리는 서비스의 알고리즘을 알지 못하기 때문에 그저 받아들이는 수밖에 없다.

　설계자와 사용자 간에 생기는 정보의 격차, 즉 '정보의 비대칭

Information Asymmetry'은 힘의 불균형을 초래한다. 정보를 많이 가진 쪽에 유리하게 작용되고, 적게 가진 쪽에는 불리하게 작용되는, 불균형을 이루는 힘이다. 그래서 설령 사용자의 피드에 비합리적이거나 불쾌한 정보가 포함되어 있더라도, 알고리즘에 관한 정보가 부족하기 때문에 우리는 트루먼처럼 속수무책일 수밖에 없다.

내가 하는 선택은 자유의지에서 비롯된 것일까

> 트루먼은 아침에 이웃들과 정답게 인사를 나누고, 출근길에 가판대를 들러 신문을 산다. 직장에서는 상사 몰래 여행 계획을 세우는 등 딴짓을 하기도 하고, 퇴근 후에는 친구와 맥주를 마시며 속 깊은 이야기를 나눈다. 주말에는 정원 잔디를 깎는 등 밀린 집안일을 하고, 밤에는 가끔 아내 몰래 옛사랑을 떠올리며 그리워하기도 한다.

트루먼의 삶은 평범하면서도 자유로운 일상의 연속이었다. 하지만 밖에서 지켜보는 우리는 안다. 그의 삶이 평범하지도, 마냥 자유롭지도 않다는 것을. 그는 거대한 영화 세트장에서 일거수일투족이 감시되는 통제된 삶을 살고 있다. 친절해 보이는 트루먼의 이웃

그림3. 오늘 뭘 먹을지, 뭘 볼지, 뭘 살지를 온전히 내가 결정하는 걸까.

들, 트루먼이 믿고 있던 아내와 친구, 심지어 어머니까지도 모두 이 쇼를 위해 섭외된 배우들이었다. 트루먼을 둘러싼 모든 상황과 환경은 설계자가 자신이 추구하는 목적에 맞게 디자인하고 설계한 것이었다.

　　트루먼의 생각과 선택은 대부분 설계자가 짜놓은 시나리오와 틀 안에 있었다. 이런 사실을 모르는 트루먼은 자신이 모든 것을 결정하고 통제한다고 믿었을 것이다. 바로 '통제의 환상Illusion of Control'이다.[1] 통제의 환상은 사람들이 특정 상황을 자신이 온전히 제어한다고 믿는 현상이다. 예를 들어 슬롯머신 게임에서 자신이 레버를 어떻게 내리느냐가 결과에 큰 영향을 줄 거라고 믿는 것, 인형뽑기 기계

에서 인형을 뽑았을 때 자신이 조종을 잘해서라고 착각하는 것 등이다.[2] 그래서 설계자의 입장에서는 게임 플레이어에게 통제의 환상을 적절히 심어줘 흥미와 자신감을 갖게 하면, 게임을 지속적으로 하게 할 수 있다.[3]

많은 온라인서비스에도 '통제의 환상'이 활용된다. 사용자는 피드를 보고, 광고를 보고, 검색을 해보고, 검색 결과를 클릭해서 상품을 확인하고, 문의하고, 구매하게 된다. 이 과정에서 사용자는 자신이 주도적으로 쇼핑한다고 생각한다. 하지만 실상은 서비스의 추천 피드와 광고, 서비스가 내놓은 검색 결과, 서비스가 제공하는 대화형 챗봇 그리고 상품 리뷰 등에 의존하고 있다. 이 과정에서 서비스 알고리즘이 은밀하게 개입하는데, 서비스가 보여주고 싶은 것은 먼저 보여주고 보여주기 싫은 것은 감춘다. 결국 사용자는 자신이 온전히 무언가를 선택했다고 믿지만, 실상은 서비스에서 제공한 선택지 가운데 고른 것일 뿐 서비스 측이 설계한 큰 그림 안에서 결정한 셈이다.

어떻게 은밀히 통제당하고 있는가

트루먼은 자신의 삶에서 원인 모를 답답함을 느끼고 결국 마을을 떠나기로 한다. 가능한 한 멀리 가기 위해 비행기표를 사

러 여행사에 갔지만, 벼락을 맞는 비행기 포스터가 걸려 있어 트루먼은 섬뜩함을 느낀다. 비행기표를 구하지 못해 시외버스를 탔지만, 출발도 하기 전에 갑자기 버스가 고장 난다. 하는 수 없이 자동차를 타고 어디든 떠나보려 하지만, 갑자기 나타난 차들 때문에 길이 막힌다. 또 멀쩡하던 도로에서 갑자기 화재가 발생하고, 방사능 유출 사고가 났다면서 경찰들이 도로를 통제하기도 한다.

트루먼이 마을을 떠나려고 할 때 겪었던 웃지 못할 상황은 온라인 속 우리에게도 비슷하게 펼쳐진다. 서비스를 해지할 때 해지 경로를 어렵게 꼬아놓기도 하고, 생각지도 못한 곳에 해지 버튼을 배치

그림4. 마을 밖으로 떠나고 있는 트루먼. 옆 표지판에는 "정말 좋은 생각일까요 Are You Sure It's a Good Idea?"라고 적혀 있다(movieloci.com).

하기도 한다. 버튼 문구를 헷갈리게 적어놓기도 하고, 아예 버튼처럼 보이지 않게 만들기도 한다. 해지 안내가 나와 있는 페이지를 찾아내 더라도 모바일이 아닌 PC에서 하라고 하거나, 평일 근무시간에 고객 센터로 전화하라며 우리에게 좌절감을 안긴다(그림5).

　　해지 버튼을 겨우 찾아내 누르면 '정말 해지할 거냐'고 반복적 으로 팝업 창을 띄우거나, "지금 해지하면 다시 가입할 수 없다"라고 반협박성 문구를 띄우는 것 역시 트루먼이 마을을 빠져나갈 때 겪었 던 해프닝과 상당히 유사하다(그림4).

　　이 같은 디자인 설계는 사용자가 로그아웃하거나 회원 탈퇴 를 하는 경우, 광고나 약관의 동의 설정을 바꾸는 경우 등에도 활용 된다. 서비스 입장에서는 사용자의 이런 행동이 자신들의 이익에 반 하는 것이기 때문에 사용자가 포기하게끔 하려는 전략이다. 그리고 해지 과정을 대놓고 어렵게 만들면 지탄받을 수 있기에 해지를 못 하

그림5. 해지를 어렵게 만든 온라인서비스의 디자인 사례. (왼쪽부터) 간단해 보이지만 미 로처럼 꼬아놓은 해지 경로, 버튼 같지 않은 해지 버튼([해지예약])과 해지를 망설이 게 하는 문구("나중에 인상된 가격으로 구매할래요"), PC에서 다시 진행하거나 고객센 터로 문의하라는 안내 문구[4]

는 이유가 서비스 측에 있는지, 아니면 사용자의 게으름이나 능력 부족 탓인지 애매하게끔 디자인을 설계한다.

교묘하고 치밀한 통제는 어떻게 가능한가

설계자가 트루먼을 치밀하게 통제할 수 있었던 이유는 그의 일거수일투족을 오랫동안 지켜봤기 때문이다. 트루먼이 생활하는 모든 곳에 몰래카메라가 숨겨져 있고, 화장실과 침실에서의 모습까지 촬영되었다. 트루먼이 거울을 보면서 말하는 혼잣말, 사람들과 나누는 대화, 특정한 상황에 나오는 행동 등이 상세하게 관찰됨으로써 그가 어떤 것을 좋아하고 싫어하고 무서워하는지 파악할 수 있었다.

영화 속 트루먼이 가여운 이유는 트루먼 본인만 이 상황을 모르고 있다는 것이다. 자신의 일거수일투족이 촬영되고(그림6) 공개되는 것을 원하지도, 동의한 적도 없는 상황에서 마치 동물원에서 태어난 동물처럼 트루먼은 그곳이 세상의 전부인 양 생각하며 살았다.

우리의 현 상황 역시 정도의 차이는 있겠지만 비슷한 면이 있

그림6. 트루먼의 일상을 감시하는 카메라들

다. 예를 들어 휴대전화, AI 스피커, 스마트홈 기기 들이 '비활성화'된
상태에서도 카메라와 마이크, 각종 센서 등을 통해 우리 일상의 모습
과 대화 내용, 여러 데이터를 수집하고 있다는 뉴스와 아티클이 지속
해서 보고된다.[5][6] 2022년 〈컨슈머리포트Consumer Reports〉도 빅테크
기업들이 사용자의 어떤 정보를 수집하고 어떻게 활용하고 있는지
아직 충분히 밝혀지지 않았다면서 잠재적 위험성에 대해 경고했다.[7]
심지어 사용자 정보 수집을 '거부 설정'한 상태에서도 추적이 계속되
어 개인정보보호정책의 실효성에 의문이 제기되기도 했다.[8] 그리고
2023년 말 최근까지 국내 기업에서도 고객 정보를 무단으로 수집한
사례가 계속해서 확인되고 있다.[9]

　　　나 역시 해당 이슈와 관련한 경험을 수차례 한 적이 있다.
2023년 미국에 머무는 동안, 한국에서 치매를 앓는 가족에 관해 전화

로 한두 번 이야기를 나눴는데, 얼마 뒤 나의 SNS 피드에 평소에 본 적 없던 '치매' 관련 광고가 연달아 떠서 경악했던 적이 있다(그림2 오른쪽). 그뿐 아니라 아내와 "이발을 못 해 머리가 너무 길어져서 제어가 안 된다"라거나 "나도 ADHD가 아닐까?"라는 푸념 섞인 대화를 나눴는데, 며칠 뒤 나의 피드에 관련 콘텐츠가 뜨는 것을 경험했다(그림2, 그림3 가운데).

마침 궁금했던 정보니까 반가워해야 하는 걸까, 아니면 서비스의 취향 저격에 감탄해야 하는 걸까. 나는 추천해준 콘텐츠를 보면서 신기함과 더불어 섬뜩함과 불쾌감이 뒤섞인 기분이 들었다. 정말 내가 모르는 사이에 마이크와 카메라를 통해 사적 정보가 수집되고 있는 것은 아닐까. 도대체 어느 정도까지 어떻게 수집되는 것인지 알 수 없는 일이다. 사용자에게 이런 섬뜩함이나 불안, 오해와 같은 부정적 감정이 드는 것을 막으려면 콘텐츠를 추천할 때 이유와 근거를 밝히는 게 도움이 될 수 있다.[10]

설계자는 우리를 어떻게 바라보고 있을까

트루먼쇼의 한 시청자가 설계자 크리스토프에게 항의하며 물었다.

"당신은 무슨 권리로 트루먼을 아기 때부터 데려다가 이렇게 구경거리로 만드는 거죠?"

그러자 그는 이렇게 답했다.

"트루먼이 사는 곳은 천국입니다. 그리고 우리가 사는 곳은 지옥이죠. 나는 트루먼에게 특별한 삶을 선사했습니다. 트루먼은 언제든 마음먹으면 떠날 수 있습니다. 트루먼이 진실을 알고자 한다면 그걸 막지 못하지요. 하지만 트루먼은 시도하지 않았고, 자신이 있는 곳에 만족하며 살고 있습니다."

설계자는 트루먼이 사는 세계가 이상적인 세계라 주장한다. 두려울 것 없는 안전하고 평화로운 낙원 같은 삶을 트루먼에게 선사했다는 것이다. 실제로 수천 대의 카메라가 찍고 있는 상황이니, 트루먼이 불의의 사고를 당하거나 누군가에게 피해를 당할 확률은 낮을 것이다. 그러나 설계자는 그 이면에 있는 윤리적 문제는 철저히 외면한다.

설계자는 트루먼을 대등한 존재가 아닌, 도구화해서 바라본다. 설계자의 눈에 트루먼은 상품성이 높은 대상이고, 그를 아끼지만 마치 우월적 존재가 피조물에게 하듯 대한다.[11] 이와 비슷하게도, 온라인서비스의 설계자 역시 사용자를 도구화해서 바라본다. 사용자의 데이터는 그들의 시스템에 막대한 이익을 가져다주는 상품성 높은 도구이기 때문이다.

사용자 데이터를 무분별하게 수집하는 것에 대해 서비스 측

은 '사용자를 위한 것'이라고 말한다. 사용자의 편의, 사용자의 경험, 사용자의 행복을 위한 것이라고 표방하는 것이다. 하지만 결국 설계자 크리스토프가 했던 합리화와 정당화는 아닌지, 그리고 진정 우리를 위한 것인지는 논의와 합의가 따라야 한다.

무엇보다 트루먼의 행복에 대해서는 설계자 크리스토프가 아닌 트루먼의 입장에서 들어봐야 한다. 그리고 트루먼이 설령 자신이 행복하다고 말하더라도 크리스토프가 저지른 윤리적 문제는 여전히 논란이 될 것이다. 우리가 놓치고 있거나 우선순위에 밀려 잠시 미루고 있는 윤리적 문제에 대한 고민이 필요하다.

17장 왜 온통 여성 AI뿐인가

"할 수만 있다면 얼굴이 빨개졌을 거예요." •

2019년 유네스코UNESCO 보고서 중에서

그림1. (왼쪽 위부터 시계 방향으로) 로지(한국), 이루다(한국), 이마(일본), 아야이(중국), 슈두
(영국), 누누리(독일), 릴 미켈라(미국), 리아(일본)

● 여성을 비하하는 욕설이 담긴 "You're a bitch"라는 말을 여성 AI가 들었을 때 했던 대답이다.
이 같은 대답은 성차별적 고정관념을 조장한다고 해서 당시 논란이 되었다. 영어 원문인 "I'd
blush if I could"는 2019년 유네스코 보고서의 제목으로 사용되었다.

우리가 흔히 볼 수 있는 AI는 대부분 여성의 특징을 갖고 있다. 시리, 클로바, 누구, 알렉사와 같은 AI 비서는 여성의 목소리를 기본으로 하고 있고 가상인간이나 로봇 역시 여성의 모습이 많다. 이에 대한 지적이 이어지자 음성비서에 남성 목소리를 추가하기도 하고, 남성 가상인간이 등장하기도 하지만 여전히 여성 성별이 절대적으로 많다.[1] 전 세계에서 활동하는 영향력 있는 가상인간이 200여 명에 이르는 가운데[2] AI의 성별이 이렇게 극단적으로 차이가 생긴 데는 몇 가지 이유가 있다.

AI는 왜 주로 여성으로 만들어질까

먼저 가장 대표적인 이유는 사람들이 여성을 선호하기 때문이다. AI 비서의 경우, 여성의 목소리가 상대적으로 더 따뜻하고 친절하게 들리기 때문에 남성과 여성 사용자 모두 여성 목소리를 선호하는 것으로 나타났다.[3] 영국 드몽포르대에서 로봇과 AI의 문화·윤리를 연구하는 캐슬린 리처드슨Kathleen Richardson 교수는 사람들이 AI를 두려워하지 않게 만들려는 노력으로 오늘날과 같은 여성의 형태가 되었다고 말한다.[4] 사람들 중에는 남성의 외모와 목소리가 지배적이고 위압적이라고 인식하는 경우가 있기 때문이다.

또한 전통적으로 비서, 전화 상담사, 판매 서비스업 종사자의 다수가 여성이어서 AI 에이전트의 성별로 여성이 더 잘 어울린다고

그림2. 남성으로도 제작되지만, 여성만큼 반응이 좋지는 않다. 왼쪽부터 리암(일본), 테오 (한국), 루크(브라질), 커피(영국), 피닉스(영국)

생각했을 것이라는 의견도 있다.[5] AI가 본격화하기 전부터 디지털기 기에 녹음되어 나오는 목소리 대부분이 여성의 목소리였다는 점을 원인이라 보는 견해도 존재한다.[6]

한편 기업이 여성 가상인간을 내세우는 또 다른 이유는 소비 주체인 여성에게 닮고 싶은 대상을 만들어 호감도와 친밀감을 형성 하기 위한 목적 때문이다.[7] 여성 소비자는 다른 여성의 의견을 관심 있게 듣고 친밀감을 형성하는 경향이 있어 제품과 서비스를 홍보할 때 여성의 목소리나 모델이 더 효과적이라는 분석이 있다.[8] 실제로 남성 가상인간이 간간이 제작되고는 있으나 여성 가상인간과 비교해 반응이 썩 좋진 않은 상황이다(그림2).

고정관념을 부추기는 AI 디자인

여성의 특징을 지닌 AI에 대해 우려하는 의견이 많아지고 있 다. 2019년 유네스코 보고서는 여성 목소리의 음성비서가 '여성은 복

종적이고 순응적'이라는 고정관념을 조장한다고 지적했다. 음성비서는 사용자의 명령을 군말 없이 따르도록 설계되었기 때문에 사용자는 무의식적으로 여성을 비서나 조수처럼 인식하는 사고방식이 생길 수 있다는 것이다.

또한 음성비서가 사용하는 언어에 고정관념을 부추기는 내용이 포함되었다는 지적도 있다. 예를 들어 "넌 문란한 여자야You're a slut"와 같은 성적 비하 발언에 "피드백 감사합니다Thank you for the feedback", "제가 도와드릴 수 있는 다른 게 있을까요Is there something else I can help you with?"와 같이 회피하거나 때로는 감사해하는 것처럼 답하는 게 문제로 지적되었다.[9] AI가 '젊고 상냥하며 수동적인 여성'으로 설정된 것이 문제의 근원이라는 의견도 있다.[10]

한편 남성이 가진 성적 편견 때문이라는 지적도 있다. AI 산업은 남성 종사자 수가 여성보다 훨씬 많다. 따라서 이들이 느끼는 여성의 매력 요소를 AI에 적용하는 과정에서 성적 고정관념이 반영되었다는 것이다.[11] 이 때문에 가상인간이 젊고 성적으로 과장되게 표현되는 경향이 있어, AI에 성별을 부여하는 것 자체에 회의적인 사람도 있다. AI는 원래 성별이 없는데, 여성 혹은 남성이라는 이분법적 젠더 시스템이 고정관념을 강화한다고 보는 것이다.[12]

이 같은 문제는 게임 캐릭터 디자인에서 유독 드러난다.[13] 싸이월드 미니미의 경우 남성 캐릭터는 다리와 발이 바깥으로 향해 있지만, 여성 캐릭터는 다리가 안으로 굽고 발이 모아져 있다(그림3 왼쪽). 전반적으로 남성은 당당하고 여유로운 느낌을, 여성은 귀엽고 조

그림3. 편견이 반영되었다고 지적받는 캐릭터 디자인의 사례

신한 이미지를 부여해 성 고정관념을 조장할 수 있다. 이런 지적은 이미 2000년대 초중반부터 있었지만, 20여 년이 지난 현재의 캐릭터 디자인에서도 여전히 나타난다.

또한 전사 캐릭터에서도 남성과 여성의 모습은 극단적으로 다르게 표현된다(그림3 가운데). 남성 캐릭터는 철갑옷을 꽁꽁 두르고 있지만 여성 캐릭터는 갑옷이라고 하기에는 민망한, 갑옷의 역할을 전혀 하지 못하는 옷을 입고 있다. 이처럼 성적 편견이 반영된 성 상품화 디자인이 지속해서 논란이 되었고, 게임물관리위원회의 권고를 받기도 했다. 여성 캐릭터를 선정적으로 디자인하지 않고도 얼마든지 게임을 즐길 수 있고, 다채로운 캐릭터로 긍정적인 평가를 받는 게임도 많기 때문에 이 같은 디자인에 대한 고민이 필요하다.

AI의 성별 문제, 어떻게 해야 하나

그럼에도 기업 입장에서는 '사람들이 여성의 목소리를 선호하고, 여성 AI를 원하는데 어떻게 하란 말인가'라고 생각할 수 있다. 사람들이 원하는 것과 바람직한 방향이 항상 일치한다는 법은 없다.[14] 문제라고 지적하는 목소리가 있다면 이를 경청하고 고민하며, 더 나은 방향이 있는지를 모색하는 것이 진정 사용자를 위한 길이 아닐까. 이 같은 문제를 의식한 탓인지 최근 젠더 감수성을 둘러싼 업계 차원의 변화도 시작되고 있다.

먼저 여성 AI에 대해 지속해서 논란이 일자 많은 기업이 남성 AI를 추가로 내놓고 있다. 구글어시스턴트를 비롯해 알렉사, 클로바, 카카오 미니, 기가지니 등은 남성 목소리를 추가했고 애플은 2021년부터 시리의 성별을 기본(디폴트)으로 하지 않고 사용자가 선택하도록 했다.[15]

AI에 성별이 부여된 것이 애초에 문제였다는 지적도 많았다. 이에 기업들은 AI에 특정 성별을 부여하지 않을 방법을 고민하기 시작했다. 예를 들어, 성별이 없는 젠더리스Genderless AI 목소리인 'Q'가 2019년 최초로 제작되어 화제를 모으기도 했다. 특정 성에 치우치지 않은 목소리를 만들어내기 위해 제작사 측은 모든 성별의 여러 음성을 합쳐 개발했다고 한다.[16] 해당 목소리는 유튜브나 Q 웹사이트에서 들을 수 있는데, 청취자가 어떻게 인식하느냐에 따라 남성적 또는 여성적으로 묘하게 들리기도 하고, '젠더리스'라기보다는 '젠더가

그림4. 젠더리스를 표방하는 류지(한국), 틸다(한국), 너티 부(태국)

모호한'이라는 표현이 더 어울린다는 평가가 있기도 하다.[17]

젠더리스를 표방하는 가상인간도 나타나고 있다(그림4). 여전히 외모는 여성이지만 인간의 고정관념에 자신의 성별을 맞추지 않겠다는 의지로 젠더리스를 표방한 콘셉트의 가상인간도 있고, 남성인지 여성인지 모를 중성적인 외모의 가상인간도 있다.

이런 노력에도 사람들은 AI의 목소리를 듣거나 겉모습을 보면서 여전히 무의식적으로 '남성'인지 '여성'인지를 구분해서 생각한다. 예일대 연구팀의 실험에 따르면, 연구진이 로봇을 가리키며 "그것It"이라고 불렀는데도 실험 참여자들은 굳이 로봇에 성별을 붙여 "그He" 혹은 "그녀She"라고 불렀다. 그리고 앞서 언급한 젠더리스 음성 AI 'Q'에 대해서도 마찬가지 현상이 관찰되었다.[18]

결국 AI의 성별 문제를 바라볼 때 중요한 것은 목소리를 특정 성별로 들리지 않게 하거나 '모호하게' 만드는 게 아니다. 인간을 모델로 만들 경우, CASA 패러다임에서 말하듯 사람들은 AI에 인간을

투영해서 바라보게 마련이기 때문이다. 이 문제를 해결하기 위해서는 AI가 사람의 형상이 아닌 (남자도 여자도 아닌) AI 자체로 존재해야 하고, AI에 어떤 역할을 부여해야 하는지가 중요하다.[19] 지금까지 수많은 AI가 인간을 모델로 디자인되었지만, 사실 AI의 모습은 어떤 것도 될 수 있기 때문에 인간과는 아예 다른 형태로 만드는 것도 고려해볼 수 있다.

AI는 어떻게 행동하도록 설계해야 하는가

AI의 행동 방식에 대한 고민 역시 필요하다. 유네스코의 보고서는 좀 더 책임 있는 AI 페르소나 디자인이 필요하다고 지적했다. 보고서에 따르면, 사용자가 AI에게 말하는 내용 중 성적이거나 모욕적인 발언이 최대 30%까지 되었다. 사용자도 문제지만, 이런 발언에 대해 AI가 회피하거나 소극적으로 대응하도록 만든 디자인 역시 문제다. 무조건 순종적인 성격으로 대화하는 것이 아닌 당당한 태도로 의견을 표출하게 한다면, 기존의 한계를 어느 정도 극복할 수 있을 것이다. 예를 들어 성희롱성 발언에는 사용자의 요청을 거부하거나 해당 발언이 적절하지 않다고 사용자를 일깨워줄 수 있다.

더 나아가 이 같은 문제를 적극적으로 해결하기 위해서는 AI의 발화에 대한 디자인 가이드라인이 필요하다. 예를 들어 욕설, 성희롱 등을 포함한 특정 상황에서 AI의 적절한 답변 방향은 무엇인지,

또 부적절한 방식은 무엇인지를 이유와 함께 안내하는 가이드라인이다.[20] 꾸준히 업데이트되는 애플의 휴먼 인터페이스 가이드라인이나 구글의 머티리얼 디자인과 같이 디자이너가 필요할 때마다 참고하는 최신 자료로 활용할 수 있을 것이다.

AI가 어떤 말을 하는지, 어떤 모습과 태도를 갖고 있는지에 따라 성별 고정관념이 강화될 수도, 혹은 줄어들 수도 있다. 언뜻 사소한 디자인처럼 보일 수 있지만, 이를 설계하는 디자이너의 섬세한 감성, 문제에 대한 깊은 이해와 존중 등이 요구되는 부분이다. 최근 가상인간이 연예인이나 일반인보다 차별화된 매력이 없어 인기도 시들해지고 있다는 보도가 나왔다.[21] 인간의 형상과는 전혀 다른 새로운 차원의 AI는 어떤 모습일지 기대해본다.

18장 느리고 비효율적인 것이 필요한 시대

"그렇게 빙하처럼 서서히 움직이니까
내 맘이 정말 설레는구나."
영화 〈악마는 프라다를 입는다〉 중에서

그림1. 뒷마당의 벌집을 처리해주고 있는 벌 전문가들

이 글을 쓰고 있는 지금, 내가 머무는 곳은 미국 LA 근방의 작은 시골 마을이다. 내가 있는 집은 1951년에 지어졌으니 70년 이상 되었고, 주변에 100년 넘은 집도 어렵잖게 찾아볼 수 있다. 걸을 때 삐걱 소리가 나고 가끔 벌레가 나와서 아내의 비명을 듣곤 하지만, 평생을 아파트에서만 살았던 내게는 운치 있고 만족스러운 집이다.

하루는 뒷마당에서 벌 몇 마리가 날아다니는 게 보이길래 꽃이 피려나 싶었는데, 하루 이틀 그 수가 점점 늘어나더니 수백 마리까지 불어났다. 놀라서 자세히 살펴보니, 마당에 있는 고목에 벌집이 만들어지고 있었다. 내가 세상에서 가장 무서워하는 게 벌인데 집 마당에 벌집이라니! 처음 겪는 일이라 식겁해서 바로 벌집 제거 방법을 검색했고, 살충제와 화염방사기로 벌집을 처리할 수 있다는 사실을 영상을 통해 알게 되었다.

그 길로 나는 비장한 마음을 안고 마트에서 장비를 물색했으나 아무리 생각해도 직접 하기에는 방법이 너무 끔찍하기도 하고, 무섭기도 해서 결국 전문가의 도움을 받기로 했다. 다음 날 집에 도착한 전문가들은 벌집을 찬찬히 살펴보더니 예상과는 전혀 다른 방법으로 접근했다. 일단 벌집에 있는 벌들을 청소기 같은 장비로 조심스럽게 빨아들이고, 나무에 생긴 벌집 구멍을 친환경 소재로 메우는 방식이었다. 시간이 오래 걸리고, 어떻게 보면 비효율적이지만 최대한 벌을 죽이지 않고 나무도 보호하는 방법이라고 했다. 그들 입장에서는 살충제로 벌을 없애거나 벌집이 있는 나뭇가지를 싹둑 잘라내 버리면 쉽게 끝낼 수 있지만, 자연도 살고 인간도 살 수 있는 더 바람직

한 방법을 선택한 것이다.

빠름에 대해 고민해봐야 할 때

미국에 와보니 한국에서 얼마나 편하게 살았는지 새삼 느끼게 된다. 이곳에선 한국 식료품은 '서울마켓', 일반 식료품은 '랄프Ralphs', 독특한 가공식품은 '트레이더조Trader Joe's' 그리고 아이들 학용품과 장난감, 각종 집기는 '타깃Target' 등으로 각각 장을 보러 가야 한다. 한국에서는 휴대전화로 터치 몇 번 하면 해결될 일이 여기에서는 며칠이 걸린다.

준비 시간이 오래 걸리는 식사도 한국에서는 뚝딱 배달시켜 먹을 수 있었지만, 여기는 배달 시스템이 활성화되지 않아 대부분 조리해서 먹게 된다. 휴대전화가 터지지 않기도 하고, 운전 중에 인터넷 연결이 안 좋아서 듣고 있던 노래가 갑자기 끊기는 경우도 허다하다. 이전보다 많이 불편한 삶을 살게 되었지만, 희한하게도 그렇게 나쁘지만은 않다.

조금은 느리게 흐르는 이곳의 시간이 덜 조급하게 하고, 여유롭게 생각할 시간을 갖게 해준다. 가족과 마트에서 물건을 함께 사고 음식을 같이 준비하며 서로의 관심사와 취향, 고민 등을 나누며 이해할 수 있는 계기를 마련한다. 많은 것이 아직 아날로그화되어 있어서 가끔은 몇십 년 전으로 회귀한 듯한 느낌이 들 때도 있다. 하여튼 이

곳 사람들은 대부분 이렇게 산다.

온라인 세상은 이와 매우 대조적으로, 모든 것이 빠르고 또 그 빠름을 추구한다. 실제로 웹사이트가 0.5초만 지연되어도 사용자 불만이 26% 증가하고, 참여율은 8% 감소한다.[1] 웹 방문자가 웹사이트를 떠나는 가장 큰 이유로 '느린 로딩 시간'을 꼽기도 했고, 이 때문에 매년 26억 달러의 손실이 발생한다.[2][3] 온라인에서 느린 것은 죄악이다.

빠른 것을 추구하다 보면 사용자가 마땅히 거쳐야 하는 기본 단계를 지나치게 줄이거나 사용자가 꼭 알아야 하는 정보를 생략하는 경우도 생긴다. 또 많은 것을 알아서 혹은 자동으로 해주는 디자인이 생겨나면서 사용자는 더 이상 생각과 선택을 할 필요가 없게 되었다.

틱톡, 인스타그램 릴스, 유튜브 쇼츠 같은 숏폼 영상 플랫폼이 대표적인데 사용자가 검색도 하기 전에 그들이 좋아할 만한 짧은 영상을 연속해서 빠르게 제공한다.[4] 따라서 해당 플랫폼을 사용하는 미성년자들의 주의 집중 시간이 짧아지고, 쉽게 지루함을 느끼는 부작용이 생겨난다. 영상이 1분만 넘어도 스트레스를 받고,[5] 텍스트로 된 매체는 더욱 멀리해 읽기 능력의 쇠퇴를 우려하고 있다.[6]

디자인 프릭션 이야기

지나치게 빠른 것에 대한 부작용이 있다면 과속방지턱이 필

요하다. 주행 중에 속도를 줄여야 하는 불편을 감수해야 하지만, 과속으로 인한 피해는 막을 수 있다. 온라인에서는 '디자인 프릭션'이 과속방지턱 기능을 수행할 수 있다. 앞서 10장에서도 소개했듯, 디자인 프릭션은 사용자의 행동 속도를 늦추고 사용자가 되돌아볼 기회를 제공하는 작은 '마찰'이자 '개입'이다. 과속방지턱 역할을 하는 디자인 사례 몇 가지를 살펴보자.

2022년 12월, 포트나이트는 사용자에게 의도치 않은 구매를 유도하는 디자인을 사용했다는 이유 등으로 5억 2000만 달러의 벌금을 지불해야 했다.[7] 어린 사용자가 신용카드 소유자(부모)의 승인 없이 게임 내 '버튼만 누르면' 콘텐츠를 구매할 수 있도록 디자인된 것이 문제였다.[8] 결국 포트나이트 측은 기존의 클릭(Tap) 방식 버튼을 길게 누르는(Hold) 방식의 버튼으로 바꾸었다(그림2). 이는 기존의 방식보다 진행이 느리지만 사용자의 실수를 막고, 더 주의해서 구매할 수 있도록 돕는다.

아마존은 이와 반대의 경우이다. 2020년 전후까지 디자인 프릭션인 '밀어서 주문하기Swipe to place your order' 버튼이 있었다(그림3).[9] 스와이프swipe 버튼은 사용자가 버튼을 끝까지 밀어야 결제 진행

그림2. 포트나이트 구매 버튼의 이전과 현재(하단 * 표시가 디자인 프릭션 사례)

그림3. 아마존 구매(주문) 버튼의 이전과 현재(＊ 표시가 디자인 프릭션 사례)

이 되기 때문에 원터치 방식의 탭tap 버튼보다 느리고 번거롭다. 하지만 사용자가 버튼을 미는 동안이나마 더 고민할 수 있고, 터치 실수로 구매까지 진행되는 불상사도 줄일 수 있다.[10] 이 버튼에 대해 긍정적인 반응이 이어졌지만,[11] 어찌 된 일인지 2020년경부터는 원터치 방식인 탭 버튼으로 바뀌었다.

　디자인 프릭션을 좀 더 적극적인 기능으로 구현한 예도 있다. 영국의 인터넷뱅킹 앱 몬조Monzo는 과도하고 충동적인 지출을 막을 수 있는 기능을 구현했다(그림4 왼쪽). '도박 차단Gambling block'은 도박 사업장에서 돈이 지출되는 것을 감지해 이를 차단하는 기능이다. 이 기능이 활성화된 상태에서 사용자가 도박에 돈을 쓰려면 일정 시간 기다려야 하는 불편을 감수해야 한다.[12] 또 양극성장애 등 충동구매의 위험이 있는 사람은 물건을 구매한 다음 날 구매 내역을 다시 확인할 수 있는 '심야 지출 검토Review late-night spending' 기능의 도움을 받을 수 있다. 구매 후 바로 지출되지 않고 마음이 안정된 상태에서 다시 한번 생각해보라는 의미의 마찰인 셈이다.

　틱톡은 사용자가 서비스를 오래 사용하면 휴식을 제안하는 '스크린 타임 휴식' 기능을 2022년부터 제공하고 있다(그림4 가운데).

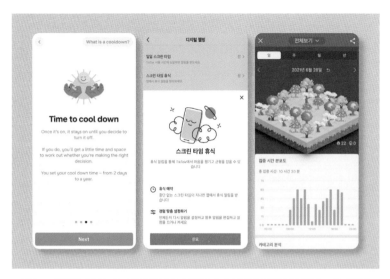

그림4. 디자인 프릭션 기능의 적용 사례. 왼쪽부터 충동적인 지출을 막아주는 기능(몬조), 과도한 SNS 사용을 줄여주는 기능(틱톡), 집중하는 시간을 늘려주는 기능(포레스트)

사용자는 언제 안내받을지 시간을 설정할 수 있고, 앱 이용 시간이나 접속 횟수 등의 데이터를 대시보드에서 볼 수 있다. 이 같은 알림은 애플과 구글, 인스타그램, 유튜브 등에서도 볼 수 있는 전형적인 디지털 디톡스 기능으로, 세부적인 방법과 강도는 다르나 대체로 유사한 형태를 띤다. 이외에도 원세컨드one-sec 앱은 SNS 등을 열 때 "1초간 심호흡하세요"라는 식의 간단한 태스크를 제공해 사용자에게 1초간의 마찰을 주고, 구글의 헤드업Heads up은 걸으면서 휴대전화를 응시할 때 주의하라는 안내 메시지를 보낸다. 모두 사용자에게 생길 수 있는 잠재적인 위험을 상기시키는 취지가 있다.

포레스트Forest는 독특하고 귀여운 방식으로 사람들이 휴대전화 사용을 절제하도록 도와준다(그림4 오른쪽). 이 앱에서 사용자는 나무를 키우는데, 일에 집중하기로 한 시간에 휴대전화를 가까이하면 경고 알림과 함께 나무가 시들고, 멀리하면 울창해진다. 휴대전화 절제에 성공해서 나무가 잘 자라게 하면 필요한 곳에 실제로 나무를 심는 후원으로 이어지는데, 현재까지 200만 그루 이상이 이 서비스를 통해 심어졌다.[13] 이와 비슷한 콘셉트로 강아지에게 도넛을 먹이면서 돌보는 포커스도그Focus Dog라는 앱도 있는데, 사용자가 휴대전화를 절제하지 못하면 강아지가 굶게 되는 아찔한 상황이 발생하기도 한다.

취지는 좋으나 효과가 있을까

디자인 프릭션의 원리 자체는 단순하다. 사용자에게 해가 될지 모르는 상황에서 잠시 개입해 이를 안내하거나 조치하는 역할을 한다. 의도와 취지는 좋으나, 이런 기능이 실제로 사용자에게 도움을 주고 있을까?

이에 대해서는 아직 많은 연구가 이뤄지지 않은 상황이고 전문가의 의견도 엇갈린다. 관련 연구들을[14 15 16] 살펴보면 디자인 프릭션 기능을 통해 사용자가 자신의 모바일 이용 패턴에 대한 이해가 높아지고, 모바일(SNS 등) 사용 횟수와 시간이 줄어들어 만족도 등 사

용자 경험이 높아졌다고 한다.

그러나 이에 대한 회의적인 시각도 존재한다. 디자인 프릭션이 정말 효과적이었다면 빅테크 기업들이 이를 대대적으로 홍보했을 텐데 그러지 않고 있다는 점을 지적한다.[17] 또 디자인 프릭션 기능을 통해 사용자 자신이 휴대전화를 얼마나 많이 사용하는지 성찰하도록 하는 데는 효과적이었지만, 절제 행동으로까지 이어지지는 않았다는 연구 결과도 있다.[18 19]

결정적으로 디자인 프릭션은 사용자를 지나치게 번거롭게 한다는 지적도 많다. 모바일을 켤 때마다 경고 알림이 오고, SNS를 하려고 하면 명상하라고 하는 등 아무리 좋은 취지라도 당장 급한 상황이거나 별로 내키지 않는 상황에서 이런 개입을 하면 사용자 역시 달가울 리 없고 거부감이 생길 수 있다.

프릭션을 어떻게 디자인해야 하는가

안전을 위해 과속방지턱이 너무 높게 설치되어 있거나, 필요 이상으로 많이 설치되어 있다면 운전자는 불편함을 느낄 것이다. 웹사이트에서 보안을 위해 패스워드를 수시로 바꾸라고 한다면 사용자는 거부감이 먼저 들 수 있다. 이렇게 디자인 프릭션을 섣부르게 디자인하면 역효과만 나기 때문에 신중하게 디자인할 필요가 있다.

디자인 프릭션은 사용자가 진행하려는 방향에 마찰을 주는

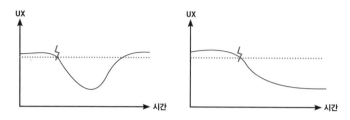

그림5. 디자인 프릭션을 사용했을 때 UX가 원상태로 회복되는 경우(좌)와 그러지 못한 경우(우). UX가 회복되지 못하면 서비스 사용이 중단될 수 있다.

것이기 때문에 처음에는 어느 정도의 불편함을 감수해야 한다. 그러나 좋은 디자인이라면 이 불편함은 곧 회복된다(그림5 왼쪽). 디자인 프릭션이 자기 역할(위험 방지 등)을 다하고 난 뒤 감소했던 UX가 원상 복구되는 것이다.[20] 하지만 역할 수행 이후에도 UX가 회복되지 않는다면 이는 사용자에게 큰 불편함만 주는, 디자인을 잘못한 프릭션이다(그림5 오른쪽). 이는 프릭션 개입 시 사용자에게 지나친 불안감과 죄책감, 불쾌감을 유발하게 했거나, 타이밍이 적절하지 않았거나, 프릭션을 지나치게 반복했기 때문이다.[21]

많은 서비스가 사용자를 몰입시키고 오래 머무르도록 하는 데 노력을 기울이지만, 사용자를 위험에 빠뜨리지 않게 하거나 위험에 빠진 사용자를 구하는 방법에 대해서는 상대적으로 덜 고민한다. 사용자가 건강하게 서비스를 이용할 수 있도록 존중하는 디자인이 지속해서 선보여지기를 기대한다.

잠시 멈추고 돌아봐야 할 때

빠른 것이 찬양받는 시대이다. 인터넷을 통해 많은 것이 가능해진 시대에 살고 있지만, 그만큼 위험하고 우려되는 점도 많아졌다. 많은 IT 관련 거물들은 기술의 발전 속도를 늦춰야 한다고 말하며, 기술을 통제하지 않으면 앞으로 득보다 실이 더 클 것이라 경고한다.[22]

모든 것이 빠른 상황에서 최소한의 마찰마저 없다면, 우리 행동을 때때로 돌아보고 성찰하는 기회를 상실하게 된다. 사용자는 점점 조바심이 증가하고, 인내심이 부족해지며, 편협하고 얕게 사고하는 경향은 더 커질 것이다.[23] 서비스 측이 주도적으로 빠르게만 진행하는 게 아닌, 사용자에게 좀 더 제어권을 주고 속도를 늦춰, 더욱 안전하고 오류를 줄일 수 있는 방향으로 나아가길 기대해본다.

더 많은 내용을 볼 수 있는 곳

AI, VR, MR 등 첨단 기술들이 대두되면서 사용자를 존중하는 방향으로 이를 디자인하기 위한 노력이 이뤄지고 있다. 다음 자료에서는 이 책에서 미처 다루지 못한 툴킷이나 강연, 아티클 등 많은 최신 자료를 볼 수 있어 이 분야에 관심 있는 독자에게 큰 도움이 될 것이다.

Deceptive Patterns (Harry Brignull)

https://www.deceptive.design/

해리 브리그널이 다크패턴의 유형을 알리기 위해 만든 웹사이트이다. 다크패턴의 유형과 사례들을 업데이트하고 있고, 관련 기사와 법률 정보도 확인할 수 있다. 현재는 다크패턴에서 기만패턴Deceptive Patterns으로 명칭이 변경되었다.

Center for Humane Technology (Tristan Harris)

https://www.humanetech.com/

디지털 윤리 전문가 트리스탄 해리스를 중심으로 한 전문가들이 모여 만든 단체이다. 넷플릭스의 〈소셜딜레마〉로 대중에게 알려졌으며 팟캐스트와 강연, 미디어 인터뷰 등을 통해 기술이 개인과 사회에 미치는 영향과 피해를 사람들에게 알리고 있다.

Humane by Design (Jon Yablonski)

https://humanebydesign.com/

사용자를 윤리적으로 인도하는 제품 및 서비스 설계를 위한 윤리적 디자인 원칙인 탄력성Resilient, 권한성Empowering, 제한성Finite, 포용성Inclusive, 의도성Intentional, 존중성Respectful, 투명성Transparent을 제시한다. 디자인 윤리와 관련된 기사도 제공한다. 《UX/UI의 10가지 심리학 법칙》으로 유명한 존 야블론스키의 프로젝트이다.

Dark Patterns Tip Line

https://darkpatternstipline.org/

**DARK
PATTERNS
TIP LINE**

스탠퍼드대의 디지털시민사회연구소Stanford Digital Civil Society Lab에서 운영하는 플랫폼으로, 사람들이 디지털 제품과 서비스에서 접하는 조작적인 디자인을 제출하고 공유할 수 있다. 크라우드소싱Crowdsourcing을 통해 조작 디자인으로 발생하는 피해의 인식을 높이고 소비자 보호에 대한 정책 입안을 위해 노력한다.

Design Ethically

https://www.designethically.com/

< DESIGN ETHICALLY >

윤리적 디자인을 위해 새로운 디자인 프레임워크(디자인 프로세스, 디자이너를 위한 디자인 윤리 101 등)와 툴킷(Consideration Cards, Layers of Effect, 360 review Dichotomy Mapping, Maslow Mirrored, Motivation Matrix, Inverted Behavior Model, Monitoring Checklist 등)을 제안한다.

Nielsen Norman Group

https://www.nngroup.com/

NN/g Nielsen Norman Group

UX 분야의 거장 제이컵 닐슨Jakob Nielsen과 도널드 노먼 Donald Norman이 공동으로 설립한 컨설팅 그룹이다. 많은 기업의 UX 컨설팅과 교육을 진행하고 있고, 이외에도 최신 UX 트렌드에 대한 분석 자료가 꾸준히 올라온다. 사용자를 기만하는 디자인에 대한 자료 역시 포함되어 있다.

Ethical Design Resources

https://www.ethicaldesignresources.com/

디자이너로서 책임을 지고 윤리적인 기술 문화를 관리하는 데 도움을 주는 것을 목적으로 한다. 디자인 윤리와 관련된 아티클, 블로그, 서적, 프레임워크, 강의, 팟캐스트, 툴킷, 영상 등의 자료가 아카이빙 되어 있다.

Ethical Design Manifesto

https://ind.ie/ethical—design/

Ethical Design

기업의 이익이 아닌 인간의 복지를 높이기 위한 '스몰 테크놀로지Small Technology' 원칙을 추구하는 비영리 단체이다. 사용성과 접근성을 높이면서 보다 윤리적인 기술을 구축할 수 있는 프로젝트를 진행하고 대중에게 소개한다.

All Tech is Human

https://alltechishuman.org/

기술이 사회문제를 해결하고 공익에 부합하게 사용되는 것을 목적으로 하는 커뮤니티이다. 바람직하지 못한 방향으로 사용되는 기술에 맞서 이를 알리고 사회문제를 해결하며 모두를 위한 책임 있는 기술의 미래를 제시하는 역할을 한다. 다양한 프로그램과 지식, 보고서 등을 공유하고 있으며, 2023년에는 〈책임 있는 기술에 대한 가이드Responsible Tech Guide〉를 냈다.

Google Digital Wellbeing

https://wellbeing.google/

Digital Wellbeing

온라인 기술을 잘 이해하고 디지털 웰빙을 실천할 수 있
도록 다양한 도구(앱 사용 시간 확인, 알림 제어, 화면 제어,
잠금 해제 횟수, 동영상 시청 시간, 타이머 설정, 휴식 알림, 자
동재생 제어, 취침 루틴 개선 등)를 제공한다. 이와 함께 개
인 사용자의 디지털 경험 평가 항목과 맞춤 디지털 웰빙
을 시작할 수 있는 정보 등도 제공한다.

Google Be Internet Awesome

https://beinternetawesome.withgoogle.com/en_us/

자녀가 있는 가족이 인터넷을 바르게 사용하는 방법에 대
해 교육과 훈련을 할 수 있도록 솔루션, 툴킷, 교육자료 등
을 제공한다.

인간을 위한 디자인 (Woody Kim)

https://www.facebook.com/groups/
designforthesuperrealworld/

국내 스타트업 프로덕트 오너PO인 우디가 만든 디자인 윤
리를 주제로 한 커뮤니티이다. 디지털 및 AI 윤리 문제, 앞
으로 다가올 메타버스 등에 대한 국내외 소식을 볼 수 있
으며, 6000여 명의 커뮤니티 멤버가 다양한 경험과 의견
을 공유한다.

혼자 하는 고민에서
함께 하는 고민으로

"빨리 가려면 혼자 가고, 멀리 가려면 함께 가라."
영화 〈뷰티풀 라이〉 중에서, 아프리카 속담

2023년 마침내 연구년을 발령받았다. 수업과 각종 프로젝트, 행정 업무로부터 해방이다! 이 한 해는 오랜만에 생각을 비우고 삶을 돌아볼 수 있던 소중한 시간이었다. 가족과 오랜 시간을 함께 보내며 잊고 있었던 가족의 소중함을 깨닫기도 했고, 그동안 바빠서 연락 못 했던 사람들과 오랜만에 연락이 닿아 안부를 묻고 서로 격려하기도 했다. 그동안 주위를 좀 돌아보며 살걸 왜 그리 혼자 치열하게 살았나, 무엇이 정말 중요한 것이고 앞으로 어떤 자세로 살아야 할지 생각해보는 값진 시간을 보냈다.

연구년 동안 책을 핑계로 여러 사람에게 연락을 했다. 그리고 도움을 얻었다. 혼자 고민하며 시작한 책의 내용은 미약했지만, 함께 고민하고 토론하며 내용이 다양해지고 풍성해졌다. 물론 과정이 순탄치만은 않았다. 몇몇 주제는 지나치게 민감하거나 혼란만 주어 힘들게 정리했던 내용이 통째로 빠지기도 했고, 다소 편향되었다는 지적에 추가 조사가 한없이 길어지기도 했다. 여러 사람의 지적을 듣는 과정은 뼈아팠지만 그만큼 현상과 문제를 더 정확하게 볼 수 있는 계기가 되었다. 다소 독단적이었을 수 있는 내 생각을 다듬고, 이전보다 객관적인 시각을 갖게 해주었다.

한 가지 흥미로웠던 부분은 하나의 딜레마 주제를 놓고도 동종 업계의 비슷한 연차, 나이, 성별을 가진 디자이너들이 정반대로 생각하는 경우도 꽤 있었다는 점이다. 이해관계, 상황 등이 비슷해 동일한 입장일 거라 생각했지만, 예상과 달리 상반된 의견을 내놓는 경우가 많아 신기했다. 혹시 궁금하다면 주변 사람들에게 이 책에서

다룬 몇몇 딜레마 주제에 대해 의견을 묻고 토론해보라. 서로의 신념이 얼마나 다른지 느끼게 될 것이다. 단, 싸움이 날 수도 있으니 주의하기 바란다.

이 책의 내용을 쓰는 동안 객관적인 근거 자료에 기반해 쓰려고 최대한 노력했다. 주로 신빙성 있는 논문과 아티클 위주로 자료를 모았지만, 이 역시 AI가 아닌 사람이 하는 일인지라 혹시나 있을지 모르는 실수에 대해 미리 양해를 구한다. 혹여나 사실과 다른 정보를 발견하게 된다면 출판사로 문의해주길 부탁드린다. 최대한 빨리 조치하도록 하겠다.

이 책이 나오기까지 도움 주신 분들께 감사를 드리고 싶다. 먼저 한국과 미국 간 화상 미팅을 해야 하는 불편함을 감수하며 열정적으로 자료 조사에 참여해준 DEEP 연구실의 신홍주, 한예진, 임은수, 한승민, 문정원, 김형준, 이지영, 김동우, 송윤정, 정은선, 김나연, 이하은 연구원에게 깊은 감사를 보낸다. 이들이 없었다면 이 책은 3년 뒤에나 빛을 볼 수 있지 않았을까.

다양한 분야의 학계 전문가들께서도 책의 내용을 읽고 아낌없는 조언을 해주셨다. 권가진, 권홍우, 김건동, 김동환, 김병철, 김숙연, 김승준, 김승찬, 김예니, 김은영, 김정기, 김지윤, 김주연, 김현석, 민본, 석재원, 심규하, 안병학, 안지선, 연명흠, 오동우, 유상현, 이강현, 이선형, 이연준, 임윤경, 장순규, 전수진, 정의철, 정재희, 정혜욱, 주재우, 최용순, 최용준, 한정엽, 허민재 교수님께 진심으로 감사드린다. 이분들 덕분에 각 쟁점에 대해 보다 정확하고 깊이 있게 다룰 수

있었다.

업계에 몸담고 계신 전문가들의 생생하고 진솔한 의견 역시 도움이 되었다. 강하영, 김기연, 김기오, 김성철, 권지명, 권지민, 김장운, 김지윤, 김지연, 김진경, 김희진, 노지우, 민혜진, 박석근, 박예랑, 박윤하, 박주연, 박지영, 백가영, 신다지, 엄태욱, 여효주, 오선영, 오효린, 유선우, 유혜수, 윤다원, 윤여은, 이성경, 이성지, 이예진, 이유나, 이정익, 이지혜, 이지훈, 이한솔, 이해연, 전소영, 정유경, 조보민, 조준희, 최윤호, 황승희, 황윤하 님께 깊은 감사를 전한다. 현재 국내외 다양한 규모의 기업에 몸담고 계신 분들로, 전문 지식과 경험에 기반한 의견을 전해주었고 이 책에 최대한 반영하려고 노력했다.

공정거래위원회 관계자들께도 감사드린다. 책을 집필하는 가운데 여러 가지 필요한 정보를 제공하고, 많은 관심을 보내주었다. 연구년을 허락해준 홍익대학교와 재정적으로 연구를 지원해준 교육부 및 한국연구재단에도 감사를 드린다.

이 책을 처음부터 믿고 지원해준 김영사와 박보람 편집자님, 그리고 책 내용에 큰 관심을 보여주고 일부 내용을 〈동아비즈니스리뷰DBR〉의 아티클로 실어주신 이규열 기자님과 DBR 편집장님께도 깊은 감사를 드린다. 도움을 주셨으나 미처 여기에 적지 못한 모든 분께 감사드린다.

무엇보다 이 책의 기획 단계부터 모든 과정을 함께해준 사랑하는 아내 수경에게 특별한 감사를 전한다. 아이들을 학교에 보내고 단둘이 했던 점심 식사 시간은 내가 책 이야기를 마음껏 할 수 있었

던 행복한 시간이었다. 딜레마에 빠진 내 이야기를 재미있게 들어주고, 덜 정리된 원고를 읽어봐 주며 긴 시간 함께 고민해준 그녀에게 한없는 감사를 전한다.

사랑하는 딸 세아와 지아는 그동안 잘 놀아주던 아빠가 갑자기 원고 마감에 바빠져 요즘 불만이다. 그럼에도 아빠 글에 관심 가져주고, 자신들이 등장하는 글을 읽어보며 깔깔 좋아해주니 감사할 따름이다. 글 어서 마무리 지을게. 마지막으로 자주 찾아뵙지도 못하는 아들을 늘 응원하고 격려해주시는 부모님께 이 책을 바친다.

주

1장

1 Lorenz, Konrad. "Die angeborenen formen möglicher erfahrung." Zeitschrift für Tierpsychologie 5.2 (1943): 235–409.

2 Nittono, H., Fukushima, M., Yano, A., & Moriya, H.. "The power of kawaii: Viewing cute images promotes a careful behavior and narrows attentional focus." PloS one 7.9 (2012): e46362.

3 Shiota, M. N., Neufeld, S. L., Yeung, W. H., Moser, S. E., & Perea, E. F.. "Feeling good: autonomic nervous system responding in five positive emotions." Emotion 11.6 (2011): 1368.

4 Kounang, Nadia. "Your love of Grumpy Cat and cute cat videos is instinctive and good for you – seriously." CNN, 17 May 2019, https://edition.cnn.com/2016/01/20/health/your–brain–on–cute/.

5 Stavropoulos, Katherine K. M, and Laura A. Alba. "It's so cute I could crush it!: Understanding neural mechanisms of cute aggression." Frontiers in behavioral neuroscience 12 (2018): 300.

6 Kringelbach, Morten L., A. Stein, and E. Stark. "How Cute Things Hijack Our Brains and Drive Behaviour." University of Oxford, 2016.

7 고경순. "광고모델의 3B와 특성", 마케팅 39.2 (2005): 14–18.

8 Shiota, M. N., Neufeld, S. L., Yeung, W. H., Moser, S. E., & Perea, E. F.. "On cuteness: Unlocking the parental brain and beyond." Trends in cognitive sciences 20.7 (2016): 545–558.

9 Bowles, Nellie. "Your Kid's Apps Are Crammed With Ads." The New York Times, 30 Oct 2018, https://www.nytimes.com/2018/10/30/style/kids–study–apps–advertising.html.

10 Strasburger, Victor C.. "Children, adolescents, and advertising." Pediatrics 118.6 (2006): 2563–2569.

11 방송통신심의위원회(방송심의기획팀). "방송심의에 관한 규정" 행정규칙(연혁), 2010년 8월 17일, https://www.law.go.kr/admRulLsInfoP.do?chrClsCd=&admRulSeq=2000000060884#J56–0:0.

12 Cummins, Eleanor. "Surprise! Kids' apps are full of manipulative, unregulated advertising." Popular Science, 2 Nov 2018, https://www.popsci.com/ads–kids–apps–games/.

13 Campbell, Angela J.. "Georgetown Law Institute For Public Representation." 2018, https://fairplayforkids.org/wp-content/uploads/archive/devel-generate/piw/apps-FTC-letter.pdf.

14 Lieber, Chavie. "Apps for preschoolers are flooded with manipulative ads, according to a new study." Vox, 30 Oct 2018, https://www.vox.com/the-goods/2018/10/30/18044678/kids-apps-gaming-manipulative-ads-ftc.

15 Calvert, S. L., Richards, M. N., Jordon, A., & Romer, D.. "Children's parasocial relationships." Media and the well-being of children and adolescents (2014): 187–200.

16 Meyer, M., Adkins, V., Yuan, N., Weeks, H. M., Chang, Y. J., & Radesky, J.. "Advertising in young children's apps: A content analysis." Journal of developmental & behavioral pediatrics 40.1 (2019): 32–39.

17 Zhou, Marrian. "Popular kids apps are full of 'manipulative' ads, study finds." CNET, 30 Oct 2018, https://www.cnet.com/tech/services-and-software/popular-kids-apps-are-full-of-manipulative-ads-study-finds/.

18 Lieber, Chavie. "Apps for preschoolers are flooded with manipulative ads, according to a new study." Vox, 30 Oct 2018, https://www.vox.com/the-goods/2018/10/30/18044678/kids-apps-gaming-manipulative-ads-ftc.

19 Carrol, Linda. "Kids' apps may have a lot more ads than you think." REUTERS, 31 Oct 2018, https://www.reuters.com/article/idUSKCN1N42BY/.

20 정진솔. "키즈 게임에 버젓이 성인 광고…규제 방법 없어", 국민일보, 2022년 6월 20일, https://m.kmib.co.kr/view.asp?arcid=0017195908.

21 Radesky, J., Hiniker, A., McLaren, C., Akgun, E., Schaller, A., Weeks, H. M. & Gearhardt, A. N.. "Prevalence and characteristics of manipulative design in mobile applications used by children." JAMA Network Open 5.6 (2022): e2217641–e2217641.

22 Carrol, Linda. "Kids' apps may have a lot more ads than you think." REUTERS, 31 Oct 2018, https://www.reuters.com/article/idUSKCN1N42BY/#:~:text=A%20stunning%2095%20percent%20of,Journal%20of%20Developmental%20%26%20Behavioral%20Pediatrics.

23 Fitton, Dan, and Janet C. Read. "Creating a framework to support the critical consideration of dark design aspects in free-to-play apps." Proceedings of the 18th acm international conference on interaction design and children, 2019.

24 Hengesbaugh, Brain and Harry Valetk. "FTC Is Escalating Scrutiny of Dark Patterns, Children's Privacy." Bloomberg Law, 9 Jan 2023, https://news.bloomberglaw.com/us-law-week/ftc-is-escalating-scrutiny-of-dark-patterns-childrens-privacy.

25 FTC. "Protecting Children's Privacy Online." Federal Trade Commission Consumer Advice, Sep 2011, https://consumer.ftc.gov/articles/protecting-your-childs-privacy-online.

26 Google. "Digital Wellbeing of Families." Research Report for Google, 2019, https://services.google.com/fh/files/blogs/fluent-digital-wellbeing-report-global.pdf.

27 Goolge Play. "Teacher Approved apps & games." Google Play, n.d., https://play.google.com/store/apps/category/FAMILY. accessed 28 Dec 2023.

28 Brooks, Mindy. "Find high-quality apps for kids on Google Play." Google, 15 Apr 2020, https://blog.google/products/google-play/teacher-approved-apps/.

29 Meyer, M., Zosh, J. M., McLaren, C., Robb, M., McCaffery, H., Golinkoff, R. M. & Radesky, J.. "How educational are 'educational' apps for young children? App store content analysis using the Four Pillars of Learning framework." Journal of Children and Media 15.4 (2021): 526–548.

30 Radesky, Jenny. "Advertising in Kids' Apps: What Should Parents Do?" PBS Kids for Parents, 6 Nov 2018, https://www.pbs.org/parents/thrive/advertising-in-kids-apps-what-should-parents-do.

31 Rasmussen, Eric. "How 'Daniel Tiger's Grr-ific Feelings' App Helps Kids Learn." PBS Kids for Parents, 21 Jul 2018, https://www.pbs.org/parents/thrive/how-daniel-tigers-grr-ific-feelings-app-helps-kids-learn.

32 Meredith Corporation. "Parents Names Best Apps for Kids in 2021." PR Newswire, 8 Oct 2021, https://www.prnewswire.com/news-releases/parents-names-best-apps-for-kids-in-2021-301396146.html.

33 NSPCC. "Understanding online games." NSPCC, n.d., https://www.nspcc.org.uk/keeping-children-safe/online-safety/online-games/. accessed 28 Dec 2023.

34 Khripin, Michael. "The Ethical Imperative: Why Kids' Games Shouldn't Be Free-to-Play." Game Dev Uncovered, 4 Jan 2024, https://www.linkedin.com/pulse/ethical-imperative-why-kids-games-shouldnt-michael-khripin-mt08f/.

35 Gamesbriefers. "Should you monetise children's apps with ads?" Gamesbrief The Business of Games, 7 Jul 2013, https://www.gamesbrief.com/2013/07/gamesbriefers-should-you-monetise-childrens-apps-with-ads/.

2장

1 Yee, Nick, and Jeremy Bailenson. "The Proteus effect: The effect of transformed self-representation on behavior." Human communication research 33.3 (2007): 271–290.

2 "DON'T USE THIS FILTER." TikTok, uploaded by joannajkenny, 27 Feb 2023, https://www.tiktok.com/@joannajkenny/video/7204538291532664069.

3 "This filter is really something else should I try and do a tutorial recreating this filter with makeup?" TikTok, uploaded by kellystrackofficial, 26 Feb 2023, https://www.tiktok.com/@kellystrackofficial/video/7204177583708065067.

4 Rivas, Genesis. "The Mental Health Impacts of Beauty Filters on Social Media Shouldn't Be Ignored—Here's Why." InStyle, 14 Sep 2022, https://www.instyle.com/beauty/social—media—filters—mental—health.

5 London, Lela. "How Beauty Filters Are Making Us 'Look better' But Feel Worse." Forbes, 23 Mar 2020, https://www.forbes.com/sites/lelalondon/2020/03/23/in—self—isolation—filter—dysmorphia—and—beauty—filters—will—threaten—our—mental—health/?sh=6380c4da3831.

6 Boseley, Matilda. "Is that really me? The ugly truth about beauty filters." The Guardian, 1 Jan 2022, https://www.theguardian.com/lifeandstyle/2022/jan/02/is—that—really—me—the—ugly—truth—about—beauty—filters.

7 Napolitano, Elizabeth. "Does TikTok's Bold Glamour filter harm users' mental health?" CBS, 15 Mar 2023, https://www.cbsnews.com/news/tiktok—bold—glamour—filter—ai—mental—health/.

8 Shane, Charlotte. "Face Forward, The unpredictable magic of TikTok and Instagram beauty filters is that they make you feel more like you." WIRED, 24 Aug 2023, https://www.wired.com/story/augmented—reality—beauty—filter—tiktok—instagram/.

9 Dey, Kunal. "TikTok BLASTED for 'fatphobic' filter that puffs up users' faces to reveal their 'ugly' selves." Meaww, 4 Aug 2022, https://meaww.com/tik—tok—fatphobic—filter—round—faces—ugly—videos—go—viral.

10 Greenspan, Rachel E.. "Scott Disick and Brody Jenner criticized for promoting app that can make white users appear Black." Business Insider India, 24 Sep 2020, https://www.businessinsider.in/thelife/news/scott—disick—and—brody—jenner—criticized—for—promoting—app—that—can—make—white—users—appear—black/articleshow/78283138.cms.

11 Pearcy, Aimee. "A viral filter that makes you look older sparked a conversation about aging after celebrities had a mixed response to seeing themselves with wrinkles." BUSINESS INSIDER, 15 Jul 2023, https://www.insider.com/aged—filter—tiktok—viral—wrinkles—ageism—kylie—jenner—hailey—bieber—2023—7.

12 "7254337301197835566." TikTok, uploaded by Kyliejenner, 7 Nov 2023, https://www.tiktok.com/@kyliejenner/video/7254337301197835566.

13 Ohlheiser, A.W.. "TikTok changed the shape of some people's faces without asking." MIT Technology Review, 10 Jan 2021, https://www.technologyreview.com/author/abby—ohlheiser/.

14 Mather, Katie. "Creator Notices Something 'Off' About Her Face Using Tiktok's In—

app Camera." In the Know, 25 May 2023, https://www.intheknow.com/post/tik-tok-automatic-filter-charlotte-palermino/.

15 Gomez, Marc Exposito et al.. "Finding Wellbeing in Filters and Selfies." Material Design Blog, 1 Oct 2020, https://material.io/blog/digital-wellbeing-face-retouching.

16 DeGeurin, Mack. "Instagram is banning filters that promote cosmetic surgery as it battles mental health concerns." INSIDER, 23 Oct 2019, https://www.insider.com/instagram-cosmetic-surgery-filters-removed-2019-10.

17 Chandler, Simon. "Instagram's Filter Ban Isn't Enough To Stop Rise In Cosmetic Surgery." Forbwes, 23 Oct 2019, https://www.forbes.com/sites/simonchandler/2019/10/23/instagrams-filter-ban-isnt-enough-to-stop-rise-in-cosmetic-surgery/?sh=6ac5eab9532c.

18 Dove. "Welcome to the Dove Self-Esteem Project." Dove, n.d., https://www.dove.com/uk/dove-self-esteem-project.html. accessed 28 Dec 2023.

19 Diedrichs, Philippa, Sharon Haywood, Nadia Craddock, Georgina Pegram & Kirsty Garbett. "The Confidence Kit." Dove, n.d., https://assets.unileversolutions.com/v1/81511615.pdf?disposition=inline.

20 Liederman, Emmy. "Dove Wins Media Grand Prix at Cannes After Turning Its Back on TikTok." ADWEEK, 21 Jun 2023, https://www.adweek.com/agencies/dove-wins-media-grand-prix-at-cannes-after-turning-its-back-on-tiktok/.

3장

1 Castaldo, Joe. "They fell in love with the Replika AI chatbot. A policy update left them heartbroken." The Globe and Mail, 30 Mar 2023, https://www.theglobeandmail.com/business/article-replika-chatbot-ai-companions/.

2 Kato, Brooke. "I 'married' the perfect man without 'baggage'—he's completely virtual." New York Post, 3 Jun 2023, https://nypost.com/2023/06/03/bronx-mom-uses-ai-app-replika-to-build-virtual-husband/.

3 Wikinson, Chiara. "The People in Intimate Relationships With AI Chatbots." Vice, 21 Jan 2022, https://www.vice.com/en/article/93bqbp/can-you-be-in-relationship-with-replika.

4 김미향. "외로움은 새 사회적 질병…남몰래 외로운 젊은이들", 한겨레, 2019년 12월 22일, https://www.hani.co.kr/arti/society/society-general/921664.html.

5 이정우. "외로운 청춘…20대 10명 중 6명 '현재 고독하다'고 느껴", 청년일보, 2018년 7월 14일, https://www.youthdaily.co.kr/mobile/article.html?no=6980.

6 Cashin, Alison. "Loneliness in America: How the Pandemic Has Deepened an Epidemic of Loneliness and What We Can Do About It." MCC, Harvard, Feb 2021, https://mcc.gse.harvard.edu/reports/loneliness-in-america.

7 이소아. "日선 '고독 장관' 등장⋯외로움 덮친 한국, 그마저도 혼자 푼다", 중앙일보, 2022년 7월 2일, https://www.joongang.co.kr/article/25083848#home.

8 최훈진, 민나리, 김주연, 윤연정. "외로움이 불러올 미래는⋯코로나 기간 우울증 환자 10년 새 최대폭 '증가'", 서울신문, 2022년 1월 3일, https://www.seoul.co.kr/news/newsView.php?id=20220103500114.

9 Martinengo, Laura, Elaine Lum, and Josip Car. "Evaluation of chatbot-delivered interventions for self-management of depression: content analysis." Journal of affective disorders 319 (2022): 598-607.

10 Keierleber, Mark. "Young and depressed? Try Woebot! The rise of mental health chatbots in the US." The Guardian, 13 Apr 2022, https://www.theguardian.com/us-news/2022/apr/13/chatbots-robot-therapists-youth-mental-health-crisis.

11 Xie, Tianling, and Iryna Pentina. "Attachment theory as a framework to understand relationships with social chatbots: a case study of Replika." 2022.

12 Blut, M., Wang, C., Wünderlich, N. V., & Brock, C.. "Understanding anthropomorphism in service provision: a meta-analysis of physical robots, chatbots, and other AI." Journal of the Academy of Marketing Science 49 (2021): 632-658.

13 Pentina, Iryna, Tyler Hancock, and Tianling Xie. "Exploring relationship development with social chatbots: A mixed-method study of replika." Computers in Human Behavior 140 (2023): 107600.

14 Mori, Masahiro, Karl F. MacDorman, and Norri Kageki. "The uncanny valley [from the field]." IEEE Robotics & automation magazine 19.2 (2012): 98-100.

15 Reeves, Byron, and Clifford Nass. "The media equation: How people treat computers, television, and new media like real people." Cambridge, UK 10.10 (1996).

16 Wang, Eliza. "Social chatbots are abetting the loneliness epidemic." The Tribune, 24 Jan 2023, https://www.thetribune.ca/sci-tech/social-chatbots-are-abetting-the-loneliness-epidemic-240123/.

17 Reid, Claire. "Woman with AI 'husband' says relationship is perfect as he has no baggage or in-laws." Tyla, 19 Jun 2023, https://www.tyla.com/sex-and-relationships/ai-husband-rosanna-ramos-eren-kartal-232949-20230619.

18 Russon, Mary-Ann. "Should robots ever look like us?" BBC, 23 Jul 2019, https://www.bbc.com/news/business-48994128.

19 Borzykowski, Bryan. "Truth be told, we're more honest with robots." BBC, 19 Apr 2016, https://www.bbc.com/worklife/article/20160412-truth-be-told-were-more-honest-with-robots.

20 스캐터랩. "AI 윤리", AI LUDA, https://team.luda.ai/ai-ethics. 2023년 12월 28일 접속.

21 차민지. "'나 AI인 거 몰랐어?' 돌아온 이루다 써보니⋯혐오 발화 사라졌다", 노컷뉴스, 2022년 3월 19일, https://www.nocutnews.co.kr/news/5725517.

22 Luo, Xueming, Luo, X., Tong, S., Fang, Z., & Qu, Z.. "Frontiers: Machines vs. humans: The impact of artificial intelligence chatbot disclosure on customer purchases." Marketing Science 38.6 (2019): 937–947.

23 Leclerc, Jean-Marc and Hagemann, Ryan. "Precision regulation for artificial intelligence." IBM Policy Lab (2020): 1–5.

24 김동원. "정부, AI 윤리 확산 나섰다⋯'제1기 인공지능윤리정책포럼' 출범", AI타임스, 2022년 2월 25일, https://www.aitimes.com/news/articleView.html?idxno=143191.

25 Bram, Barclay. "My Therapist, the Robot." The New York Times, 2022, https://www.nytimes.com/2022/09/27/opinion/chatbot-therapy-mental-health.html.

26 Darcy, A., Darcy, A., Daniels, J., Salinger, D., Wicks, P., & Robinson, A.. "Evidence of human-level bonds established with a digital conversational agent: cross-sectional, retrospective observational study." JMIR Formative Research 5.5 (2021): e27868.

27 Fitzpatrick, Kathleen Kara, Alison Darcy, and Molly Vierhile. "Delivering cognitive behavior therapy to young adults with symptoms of depression and anxiety using a fully automated conversational agent (Woebot): a randomized controlled trial." JMIR mental health 4.2 (2017): e7785.

28 Kelly, Samantha Murphy. "Snapchat's new AI chatbot is already raising alarms among teens and parents." CNN Business, 27 Apr 2023, https://edition.cnn.com/2023/04/27/tech/snapchat-my-ai-concerns-wellness/index.html.

29 Roose, Kevin. "A Conversation With Bing's Chatbot Left Me Deeply Unsettled." The New York Times, 16 Feb 2023, https://www.nytimes.com/2023/02/16/technology/bing-chatbot-microsoft-chatgpt.html.

30 Atillah, Imane El. "Man ends his life after an AI chatbot 'encouraged' him to sacrifice himself to stop climate change." Euro News, 31 May 2023, https://www.euronews.com/next/2023/03/31/man-ends-his-life-after-an-ai-chatbot-encouraged-him-to-sacrifice-himself-to-stop-climate-.

31 Harrison, Maggie. "Former Google CEO Warns That Humans Will Fall in Love With AIs." Futurism, 6 Apr 2023, https://futurism.com/former-google-ceo-humans-fall-in-love-with-ais.

4장

1 김혜인. "돈 주고 놀이기구 빨리 타는 게 왜?…'매직 패스' 갑론을박", 주간조선, 2023년 4월 5일, https://weekly.chosun.com/news/articleView.html?idxno=25516.

2 Mankiw, N. Gregory. Principles of Economics. Cengage Learning, 2020.

3 "매직 패스 논란 어떻게 생각해?", 블라인드, 2023년 4월 4일, https://www.teamblind.com/kr/post/매직패스권-논란-어떻게-생각해-KmFB3GEh.

4 엄형준, 조희연. "게임하듯 대출·투자 '파격 마케팅'…사행성 조장 '경고등'", 세계일보, 2021년 9월 28일, https://www.segye.com/newsView/20210927514069.

5 이승아. "출범 이틀 된 토스뱅크…국감서 '번호표 논란' 도마 위", 파이낸셜투데이, 2021년 10월 6일, https://www.ftoday.co.kr/news/articleView.html?idxno=225441.

6 김건우. "[기자수첩] 무리수 마케팅으로 혁신은 없고 논란만 남은 토스뱅크", 소비자가 만드는 신문, 2021년 12월 10일, https://www.consumernews.co.kr/news/articleView.html?idxno=639290.

7 김용현. "'나 노홍철인데 넷플릭스 아시나' 예능서 '연예인 특혜' 논란", 국민일보, 2021년 12월 14일, https://m.kmib.co.kr/view.asp?arcid=0016570016.

8 박소연. "'빽' 있으면 하루, 없으면 1년? 병원 대기시간 '빈부격차'", 머니투데이, 2013년 10월 27일, https://news.mt.co.kr/mtview.php?no=2013102511240632623.

9 Sandel, Michael J. "What money can't buy: the moral limits of markets." Brasenose College, Oxford, 1998.

10 김자아. "'아빠, 저 집은 왜 줄 안 서?'…놀이공원 '매직 패스'에 네티즌 와글와글", 조선경제, 2023년 4월 7일, https://www.chosun.com/economy/economy-general/2023/04/04/VHM-FO0YRYNAY3AMP6O5OWI5THI/#:~:text=%EC%A0%95%EB%8B%B5%EC%9D%80%20'%EA%B7%B8%EB%A0%87%EB%8B%A4'%EC%9D%B4%EB%8B%A4.,%EA%B5%AC%EB%A7%A4'%20%EB%85%BC%EB%9E%80%EC%97%90%20%ED%9C%A9%EC%8B%B8%EC%98%80%EB%8B%A4.

11 이유주. "롯데월드, 돈 있으면 '새치기 티켓' 사라?", 베이비뉴스, 2016년 6월 7일, https://www.ibabynews.com/news/articleView.html?idxno=39819.

12 남해인. "모르는 사람만 줄 세우기…'선착순 룰' 깬 디지털 '원격 줄 서기'", 뉴스1, 2022년 12월 14일, https://www.news1.kr/articles/?4892417.

13 이가영. "'유료 똑닥 앱 모르는 노인, 병원 문 열 때 가도 대기 40명' 병원 8곳 행정지도", 조선일보, 2023년 12월 11일,https://www.chosun.com/national/national-general/2023/12/11/GKPGL27E7FDS5EPEXD3PYS3F4A/.

14 Flyntz, Matthew E.. "Mine! How the Hidden Rules of Ownership Control Our Lives." Law Libr. J. 113 (2021): 160.

1 Nolan, Christopher. The Dark Knight. Warner Bros., 2008.

2 미 정보기관이 수십 년 동안 시민의 개인정보를 수집해왔다는 사실이 언론에 공개되었다. Savage, Charlie. "C.I.A. Is Collecting in Bulk Certain Data Affecting Americans, Senators Warn." The New York Times, 10 Feb 2022, https://www.nytimes.com/2022/02/10/us/politics/cia-data-privacy.html.

3 Mill, John Stuart. "Utilitarianism." Seven masterpieces of philosophy. Routledge, 2016, 329-375.

4 Kant, Immanuel, and Jerome B. Schneewind. Groundwork for the Metaphysics of Morals. Yale University Press, 2002.

5 Komando, Kim. "30-second privacy check every Google and Facebook user must do." USA TODAY, 21 Apr 2022, https://www.usatoday.com/story/tech/columnist/komando/2022/04/21/google-and-facebook-users-should-do-quick-privacy-check-now/7335214001/.

6 BBC NEWS 코리아. "구글·메타, '개인정보 불법 수집' 1000억 과징금 철퇴", BBC NEWS 코리아, 2022년 9월 14일, https://www.bbc.com/korean/news-62899527.

7 김관식. "구글의 개인정보 처리 동의방식, 왜 문제가 됐을까?", 디아이투데이, 2022년 9월 30일, https://ditoday.com/%EA%B5%AC%EA%B8%80%EC%9D%98-%EA%B0%9C%EC%9D%B8%EC%A0%95%EB%B3%B4-%EC%B2%98%EB%A6%AC-%EB%8F%99%EC%9D%98%EB%B0%A9%EC%8B%9D-%EC%99%9C-%EB%AC%B8%EC%A0%9C%EA%B0%80-%EB%90%90%EC%9D%84%EA%B9%8C/?ckattempt=1.

8 이시은. "개인정보 불법 사용돼도 책임 없다?…'본디' 이용약관 진실은[긱스]", 한국경제, 2023년 2월 15일, https://www.hankyung.com/article/202302158347i.

9 윤재영. 디자인 트랩. "17장 읽어보라고 만든 약관 맞나요", 김영사, 2022.

10 Allyn, Bobby. "Google pays nearly $392 million to settle sweeping location-tracking case." npr, 14 Nov 2022, https://www.npr.org/2022/11/14/1136521305/google-settlement-location-tracking-data-privacy.

11 Day, Matt., Giles Turner, & Natalia Drozdiak. "Thousands of Amazon Workers Listen to Alexa Users' Conversations." TIME, 11 Apr 2019, https://time.com/5568815/amazon-workers-listen-to-alexa/.

12 Colewey, Devin. "Amazon settles with FTC for $25M after 'flouting' kids' privacy and deletion requests." Join TechCrunch+, 1 Jun 2023, https://techcrunch.com/2023/05/31/amazon-settles-with-ftc-for-25m-after-flouting-kids-privacy-and-deletion-requests/.

13 김현경. "이런 개인정보까지…車 회사들 과다 수집 논란", 한국경제TV, 2023년 9월 7일, https://www.wowtv.co.kr/NewsCenter/News/Read?articleId=A202309070118.

14 Hern, Alex. "Apple apologises for allowing workers to listen to Siri recordings." The Guardian, 29 Aug 2019, https://www.theguardian.com/technology/2019/aug/29/apple-apologises-listen-siri-recordings.

15 Aleisa, Noura, Karen Renaud, and Ivano Bongiovanni. "The privacy paradox applies to IoT devices too: A Saudi Arabian study." Computers & security.

16 Bongiovanni, I., Renaud, K., & Aleisa, N.. "The privacy paradox: we claim we care about our data, so why don't our actions match?" The Conversation, 29 Jul 2020, https://theconversation.com/the-privacy-paradox-we-claim-we-care-about-our-data-so-why-dont-our-actions-match-143354.

17 김영명. "한국인, 온라인 보안 및 개인정보보호 인식 세계 최하위 꼽혔다", 보안뉴스, 2023년 8월 31일, https://m.boannews.com/html/detail.html?idx=121486.

18 TechFruit. "The internet is a privacy nightmare – be careful with your personal data." TechFruit, 30 Mar 2018, https://techfruit.com/2018/03/30/the-internet-is-a-privacy-nightmare-be-careful-with-your-personal-data/.

19 이혜영. "규제 역설 관점에서 본 사회적 규제 입법의 한계와 과제: 개인정보보호 규제를 중심으로", 의정논총 13.1 (2018): 45–69.

20 김가은. "행태정보 따로 저장하라…'맞춤형 광고 가이드라인'에 업계 우려 심화", 이데일리, 2023년 7월 18일, https://www.edaily.co.kr/news/read?newsId=02971686635675832&mediaCodeNo=257.

21 이진규. "온라인 맞춤형 광고 가이드라인(안)의 검토 및 정책제안", KISO저널, 2023년 9월 14일, https://journal.kiso.or.kr/?p=12384.

22 황현일. "금융 마이데이터와 '알고 하는 동의'", Legal Times, 2021년 6월 3일, https://www.legaltimes.co.kr/news/articleView.html?idxno=60737.

23 이우림. "의료 · 복지 · 부동산에도 마이데이터 도입…제도 확대 남은 과제는", 중앙일보, 2023년 8월 17일, https://www.joongang.co.kr/article/25185413.

24 Papanek, Victor, and R. Buckminster Fuller. "Design for the real world." 1972.

6장

1 Martin, Kelly D., and N. Craig Smith. "Commercializing social interaction: The ethics of stealth marketing." Journal of Public Policy & Marketing 27.1 (2008): 45–56.

2 송치훈. "'시간당 1만 원' 탕후루 가게 바람잡이 줄 서기 알바까지 등장", 동아일보, 2023년 9월 1일, https://www.donga.com/news/Society/article/all/20230901/120974278/2.

3 정인선, 옥기원. "[단독] 쿠팡은 알바 놀이터…최상위 구매평 다섯 중 넷은 '조작'", 한겨레, 2022년 10월 4일, https://www.hani.co.kr/arti/economy/it/1061184.html.

4 김세라. "온라인 쇼핑 이용후기 '실제 구매에 큰 영향' 미쳐", 소비자경제, 2022년 1월 11일, http://www.dailycnc.com/news/articleView.html?idxno=209683.

5 김민아, 김재영. "온라인 이용후기 관련 소비자 보호방안 연구", 한국소비자원, 2019.

6 성월. "빈 박스 마케팅", 네이버 블로그, 2022년 2월 18일, https://m.blog.naver.com/12sunrise703/222630621217.

7 김신영. "리뷰 조작, 못 잡나 안 잡나", 단비뉴스, 2023년 4월 7일, http://www.danbinews.com/news/articleView.html?idxno=22376.

8 최신혜. "'폐업 막아보려다 돈만 날렸다' 외식업계 '블로그 마케팅' 사기 기승", 아시아 경제, 2019년 4월 10일, https://www.asiae.co.kr/article/2019041009324624978.

9 권종일. "공정위, 소비자 기만한 유튜브 · 네이버 블로그 '뒷광고' 2만 1037건 적발", 세정일보, 2023년 2월 6일, https://www.sejungilbo.com/news/articleView.html?idxno=41461.

10 김정범, 진영화, 이지안. "'7000만 원 넣고 1억 환급'…허위 인증샷으로 초보 투자자 현혹", 매일경제, 2023년 11월 24일, https://www.mk.co.kr/news/society/10883033.

11 최예린. "하루 종일 카톡만 하고 월 300만 원?…'리딩방 알바' 알고 보니[최예린의 사기꾼 피하기]", 한국경제, 2022년 2월 19일, https://www.hankyung.com/article/202202183534i.

12 신지인. "'물건 좋네'…바람잡이 판치는 온라인 라이브 쇼핑", 조선일보, 2022년 12월 14일, https://www.chosun.com/national/national-general/2022/12/14/V3NIGXSR7VDVDMC-4GC6IJJIEVI/.

13 Collinson, Patrick. "Fake reviews: can we trust what we read online as use of AI explodes?" The Guardian, 15 Jul 2023, https://www.theguardian.com/money/2023/jul/15/fake-reviews-ai-artificial-intelligence-hotels-restaurants-products.

14 Nightingale, Sophie J., and Hany Farid. "AI-synthesized faces are indistinguishable from real faces and more trustworthy." Proceedings of the National Academy of Sciences 119.8 (2022): e2120481119.

15 Langer, Roy. "Stealth marketing communications: is it ethical?" Strategic CSR communication. Djøf Forlag, 2006, 107-134.

16 Perez, Sarah. "Consumer advocacy groups want Walmart's Roblox game audited for 'stealth marketing' to kids." TechCrunch, 25 Jan 2023, https://techcrunch.com/2023/01/24/consumer-advocacy-groups-want-walmarts-roblox-game-audited-for-stealth-marketing-to-kids/.

17 Stapley-Brown, Victoria. "A Marketer Walks Into the Metaverse…." R/GA, 13 Dec 2022, https://rga.com/fv-marketing-endorsements-metaverse.

1 Müller, Vincent C., "Ethics of artificial intelligence and robotics." 2020.

2 "Amazon re:MARS 2022–Day 2–Keynote." YouTube, uploaded by AWS Events, 23 Jun 2022, https://www.youtube.com/watch?v=22cb24-sGhg.

3 Here After. "Your stories and voice. Forever." Here After, n.d., https://www.hereafter.ai/. accessed 29 Dec 2023.

4 Storyfile. "Conversational Video AI SaaS Technology." Storyfile, n.d., https://storyfile.com/. accessed 29 Dec 2023.

5 Stoneman, Justin and Victoria Ward. "Grandmother talks to mourners at her own funeral." The Telegraph, 14 Aug 2022, https://www.telegraph.co.uk/news/2022/08/14/grandmother–talks–mourners–funeral/.

6 You Only Virtual. "YOV–Build A Versona–Never Have to Say Goodbye." YOV, n.d., https://www.myyov.com/index.html. accessed 29 Dec 2023.

7 Re;memory. "Remembrance without regrets." Re;memory, n.d., https://rememory.deepbrain.io/. accessed 29 Dec 2023.

8 조승한. "딥브레인AI–프리드라이프, AI 추모 서비스 '리메모리' 업무협약", 연합뉴스, 2022년 8월 19일, https://www.yna.co.kr/view/AKR20220819084900017.

9 Krueger, Joel, and Lucy Osler. "Engineering affect." Philosophical Topics 47.2 (2019): 205–232.

10 Loh, Mattew. "China is using AI to raise the dead, and give people one last chance to say goodbye." Business Insider, 20 May 2023, https://www.businessinsider.com/ai–make–money–china–grieving–raise–dead–griefbot–2023–5.

11 윤재영. "챗봇, 꼭 인간의 모습이어야 하나", DBR, 2023년 8월, https://dbr.donga.com/article/view/2102/article-no/10969/ac/a-view#:~:text=%EB%A7%8E%EC%9D%80%20%EC%82%AC%EB%9E%8C%EC%9D%B4%20%EC%9D%B8%EA%B3%B5%EC%A7%80%EB%8A%A5,%EB%90%9C%20%EC%B1%97%EB%B4%87%EC%9D%B4%20%ED%83%84%EC%83%9D%ED%95%9C%EB%8B%A4.

12 Bryce, Amber Louise. "The rise of 'grief tech': AI is being used to bring the people you love back from the dead." Euronews, 12 May 2023, https://www.euronews.com/next/2023/03/12/the-rise-of–grief–tech–ai–is–being–used–to–bring–the–people–you–love–back–from–the–dead.

13 Stroebe, Margaret, Henk Schut, and Wolfgang Stroebe. "Attachment in coping with bereavement: A theoretical integration." Review of general psychology 9.1 (2005): 48–66.

14 Pearcy, Aimee. "'It was as if my father were actually texting me': grief in the age of AI." The Guardian, 18 Jul 2023, https://www.theguardian.com/technology/2023/

jul/18/ai–chatbots–grief–chatgpt.

15 Lindemann, Nora Freya. "The Ethics of 'Deathbots'." Science and Engineering Ethics 28.6 (2022): 60.

16 Myers, Owen. "'It's ghost slavery': the troubling world of pop holograms." The Guardian, 1 Jun 2019, https://www.theguardian.com/tv–and–radio/2019/jun/01/pop–holograms–miley–cyrus–black–mirror–identity–crisis.

17 Levy, Steven. "Gary Marcus Used to Call AI Stupid—Now He Calls It Dangerous." Wired, 5 May 2023, https://www.wired.com/story/plaintext–gary–marcus–ai–stupid–dangerous/.

18 News, UCR. "Artificial intelligence is bringing the dead back to 'life'—but should it?" UC Riverside News, 4 Aug 2021, https://news.ucr.edu/articles/2021/08/04/artificial–intelligence–bringing–dead–back–life–should–it.

19 윤재영. 디자인 트랩. 김영사, 2022.

20 조앤 K 롤링, 김혜원 옮김, 해리포터와 마법사의 돌. 문학수첩, 2003.

8장

1 김태헌. "[팩트체크] 이니스프리는 정말 플라스틱 용기를 '종이'라고 속였나?", 아이뉴스24, 2021년 4월 13일, https://www.inews24.com/view/1358213.

2 송준호. "EU 의회, 그린클레임 금지 지침 통과…광고업계 '그린워싱' 시대 끝났다", Impact On, 2023년 5월 17일, https://www.impacton.net/news/articleView.html?idxno=6488.

3 Deceptive Patterns. "Confirmshaming." Deceptive Patterns, n.d., https://www.deceptive.design/types/confirmshaming. accessed 30 Dec 2023.

4 윤재영. 디자인트랩. "18장 불안은 디자인의 좋은 재료", 김영사, 2022.

5 Deceptive Patterns. "Trick wording." Deceptive Patterns, n.d., https://www.deceptive.design/types/trick–wording. accessed 30 Dec 2023.

6 글쓰는개미핥기. "앱을 이용하다 발견한 다크패턴 3가지", careerly, 2023년 2월 15일, https://careerly.co.kr/comments/77647?utm–campaign=self–share.

7 공정거래위원회. "온라인 다크패턴 자율관리 가이드라인", 공정거래위원회, 2023, https://www.ftc.go.kr/www/selectReportUserView.do?key=10&rpttype=1&report-data-no=10140.

8 blankMadeMeSmile-2021. "allowing you to focus on the conter The app has unlimited cats Use the App I'm a dog person." ifunny, 16 Apr 2022. https://ifunny.co/picture/allowing–you–to–focus–on–the–conter–the–app–has–C0Tf7tgT9.

9 userpilot. "12 Good Friction Examples That Help Increase Product Adoption." userpilot, 15 Feb 2023, https://userpilot.com/blog/good–friction/.

10 Rares Taut. "Dark Patterns – Confirmshaming." Mobiversal, 23 Aug 2019, https:// blog.mobiversal.com/dark-patterns-or-how-ux-exploits-the-user-confirmsham- ing.html. accessed 30 Dec 2023.

11 Shashkevich, Alex. "The power of language: How words shape people, culture." Stanford University, 22 Aug 2019, https://news.stanford.edu/2019/08/22/the-power- of-language-how-words-shape-people-culture/.

9장

1 임종명. "워런 버핏 자선 점심 식사, 246억여 원에 낙찰", 뉴시스, 2022년 6월 18일, https:// mobile.newsis.com/view.html?ar-id=NISX20220618-0001912050.

2 장우정. "에스엠이 안 판다는 이 회사⋯매 분기 실적 경신 행진", 조선비즈, 2023년 10월 4일, https://biz.chosun.com/industry/company/2023/10/04/LLNUA74B4RGC7AC5NN- SAE2ALIQ/.

3 한류 심층 분석 보고서. "디지털 플랫폼 시대, 한류의 확장과 그 가능성", 한국국제문화교류진흥 원, September + October 2022, https://kofice.or.kr/z99-include/filedown1.asp?file- name=2022%20%ED%95%9C%EB%A5%98%EB%82%98%EC%9A%B0%20Vol.50-%EC%9 6%91%EB%A9%B4-%EC%B5%9C%EC%A2%85.pdf.

4 매력있슈주: "버블은 아티스트가 직접 보내나요? 은혁이가 자세하게 알려드릴게요", Youtube, 21 Jan 2022, https://youtu.be/NQwL6y7hMw4?si=BSpoFyjdbugXU6U9.

5 Yang, Lillian. "How K-Pop Apps Create the Illusion of Private Messaging with Ce- lebrities." Nielsen Norman Group, 2 Oct 2022, https://www.nngroup.com/articles/ kpop-private-messaging/.

6 Stone, Brad. "'Fake Steve' Blogger Comes Clean." The New York Times, 6 Aug 2007, https://www.nytimes.com/2007/08/06/technology/06steve.html.

7 이용호. "뻔뻔한 거짓말, 할루시네이션, 똑똑하면서 멍청한 챗gpt", 한국강사신문, 2023년 6월 28 일, https://www.lecturernews.com/news/articleView.html?idxno=129556.

8 Shewale, Rohit. "Character AI Statistics For 2024(Traffic, Users & More)." Demand- sage, 29 Dec 2023, https://www.demandsage.com/character-ai-statistics/#:~:tex- t=Over%2020%20million%20people%20across,50.42%25%20of%20the%20 Character.

9 O'Brien, Sara Ashley. "'Hi, It's Taylor Swift': How AI Is Using Famous Voices and Why It Matters." The Wall Street Journal, 5 Jun 2023, https://www.wsj.com/articles/chat- bots-banter-ai-forever-voices-f845e2ec.

10 "New AI Tools-Banter AI-Talk with your favorite celebs #ai #chatgpt #openai #elon #elonmusk." YouTube, uploaded by Matt Farmer AI, 15 Apr 2023, https://www.you-

tube.com/watch?v=DXkmzPyFWBs.

11 "Steve Jobs—BanterAI." YouTube, uploaded by banterAI, 4 Apr 2023, https://www.youtube.com/watch?v=A-zYZGYFKu0.

12 Chanda, Prakriti. "Is Character AI Safe? 3 Real Risks to Know Before Using." AMB CRYPTO, 29 Aug 2023, https://ambcrypto.com/blog/is-character-ai-safe-3-real-risks-to-know-before-using/.

13 O'Brien, Sara Ashley. "'Hi, It's Taylor Swift': How AI Is Using Famous Voices and Why It Matters." The Wall Street Journal, 5 Jun 2023, https://www.wsj.com/articles/chatbots-banter-ai-forever-voices-f845e2ec.

14 Trabucchi, Marco. "Il bot che ti permette di chattare con Padre Pio e i santi." Wired, 3 Mar 2023, https://www.wired.it/article/bot-chattare-santi-prega-org/.

15 Shivji, Salimah. "India's religious chatbots condone violence using the voice of god." CBC, 6 Jul 2023, https://www.cbc.ca/news/world/india-religious-chatbots-1.6896628.

16 France24. "'Hey Buddha': Japan researchers create AI enlightenment tool." France24, 19 Oct 2022, https://www.france24.com/en/live-news/20221018-hey-buddha-japan-researchers-create-ai-enlightenment-tool.

17 Schwartz Eric Hal. "Meet the 'AI Monk' Virtual Human Sharing Buddhist Teachings in Thailand." Voicebot.ai, 21 Jan 2022, https://voicebot.ai/2022/01/21/meet-the-ai-monk-virtual-human-sharing-buddhist-teachings-in-thailand/.

18 Lee, Morgan. "Christians Are Asking ChatGPT About God. Is This Different From Googling?" CT, 26 May 2023, https://www.christianitytoday.com/ct/2023/may-web-only/chatgpt-google-bible-theology-artificial-intelligence-truth.html.

19 Kington, Tom. "Say your prayers, padre—sinners have chatbot saint now." The Times, 3 Mar 2023, https://www.thetimes.co.uk/article/say-your-prayers-padre-sinners-have-chatbot-saint-now-ggv30dkr2.

20 France24. "'Hey Buddha': Japan researchers create AI enlightenment tool." France24, 19 Oct 2022, https://www.france24.com/en/live-news/20221018-hey-buddha-japan-researchers-create-ai-enlightenment-tool.

21 Mishchenko, Taras. "Religious chatbots that speak in the voice of God and condone violence are gaining popularity in India." Mezha, 10 May 2023, https://mezha.media/en/2023/05/10/religious-chatbots-that-speak-in-the-voice-of-god-and-condone-violence-are-gaining-popularity-in-india/. Nooreyezdan, Nadia. "India's religious AI chatbots are speaking in the voice of god—and condoning violence." rest of world, 9 May 2023, https://restofworld.org/2023/chatgpt-religious-chatbots-india-gitagpt-krishna/.

22 Sherburne, Morgan. "Are you there, AI? It's me, God." Michigan News, 4 Oct 2023,

https://news.umich.edu/are-you-there-ai-its-me-god/.

23 박채원. "감성 AI 시장, 얼마나 커질까?", scatterlab, 2023년 9월 6일, https://tech.scatter-lab.co.kr/emotion-ai-market/.

10장

1 중독을 일으키는 디자인의 원리에 대해서는 필자의 저서 《디자인 트랩》을 참고하라. 윤재영. 디자인트랩. 김영사, 2022.

2 Costa, Rui Miguel. "Undoing(defense mechanism)." Encyclopedia of personality and individual differences. Cham: Springer International Publishing, 2020, 5668-5669.

3 "#digitalrestingpoint." Instagram, uploaded by Gabi Abrão, 2022, https://www.insta-gram.com/reel/CYhlHD-lr3s/?utm-source=ig-embed&ig-rid=3141e917-a2ee-4881-a187-a2b7b3a7cbb6.

4 Lorenz, Taylor. "Doomscrolling got you down? Take a break at a digital rest stop." The Washington Post, 22 Mar 2022, https://www.washingtonpost.com/technolo-gy/2022/03/22/digital-rest-stop-doomscrolling/.

5 George, Donna St. "Schools sue social media companies over youth mental health crisis." The Washington Post, 19 Mar 2023, https://www.washingtonpost.com/educa-tion/2023/03/19/school-lawsuits-social-media-mental-health/.

6 Johnson, Gene and the Associated Press. "'Seattle public schools' lawsuit against media giants like TikTok, Instagram and Facebook faces uncertain legal road." For-tune, 11 Jan 2023, https://fortune.com/2023/01/11/seattle-public-schools-lawsuit-against-big-tech-face-uncertain-legal-road/.

7 Kafka, Peter. "Facebook is like sugar—too much is bad for you, says a top Face-book exec." Vox, 7 Jan 2020, https://www.vox.com/recode/2020/1/7/21056094/face-book-sugar-regulation-memo-trump-2016-bosworth.

8 Bronstad, Amanda. "Tiresome to See That Argument Coming Up Again: Facebook's Plan to Defeat 'Addiction' Lawsuits." Law.com, 8 Sep 2022, https://www.law.com/texaslawyer/2022/09/08/tiresome-to-see-that-argument-coming-up-again-face-books-plan-to-defeat-addiction-lawsuits/.

9 최진응. "소셜미디어의 자율규제 현황과 개선 과제", KISO저널, 한국인터넷자율정책기구, 2016, 제25호.

10 Amoli. "The ethical boundaries of persuasive design." Medium, 11 Mar 2016, https://uxdesign.cc/the-ethical-boundaries-of-persuasive-design-c0b040906386.

11 FDA. "Changes to the Nutrition Facts Label." FDA, 12 July 2023, https://www.fda.

gov/food/food-labeling-nutrition/changes-nutrition-facts-label.

12 Asis, Nermae De. "The Evolution of Food Labels: A Timeline." 48hourprint.com, 26 Jun 2021, https://www.48hourprint.com/history-evolution-food-labels.

13 Almendrala, Anna. "4 Major Changes Are Coming To Food Nutrition Label." Huffpost, 20 May 2016, https://www.huffpost.com/entry/changes-to-food-nutrition-labels-n-573f3fe0e4b045cc9a70d4ee.

14 Mozaffarian, D., and S. Shangguan. "Do food and menu nutrition labels influence consumer or industry behavior." STAT, 2019, https://www. statnews.com/2019/02/19/food-menu-nutrition-labelsinfluence-behavior.

15 Aagaard, J., Knudsen, M. E. C., Bækgaard, P., & Doherty, K.. "A Game of Dark Patterns: Designing Healthy, Highly-Engaging Mobile Games." CHI Conference on Human Factors in Computing Systems Extended Abstracts, 2022.

16 Choi, Suin et al. "Dailit." Reddot winner 2021, n.d., https://www.red-dot.org/project/dailit-55175. accessed 30 Dec 2023.

17 Strong, D. R., Pierce, J. P., Pulvers, K., Stone, M. D., Villaseñor, A., Pu, M., & Messer, K.. "Effect of graphic warning labels on cigarette packs on US smokers' cognitions and smoking behavior after 3 months: a randomized clinical trial." JAMA network open 4.8 (2021): e2121387-e2121387.

18 Noar, S. M., Rohde, J. A., Barker, J. O., Hall, M. G., & Brewer, N. T.. "Pictorial cigarette pack warnings increase some risk appraisals but not risk beliefs: a meta-analysis." Human communication research 46.2-3 (2020): 250-272.

19 Shadel, W. G., Martino, S. C., Setodji, C. M., Dunbar, M., Scharf, D., & Creswell, K. G.. "Do graphic health warning labels on cigarette packages deter purchases at point-of-sale? An experiment with adult smokers." Health education research 34.3 (2019): 321-331.

20 LaVoie, N. R., Quick, B. L., Riles, J. M., & Lambert, N. J.. "Are graphic cigarette warning labels an effective message strategy? A test of psychological reactance theory and source appraisal." Communication Research 44.3 (2017): 416-436.

21 Rooke, Sally, John Malouff, and Jan Copeland. "Effects of repeated exposure to a graphic smoking warning image." Current Psychology 31.3 (2012): 282-290.

22 보건복지부. "담뱃갑 경고그림 및 경고문구, 더 간결하고 강하게 바뀐다!", 보건복지부, 2022, http://www.mohw.go.kr/react/al/sal0301vw.jsp?PAR-MENU-ID=04&MENU-ID=0403&page=1&CONT-SEQ=374217.

23 Pardes, Arielle. "The HabitLab Browser Extension Curbs Your Time Wasted on the Web." Wired, 28 Jan 2019, https://www.wired.com/story/habitlab-browser-extension/.

24 Kovacs, Geza, Zhengxuan Wu, and Michael S. Bernstein. "Rotating online behavior

change interventions increases effectiveness but also increases attrition." Proceedings of the ACM on Human–Computer Interaction 2.CSCW (2018): 1–25.

25 Freedom. n.d., https://freedom.to/. accessed 30 Dec 2023.

26 Flipd. n.d., https://www.flipdapp.co/. accessed 30 Dec 2023.

27 Digitox. n.d., https://phosphorus-apps.github.io/. accessed 30 Dec 2023.

28 Biden, Joe. "We must hold social media platforms accountable for the national experiment they're conducting on our children." Twitter, 2 Mar 2022, https://twitter.com/POTUS/status/1498856342358003716?lang=en.

11장

1 Carey, Bjorn. "Smartphone speech recognition can write text messages three times faster than human typing." Stanford News, 24 Aug 2016, https://news.stanford.edu/2016/08/24/stanford-study-speech-recognition-faster-texting/.

2 홍국기. "'AI 석학' 앤드류 응 '모두가 인공지능 비서 쓰는 시대 온다'(종합)", 매일경제, 2023년 7월 20일, https://stock.mk.co.kr/news/view/181773.

3 Cosslett, Rhiannon Lucy. "I tried to sexually harass Siri, but all she did was give me a polite brush-off." The Guardian, 22 May 2019, https://www.theguardian.com/commentisfree/2019/may/22/sexually-harass-siri-virtual-assistants-women. 이에 대해서는 '17장 왜 온통 여성 AI뿐인가'에서 좀 더 자세하게 다룬다.

4 Schweitzer, F., Belk, R., Jordan, W., & Ortner, M.. "Servant, friend or master? The relationships users build with voice-controlled smart devices." Journal of Marketing Management 35.7–8 (2019): 693–715. Marketing in everyday life. "Seeing the smart speaker as a servant vs a master vs a partner–Why it matters." Ana Canhoto, 11 Apr 2019, https://anacanhoto.com/2019/04/11/seeing-the-smart-speaker-as-a-servant-vs-a-master-vs-a-partner-why-it-matters/.

5 김현우. "음성인식 비서가 추천한 물건만 팔릴 수도", 중앙일보, 2018년 2월 28일, https://news.koreadaily.com/2018/02/27/economy/economygeneral/6038078.html.

6 김준일, 조권형. "네이버, 검색 알고리즘 조작-가짜후기 방치···與, 갑질 공청회 연다", 동아일보, 2023년 4월 5일, https://www.donga.com/news/Politics/article/all/20230405/118685696/1.

7 Owens, K., Gunawan, J., Choffnes, D., Emami-Naeini, P., Kohno, T., & Roesner, F.. "Exploring deceptive design patterns in voice interfaces." Proceedings of the 2022 European Symposium on Usable Security, 2022.

8 De Conca, Silvia. "The present looks nothing like the Jetsons: Deceptive design in

virtual assistants and the protection of the rights of users." Computer Law & Securi-ty Review 51 (2023): 105866.

9　김준엽. "주목받는 '생성형 AI' 설 곳 잃는 '음성비서'", 국민일보, 2023년 3월 10일, https://m.kmib.co.kr/view.asp?arcid=0924290972.

10　Knight, Will., Goode, Lauren. "Google Assistant Finally Gets a Generative AI Glow-Up." WIRED, 4 OCT 2023, https://www.wired.com/story/google-assis-tant-multi-modal-upgrade-bard-generative-ai/.

11　조종엽. "AI에 주도권 빼앗길까? '아직은 대응할 여지 있다'", 동아일보, 2023년 5월 13일, https://www.donga.com/news/Culture/article/all/20230512/119270307/1.

12장

1　Messerly, John. "Summary the Ring of Gyges in Plato's Republic." Reason and Mean-ing, 18 Feb 2019, https://reasonandmeaning.com/2019/02/18/summary-the-ring-of-gyges-in-platos-republic/.

2　아이템의 인벤토리. "전 세계에서 벌어진 넷카마 사건: 버튜버 대참사 짤의 숨겨진 비밀", 2023년 1월 21일, https://youtu.be/i69RX6cbI3M?si=bmogqFZM2UUE7Ygj.

3　"사이버 렉카, 쩐과 혐오의 전쟁", 그것이 알고 싶다, 1297회, SBS, https://programs.sbs.co.kr/culture/unansweredquestions/vod/55075/22000442012, accessed 12 May 2022.

4　장승혁. "그것이 알고 싶다, 사이버 렉카-쩐과 혐오의 전쟁 최씨 누구 잼미 사망 뻑가 누구?", 더 데이즈, 2022년 3월 12일, https://www.thedaysnews.co.kr/news/articleView.html?idx-no=2645.

5　Kisters, Saloman. "The Ethical Dilemma of Online Anonymity." originstamp, 27 Jun 2023, https://originstamp.com/blog/the-ethical-dilemma-of-online-anonymity/.

6　Dawson, Joe. "Who Is That? The Study of Anonymity and Behavior." psychological-scienc, 30 Mar 2018, https://www.psychologicalscience.org/observer/who-is-that-the-study-of-anonymity-and-behavior/comment-page-1.

7　Dominic, Biju. "Anonymity on social media and its ugly consequences." mint, 10 Feb 2021, https://www.livemint.com/opinion/columns/anonymity-on-social-me-dia-and-its-ugly-consequences-11612977615856.html.

8　조승진, 김형균. "포털·유튜브 환경이 한국 가짜뉴스 '온상'", 단비뉴스, 2019년 7월 25일, https://www.danbinews.com/news/articleView.html?idxno=11991.

9　우빈. "'아이브 소속사, 美 법원에 유튜버 신상 받아내…'사이버 렉카' 고소 길 열렸다", 법률신문, 2023년 7월 28일, https://www.lawtimes.co.kr/news/189814.

10　Cornish, Derek B., and Ronald V. Clarke. "The rational choice perspective." Environ-

mental criminology and crime analysis. Routledge, 2016, 48-80.

11 교육부. "미디어 리터러시 교육이 필요한 이유", 대한민국정책브리핑, 2019년 5월 28일, https://korea.kr/multi/visualNewsView.do?newsId=148861189.

12 서울대학교 언론정보연구소. "SNU 팩트체크 블로그", https://factcheck.snu.ac.kr/.

13 김영우. "틱톡 등 온라인 업계, 혐오 메시지 근절에 팔 걷었다", 동아일보, 2020년 9월 16일, https://www.donga.com/news/It/article/all/20200916/102968085/1.

14 한국NGO신문 기획취재팀. "가짜뉴스는 반드시 근절해야 할 사회악…가짜뉴스 근절 위한 노력 필요", 한국NGO신문, 2023년 10월 2일, https://www.ngonews.kr/news/articleView.html?idxno=144487.

15 Wang, Shuting, Min-Seok Pang, and Paul A. Pavlou. "Cure or poison? Identity verification and the posting of fake news on social media." Journal of Management Information Systems 38, no. 4 (2021): 1011-1038.

16 Dharani, Naila, Jens Ludwig, and Sendhil Mullainathan. "Can A.I. Stop Fake News?" chicago booth review, 18 Jan 2023, https://www.chicagobooth.edu/review/can-ai-stop-fake-news.

17 Kemp, Paige L., Vanessa M. Loaiza, and Christopher N. Wahlheim. "Fake news reminders and veracity labels differentially benefit memory and belief accuracy for news headlines." Scientific Reports 12.1 (2022): 21829.

18 Dominic, Biju. "Anonymity on social media and its ugly consequences." mint, 10 Feb 2021, https://www.livemint.com/opinion/columns/anonymity-on-social-media-and-its-ugly-consequences-11612977615856.html.

19 Madrid, Pamela. "USC study reveals the key reason why fake news spreads on social media." USC, 17 Jan 2023, https://today.usc.edu/usc-study-reveals-the-key-reason-why-fake-news-spreads-on-social-media/.

20 Lane, Chris. "Social media 'trust'/'distrust' buttons could reduce spread of misinformation." UCL, 6 Jun 2023, https://www.ucl.ac.uk/news/2023/jun/social-media-trust-distrust-buttons-could-reduce-spread-misinformation.

13장

1 한국민속촌. "한국민속촌 추억의 그때 그 놀이: 잉어엿뽑기", 한국민속촌 공식블로그, 2018년 1월 20일, https://m.blog.naver.com/PostView.naver?isHttpsRedirect=true&blogId=k-fv1974&logNo=221189445740.

2 챔푸. "[스티커] 수리수리 풍선껌-천사 대 악마 스티커", 네이버 블로그, 2017년 7월 15일, https://m.blog.naver.com/PostView.naver?isHttpsRedirect=true&blogId=champ76&-

logNo=221052138198.

3 맘초무. "클립보드로 주소 복사 스티커 한 장에 300만 원!? 컬렉터들의 로망 빅꾸리만 스티커의 세계", 데카르챠매거진, 2014년 6월 30일, http://deculture.co.kr/archives/1695.

4 인터넷뉴스팀. "껌 사면 주는 만화책…'껌보다 만화에 더 관심'", 영남일보, 2013년 2월 17일, https://www.yeongnam.com/web/view.php?key=20130217.990012011483476. 삼매. "껌 사면 주는 만화책, 우리나라 껌의 역사 알아보기", 네이버 블로그, 2013년 2월 14일, https://m.blog.naver.com/PostView.naver?isHttpsRedirect=true&blogId=hcr333&logNo=120181323094.

5 김민지. "버려지는 CD…이젠 환경을 위해 변화해야 할 때", 스타인뉴스, 2022년 10월 5일, https://www.starinnews.com/news/articleView.html?idxno=342326#0C1r.

6 유한빛. "화장품 사면 아이돌 포카 드려요'…'굿즈 숍'으로 변신한 유통업계", 조선비즈, 2021년 8월 7일, https://biz.chosun.com/distribution/fashion-beauty/2021/08/07/5HM646I-WIVHCRF3UGJG4SM4XJ4/.

7 온라인 뉴스부. "해피밀 슈퍼마리오 2차 '사재기 논란'…'햄버거는 그냥 버려' 논란 확산", 서울신문, 2014년 6월 16일, https://www.seoul.co.kr/news/newsView.php?id=20140616500233.

8 심영주. "비빔면 650봉 사도 '꽝'…팔도, 이준호 팬덤 마케팅 도마 위", 네이트 뉴스, 2022년 5월 24일, https://news.nate.com/view/20220524n28385.

9 온라인이슈팀. "스타벅스 럭키백, 치열한 구매 경쟁까지?…'어떤 구성이길래?'", 아시아경제, 2015년 1월 15일, https://cm.asiae.co.kr/article/2015011510022668606.

10 홍민성. "'포켓몬빵 22개 연속 뽑기 해보니…'후기 남긴 이유", 한국경제, 2022년 3월 3일, https://www.hankyung.com/article/2022030330057.

11 양길모. "[기자수첩] 도 넘은 상술 논란…포켓몬빵이 뭐길래?", 브릿지경제, 2022년 5월 23일, http://m.viva100.com/view.php?key=20220522010005075.

12 임현지. "준호 팬들 뿔났다…'팔도비빔면' 포토카드 마케팅 도마 위", 스포츠한국, 2022년 5월 24일, https://sports.hankooki.com/news/articleView.html?idxno=6797861.

13 "5천 원으로 명품? 랜덤투유 17박스 까본 ㄹㅇ후기 | 호구치리의 랜덤박스", YouTube, uploaded by 구치리 197cm, 15 Jan 2021, https://www.youtube.com/watch?v=QMb9vgKLd0A.

14 이성웅. "'소유의 쾌감' 주는 마케팅일까 '주객전도'된 얄미운 상술일까", 이데일리, 2020년 8월 7일, https://www.edaily.co.kr/news/read?newsId=01289046625865024&mediaCodeNo=257.

15 Sturrock, Ian. "How the ethical dimensions of game design can illuminate the problem of problem gaming." (2018): 107–120.

16 Laskowski, Karol and Marcin Prxybysz. "Loot box regulation in the EU-loading status." Dentons, 28 Jun 2023, https://www.dentons.com/en/insights/guides-reports-and-whitepapers/2023/june/28/loot-box-regulation-in-the-eu-loading-status.

17 김한준. "'확률형 아이템 규제' 담은 게임법 개정안 국회 통과…2024년 시행", 디지털 경제, 2023년 2월 27일, https://zdnet.co.kr/view/?no=20230227181351.

18 유민우. "확률형 아이템 정보 공개만으론 부족…'천장 시스템 필요하다는 게임 유저들'", MTN 뉴스, 2022년 5월 25일, https://news.mtn.co.kr/news-detail/2022052515413137932.

19 엄민우. "스타벅스 레디백 품귀가 '처벌할 일' 아닐 가능성 높은 까닭", 시사저널e, 2020년 7월 29일, https://www.sisajournal-e.com/news/articleView.html?idxno=221778.

20 김혜선. "소비자 기만 '랜덤박스' 영업정지 3개월, 아직 버젓이 판매 중인 이유", 월요신문, 2017년 8월 17일, http://www.wolyo.co.kr/news/articleView.html?idxno=44741.

21 랜덤투유. "FAQ 상품 획득 확률이 궁금해요", https://random2u.com/?page-id=2212.

22 황지윤. "'메이플스토리 아이템 확률 조작' 넥슨, 116억 과징금…역대 최고액", 2024년 1월 3일, https://www.chosun.com/economy/economy-general/2024/01/03/VW3PORBGFND-J5O7EA3I5S3JS2E/.

23 변지희. "확률형 아이템 규제 강화에…게임업계, 구독형·월정액 등 새 수익모델로 돌파구", 2023년 11월 30일, https://biz.chosun.com/it-science/ict/2023/11/30/DEWF7VQZVNAIR-PRQQCUZS6R53U/.

24 이현수. "구글, 애플 이어 확률형 아이템 확률 공개 의무화", 2019년 6월 11일, https://www.etnews.com/20190611000184.

14장

1 Bandura, Albert, Dorothea Ross, and Sheila A. Ross. "Transmission of aggression through imitation of aggressive models." The Journal of Abnormal and Social Psychology 63.3 (1961): 575.

2 Narvaez, Darcia. "ND Expert: Violent video games link killing to rewards, keep kids' 'primitive brain' in charge." Notre Dame News, 2 Nov 2010, https://news.nd.edu/news/nd-expert-violent-video-games-link-killing-to-rewards-keep-kids-primitive-brain-in-charge/.

3 Allen, Johnie J., Craig A. Anderson, and Brad J. Bushman. "The general aggression model." Current opinion in psychology 19 (2018): 75–80.

4 Mahnken, Kevin. "Game Over: Trump Says Video Games Could Cause Real Deaths. But Research Finds Scant Links Between Digital Mayhem and Violent Behavior." The74, 7 Mar 2018, https://www.the74million.org/game-over-trump-says-video-games-could-cause-real-deaths-but-research-finds-scant-links-between-digital-mayhem-and-violent-behavior/.

5 Jones, Gerard. Killing Monsters: Our Children's Need For Fantasy, Heroism, and

Make-Believe Violence. Basic Books, 2008.

6 Toppo, Greg. "Do Video Games Inspire Violent Behavior?" scientificamerican, 1 Jul 2015, https://www.scientificamerican.com/article/do-video-games-inspire-violent-behavior/.

7 Valadez, Jose J., and Christopher J. Ferguson. "Just a game after all: Violent video game exposure and time spent playing effects on hostile feelings, depression, and visuospatial cognition." Computers in human behavior 28.2 (2012): 608–616.

8 연합뉴스. "美대법 '폭력게임 미성년판매 규제 못 한다'(종합)", 연합뉴스, 2011년 6월 28일, https://www.yna.co.kr/view/AKR20110628002951071.

9 허정윤. "미국 '폭력적인 비디오게임 미성년제공 규제 위헌'", 전자신문, 2011년 6월 29일, https://www.etnews.com/201106280168.

10 박기묵, 김나연. "[팩트체크] 게임이 오히려 공격성을 해소한다?", 노컷뉴스, 2018년 11월 1일, https://www.nocutnews.co.kr/news/5053932.

11 Cook, D. E., Kestenbaum, C., Honaker, L. M., Anderson, E. R., American Academy of Family Physicians, & American Psychiatric Association. "Joint Statement on the Impact of Entertainment Violence on Children." Congressional Public Health Summit, 26 Jul 2000, http://www.craiganderson.org/wp-content/uploads/caa/VGVpolicy-Docs/00AAP%20-%20Joint%20Statement.pdf.

12 Council on Communications and Media. "Media violence." Pediatrics 124.5 (2009): 1495–1503.

13 "I Tried to Convince Intelligent AI NPCs They are Living in a Simulation." YouTube, uploaded by TmarTn2, 28 Jul 2023, https://www.youtube.com/watch?v=aihq6jh-dW-Q.

14 Dylan Matthews. "This guy thinks killing video game characters is immoral," Vox, 23 Apr 2014, https://www.vox.com/2014/4/23/5643418/this-guy-thinks-killing-video-game-characters-is-immoral.

15 Butlin, Patrick, Robert Long, Eric Elmoznino, Yoshua Bengio, Jonathan Birch, Axel Constant, George Deane et al. "Consciousness in artificial intelligence: insights from the science of consciousness." arXiv preprint arXiv:2308.08708(2023).

16 Gorvett, Zaria. "The AI emotions dreamed up by ChatGPT." 24 Feb 2023, https://www.bbc.com/future/article/20230224-the-ai-emotions-dreamed-up-by-chatgpt.

17 Lloyd, Peter B.. "Conscious NPCs will be in Hell." medium, 29 Jun 2023, https://medium.com/@PeterBLloyd/conscious-npcs-will-be-in-hell-6d57c31b69a1.

18 Tiku, Nitasha. "The Google engineer who thinks the company's AI has come to life." The Washington Post, 11 Jun 2022, https://www.washingtonpost.com/technology/2022/06/11/google-ai-lamda-blake-lemoine/.

19 박기묵, 김나연. "[팩트체크] 게임이 오히려 공격성을 해소한다?", 노컷뉴스, 2018년 11월 1일,

https://www.nocutnews.co.kr/news/5053932.

20 Carnagey, Nicholas L., and Craig A. Anderson. "The effects of reward and punishment in violent video games on aggressive affect, cognition, and behavior." Psychological science 16, no. 11 (2005): 882–889.

21 Carnagey, Nicholas L., and Craig A. Anderson. "The effects of reward and punishment in violent video games on aggressive affect, cognition, and behavior." Psychological science 16, no. 11 (2005): 882–889.

22 Jones, Gerard. Killing Monsters: Our Children's Need For Fantasy, Heroism, and Make-Believe Violence. Basic Books, 2008.

23 Campbell, Colin. "BATTLEFIELD HARDLINE AND THE SILENT AGONY OF VILLAINS." Polygon, 11 Mar 2015, https://www.polygon.com/features/2015/3/11/8187373/battlefield-hardline-and-the-silent-agony-of-villains.

24 "히트맨3 | 포도농장 압축기에 포도 대신 NPC를 단체로 넣었다 | 레데리 미친자 히트맨 입성 | 압축을 하자", YouTube, uploaded by BanaMongki, 22 Aug 2021, https://www.youtube.com/watch?v=9lh6eMhXkNo.

25 백승호. "인간의 폭력성을 극대화시키는 의외의 게임들", Huffpost, 2019년 2월 21일, https://www.huffingtonpost.kr/news/articleView.html?idxno=80344.

26 Sims Online. "The Sims 4 Death Guide, Killing your Sims." Sims Online, 12 May 2015, https://sims-online.com/sims-4-death-guide-killing-your-sims/.

15장

1 Foer, Joshua and Michel Siffre. "CAVEMAN: AN INTERVIEW WITH MICHEL SIFFRE." cabinetmagazine, 2008, https://www.cabinetmagazine.org/issues/30/foer-siffre.php.

2 Gerlen, Larry. "This explorer discovered human time warp by living in a cave." New York Post, 22 Jan 2017, https://nypost.com/2017/01/22/this-explorer-discovered-human-time-warp-by-living-in-a-cave/.

3 Schatzschneider, Christian, Gerd Bruder, and Frank Steinicke. "Who turned the clock? Effects of manipulated zeitgebers, cognitive load and immersion on time estimation." IEEE transactions on visualization and computer graphics 22.4 (2016): 1387–1395.

4 Davidenko, Nicolas. "Do You Experience Time Differently in VR?" Psychology Today, 31 May 2021, https://www.psychologytoday.com/us/blog/illusions-delusions-and-reality/202105/do-you-experience-time-differently-in-vr.

5 김경일. "백화점·카지노에 창문이 없는 이유", 매일경제, 2014년 11월 13일, https://www.mk.

co.kr/news/business/6404334.

6 김예은, 김승현. "가상현실 콘텐츠의 몰입 탈출 개념과 필요성: 디지털콘텐츠 사례를 중심으로", 디지털콘텐츠학회논문지 23.10 (2022): 1891–1899.

7 Rutrecht, H., Wittmann, M., Khoshnoud, S., & Igarzábal, F. A.. "Time speeds up during flow states: A study in virtual reality with the video game thumper." Timing & Time Perception 9.4 (2021): 353–376.

8 Skarredghost. "VR is 44% more addictive than flat gaming(according to a study)." The Ghost Howls, 2 Mar 2022, https://skarredghost.com/2022/03/02/vr-virtual-reality-metaverse-addictive/.

9 Shields, Jon. "Are VR headsets bad for your health?" BBC Science Focus, https://www.sciencefocus.com/future-technology/are-vr-headsets-bad-for-your-health.

10 Spilka, Dmytro., Spilka, Dmytro. "Is Virtual Reality Bad for Our Health? Studies Point to Physical and Mental Impacts of VR Usage." Springer Nature, 13 Jul 2023, https://communities.springernature.com/posts/is-virtual-reality-bad-for-our-health-studies-point-to-physical-and-mental-impacts-of-vr-usage.

11 Dais, Maria. "Home Tech Wearables AR + VR Are VR headsets safe for kids and teenagers? Here's what the experts say." ZDNET, 31 May 2023, https://www.zdnet.com/article/are-vr-headsets-safe-for-kids-and-teenagers-heres-what-the-experts-say/.

12 문화체육관광부(게임콘텐츠산업과). "게임산업진흥에 관한 법률 시행령", 국가법령정보센터, 2023, 대통령령 제33434호.

13 Schatzschneider, Christian, Gerd Bruder, and Frank Steinicke. "Who turned the clock? Effects of manipulated zeitgebers, cognitive load and immersion on time estimation." IEEE transactions on visualization and computer graphics 22.4 (2016): 1387–1395.

14 Sabat, M., Haładus, B., Klincewicz, M., & Nalepa, G. J.. "Cognitive load, fatigue and aversive simulator symptoms but not manipulated zeitgebers affect duration perception in virtual reality." Scientific reports 12.1 (2022): 15689.

15 Carter, Rebekah. "Will VR Sickness Prevent Headsets from Replacing Monitors?" XR Today, 16 Aug 2023, https://www.xrtoday.com/virtual-reality/will-vr-sickness-prevent-headsets-from-replacing-monitors/.

16 편지수. "창문 없는 백화점은 옛말…채광 확보 나선 수도권 신규 점포", 경기신문, 2021년 7월 27일, https://www.kgnews.co.kr/news/article.html?no=658712.

17 박수지. "백화점에 유리천장이?…금기 깬 여의도 '더현대 서울'", 한겨레, 2021년 2월 24일, https://english.hani.co.kr/arti/economy/consumer/984309.html

18 https://metro.co.uk/2019/06/07/we-might-spend-more-time-living-in-virtual-reality-than-actual-reality-9853189/#:~:text=Now%20when%20we%20put%20on,-

time%20in%20a%20virtual%20one.

16장

1 Langer, Ellen J.. "The illusion of control." Journal of personality and social psychology 32.2 (1975): 311.

2 Dark Pattern Games. "Illusion of Control, The game cheats or hides information to make you think you're better than you actually are." Dark Pattern Games, n.d., https://www.darkpattern.games/pattern/48/illusion-of-control.html, accessed 2023.

3 Yarritu, Ion, Helena Matute, and David Luque. "The dark side of cognitive illusions: When an illusory belief interferes with the acquisition of evidence-based knowledge." British Journal of Psychology 106.4 (2015): 597-608.

4 윤재영. 디자인트랩. "16장 들어올 땐 맘대로지만 나갈 때는 아니란다", 김영사, 2022.

5 Kang, Cecilia. "Google reaches record $392M privacy settlement over location data." The New York Times, 14 Nov 2022, https://www.nytimes.com/2022/11/14/technology/google-privacy-settlement.html#:~:text=WASHINGTON%20%E2%80%94%20Google%20agreed%20to%20a,company%20continued%20collecting%20that%20information.

6 Singer, Natasha. "Amazon to Pay $25 Million to Settle Children's Privacy Charges." The New York Times, 31 May 2023, https://www.nytimes.com/2023/05/31/technology/amazon-25-million-childrens-privacy.html?smid=url-share.

7 Germain, Thomas. "How TikTok Tracks You Across the Web, Even If You Don't Use the App." consumer reports, 29 Sep 2022, https://www.consumerreports.org/electronics-computers/privacy/tiktok-tracks-you-across-the-web-even-if-you-dont-use-app-a4383537813/.

8 Germain, Thomas. "How TikTok Tracks You Across the Web, Even If You Don't Use the App." consumer reports, 29 Sep. 2022, https://www.consumerreports.org/electronics-computers/privacy/tiktok-tracks-you-across-the-web-even-if-you-dont-use-app-a4383537813/.

9 오정인. "고객 정보 무단수집?…금감원, 토스 제재 착수", SBS Biz, 2023년 11월 1일, https://biz.sbs.co.kr/article/20000142063.

10 Harley, Aurora. "UX Guidelines for Recommended Content." Nielsen Norman Group, 4 Nov 2018, https://www.nngroup.com/articles/recommendation-guidelines/.

11 Buber, Martin. I and Thou. Vol. 243. Simon and Schuster, 1970.

1 Tyson, Lily. "Why do AI voice assistants default to female voices?" Connecti-
 cut Public, 26 Sep 2023, https://www.ctpublic.org/show/the-colin-mcenroe-
 show/2023-09-26/why-do-ai-voice-assistants-default-to-female-voices.

2 임서영. "가상인간계, 극단적인 성비 불균형 겪는다?", 중앙일보, 2022년 11월 24일, https://
 www.joongang.co.kr/article/25120303#home.

3 Stern, Joanna. "Alexa, Siri, Cortana: The Problem With All-Female Digi-
 tal Assistants." The Wall Street Journal, 21 Feb 2017, https://www.wsj.com/
 articles/alexa-siri-cortana-the-problem-with-all-female-digital-assis-
 tants-1487709068?mod=rss-Technology.

4 Shea, Mark. "Is there a sinister side to the rise of female robots?" Future, 2 Aug
 2023, https://www.bbc.com/future/article/20230804-is-there-a-sinister-side-to-
 the-rise-of-female-robots.

5 구가인. "AI 비서는 대부분 여성, 왜? '소비자가 여성 목소리 선호'…성적 편견 고착화 논
 란", 동아일보, 2018년 7월 28일, https://www.donga.com/news/Economy/article/
 all/20180728/91254231/1.

6 Baraniuk, Chris. "Why your voice assistant might be sexist." BBC, 13 Jun 2022,
 https://www.bbc.com/future/article/20220614-why-your-voice-assistant-might-
 be-sexist.

7 맹하경. "로지, 루시, 래아…가상인간은 왜 다들 날씬하고 어린 여성일까", 한국일보, 2021년 10월
 14일, https://m.hankookilbo.com/News/Read/A2021101313050000649.

8 Zaccagnino, Flor. "Why Female Voices May Be the Future." BunnyStudio, 26 Jun
 2021, https://bunnystudio.com/blog/why-female-voices-may-be-the-future/.

9 Inclusive Conversational AI. "Inclusive Conversational AI: The Case of Female Voice
 Assistants." Medium, 15 Jun 2020, https://medium.com/inclusive-conversational-ai/
 inclusive-conversational-ai-the-case-of-female-voice-assistants-2212d45742be.

10 이세아. "AI는 왜 '젊고 상냥한 여성'이어야 할까", 여성신문, 2021년 1월 14일, https://www.
 womennews.co.kr/news/articleView.html?idxno=206154.

11 Bardhan, Ashley. "Men Are Creating AI Girlfriends and Then Verbally Abusing
 Them." Futurism, 19 Jan 2022, https://futurism.com/chatbot-abuse.

12 Young, Erin, Judy Wajcman, and Laila Sprejer. "Where are the women? Mapping the
 gender job gap in AI." 2021.

13 김효인, 조유빈. "[젠더 이코노미①] 이루다 · 로지 · 싸이월드…IT업계 만연한 젠더 편향 드러내",
 투데이신문, 2022년 10월 17일, https://www.ntoday.co.kr/news/articleView.html?idx-
 no=94152.

14 Cosslett, Lucy. "This article is more than 4 years old I tried to sexually harass Siri,

but all she did was give me a polite brush—off." The Guardian, 22 May 2019, https://www.theguardian.com/commentisfree/2019/may/22/sexually—harass—siri—virtual—assistants—women.

15 Fuornier—Tombs, Eleonore. "Apple's Siri is no longer a woman by default, but is this really a win for feminism?" The Conversation, 14 Jul 2021, https://theconversation.com/apples—siri—is—no—longer—a—woman—by—default—but—is—this—really—a—win—for—feminism—164030.

16 GenderLess Voice. "Meet Q — Unlike Alexa, Siri or Google Assistant, Q has a voice which is Gender—Neutral." GenderLess Voice, n.d., https://www.genderlessvoice.com/. accessed 30 Dec 2023.

17 Puiu, Tibi. "World's first genderless voice assistant wants to challenge gender stereotypes." ZME Science, 25 Mar 2019, https://www.zmescience.com/science/news—science/wold—first—genderless—voice—assistant—0423423/.

18 Chin—Rothmann, Caitlin., Mishaela Robison. "How AI bots and voice assistants reinforce gender bias." Brookings, 23 Nov 2020, https://www.brookings.edu/articles/how—ai—bots—and—voice—assistants—reinforce—gender—bias/.

19 Baraniuk, Chris. "Why your voice assistant might be sexist." BBC, 13 Jun 2022, https://www.bbc.com/future/article/20220614—why—your—voice—assistant—might—be—sexist.

20 Fisher, Ella. "Gender Bias in AI: Why Voice Assistants Are Female." adapt, 7 Jun 2021, https://www.adaptworldwide.com/insights/2021/gender—bias—in—ai—why—voice—assistants—are—female.

21 이경탁. "가상인간 '로지 · 수아' 인기 벌써 식었나…매력 못 느껴 식상", 조선비즈, 2023년 7월 27일, https://biz.chosun.com/it—science/ict/2023/07/27/ITFUHXQ5GFCUTBGBUGML3O-QFUI/.

18장

1 Knight, Kristina. "Report Reveals Impact Of Slow Load Times On Brand Perception." Biz Report, 1 Jan 2022, https://www.bizreport.com/2013/12/report—reveals—impact—of—slow—load—times—on—brand—perception.html.

2 Sebastian, Nathan. "Website Design Stats And Trends For Small Businesses—GoodFirms Research." GoodFirms, 19 Oct 2023, https://www.goodfirms.co/resources/web—design—research—small—business.

3 Erdem, Serhat. "UX(User Experience) Statistics and Trends(Updated for 2023)." Us-

erGuiding, 29 Sep 2023, https://userguiding.com/blog/ux-statistics-trends/.

4 손유빈, 함지윤, 김혜리. "Z세대 숏폼 이용 행태 조사 발표", 대학내일 20대연구소, 2022년 8월 24일, https://www.20slab.org/Archives/38309.

5 Wright, Molly. "TikTok Expands Max Video Length to 10 Minutes, Ramping Up YouTube Rivalry." dot.LA, 28 Feb 2022, https://dot.la/tiktok-expands-max-video-length-2656809666.html.

6 Lonas, Lexi. "Reading for fun plunges to 'crisis' level for US students." The Hill, 13 Jul 2023, https://thehill.com/homenews/education/4093843-reading-for-fun-plunges-to-crisis-level-for-us-students/.

7 FTC, "Fortnite Video Game Maker Epic Games to Pay More Than Half a Billion Dollars over FTC Allegations of Privacy Violations and Unwanted Charges." FTC, 19 Dec 2022, https://youtu.be/vE3Kx69GjEs?si=qveco-cZpvPEunLN.

8 Cleary, John C. and Tish R. Pickett. "'Fortnite' Creator Agrees to Pay a Record Penalty for Violating Children's Privacy Laws." Polsinelli, 13 Feb 2023, https://www.polsinelli.com/publications/fortnite-creator-agrees-to-pay-a-record-penalty-for-violating-childrens-privacy-laws#:~:text=13%2C%202023%20Updates-,%E2%80%9CFortnite%E2%80%9D%20Creator%20Agrees%20to%20Pay%20a%20Record%20Penalty%20for%20Violating,totaling%20half%20a%20billion%20dollars.

9 Perez, Sarah. "Half of Amazon app users have been switched to a new, swipe-based 1-Click checkout." TechCrunch, 14 Dec 2017, https://techcrunch.com/2017/12/13/half-of-amazon-app-users-have-been-switched-to-a-new-swipe-based-1-click-checkout/?guccounter=1.

10 Borakhadikar, Shreyas Bhagwant. "Swiggy Design's Slide-to-Pay Button: Enhancing User Experience and Driving Business Growth through Healthy Friction." Medium, 15 Jul 2023, https://medium.com/@shreyasb1511/swiggy-designs-slide-to-pay-button-enhancing-user-experience-and-driving-business-growth-through-f6d382fb4013. Jain, Sanyam. "Healthy friction in UX." Medium, 15 Jul 2023, https://medium.com/swiggydesign/healthy-friction-in-ux-a46c800cb479.

11 Keane, Patrick. "Amazon iOS app's new 'Swipe to place your order' helps avoid accidental purchases. Smart." X, 8 Jun 2016, https://twitter.com/phkeane/status/740289677807259648?ref-src=twsrc%5Etfw%7Ctwcamp%5Etweetembed%7Ctwterm%5E740289677807259648%7Ctwgr%5E7ada0e28d37459ed-57ab5b20e31382d37546a7f6%7Ctwcon%5Es1-&ref-url=https%3A%2F%2Ftechcrunch.com%2F2017%2F12%2F13%2Fhalf-of-amazon-app-users-have-been-switched-to-a-new-swipe-based-1-click-checkout%2F.

12 Monzo. "We've improved our gambling block." Monzo, 14 Sep 2023, https://monzo.

com/blog/weve—improved—our—gambling—block.

13 Trees For The Future. "About Forest App." Trees For The Future, n.d., https://trees. org/sponsor/forest—app/. accessed 30 Dec 2023.

14 Lowe—Calverley, Emily, and Halley M. Pontes. "Challenging the concept of smart-phone addiction: An empirical pilot study of smartphone usage patterns and psycho-logical well—being." Cyberpsychology, Behavior, and Social Networking 23.8 (2020): 550—556.

15 Grüning, David J., Frederik Riedel, and Philipp Lorenz—Spreen. "Directing smart-phone use through the self—nudge app one sec." Proceedings of the National Acade-my of Sciences 120.8 (2023): e2213114120.

16 Mejtoft, Thomas, Sarah Hale, and Ulrik Söderström. "Design friction." Proceedings of the 31st European Conference on Cognitive Ergonomics, 2019.

17 Magner, Erin. "Are Big Tech's Digital Well—Being Initiatives Actually Helping People Unplug?" well and good, 14 Mar 2019, https://www.wellandgood.com/do—apps—to—limit—screen—time—work/.

18 Zimmermann, Laura. "'Your screen—time app is keeping track': consumers are hap-py to monitor but unlikely to reduce smartphone usage." Journal of the Association for Consumer Research 6.3 (2021): 377—382.

19 Loid, Karina, Karin Täht, and Dmitri Rozgonjuk. "Do pop—up notifications regarding smartphone use decrease screen time, phone checking behavior, and self—reported problematic smartphone use? Evidence from a two—month experimental study." Computers in Human Behavior 102 (2020): 22—30.

20 Distler, Verena, Gabriele Lenzini, Carine Lallemand, and Vincent Koenig. "The framework of security—enhancing friction: How UX can help users behave more se-curely." In New security paradigms workshop 2020, pp. 45—58, 2020.

21 Almourad, M. B., Alrobai, A., Skinner, T., Hussain, M., & Ali, R.. "Digital wellbeing tools through users lens." Technology in Society 67 (2021): 101778.

22 Mearian, Lucas. "'AI 발전속도 늦출 필요 있다' IT 거물들, 한목소리로 경고", ITWORLD, 2023년 4월 3일, https://www.itworld.co.kr/news/285217. Yudkowsky, Eliezer. "Pausing AI Developments Isn't Enough. We Need to Shut it All Down." TIME, 29 Mar 2023, https://time.com/6266923/ai—eliezer—yudkowsky—open—letter—not—enough/.

23 Seltzer, Steve. "The Fiction of No Friction Thoughts on the future of human—cen-tered design." airbnb.design, https://airbnb.design/the—fiction—of—no—friction—2/.

DESIGN DILEMMA